空谷传声

艺术与历史

任道斌 著

浙江摄影出版社
全国百佳图书出版单位

责任编辑：张　磊
装帧设计：张　磊
责任校对：朱晓波
责任印制：汪立峰

图书在版编目（ＣＩＰ）数据

空谷传声：艺术与历史 / 任道斌著. — 杭州：浙
江摄影出版社，2022.5
　（琳琅书房）
　ISBN 978-7-5514-3126-2

Ⅰ. ①空… Ⅱ. ①任… Ⅲ. ①美术史－中国－文集
Ⅳ. ①J120.9-53

中国版本图书馆CIP数据核字(2022)第057954号

[琳琅书房]
KONGGU CHUANSHENG: YISHU YU LISHI

空谷传声：艺术与历史

任道斌　著

全国百佳图书出版单位
浙江摄影出版社出版发行

地址：杭州市体育场路 347 号
邮编：310006
制版：杭州真凯文化艺术有限公司
印刷：浙江海虹彩色印务有限公司
开本：889mm×1194mm　1/32
印张：10.25
2022 年 5 月第 1 版　2022 年 5 月第 1 次印刷
ISBN 978-7-5514-3126-2
定价：68.00 元

序

历史是一面镜子，让人鉴古知今，明白世事的沧海桑田、善恶报应，升华智商。艺术是一扇窗户，让人赏心悦目，感悟人间的喜怒哀乐、悲欢离合，丰富情商。

二者彼此关照，虚实互补，仿佛西湖孤山的空谷传声，令人陶醉在山水之间，啸傲自得，澄怀观道，吐心声，听回响，念天地悠悠，感人生如梦之妙。

我曾供职于北京长安街上的中国社会科学院历史研究所，后又执教于杭州南山路上的中国美术学院。京城的堂皇气宇，江南的潇洒风采，皆启发我的学术灵感。

我从历史中领略艺术的浪漫天真，在艺术中体会历史的深邃质朴，因此写下一些感受，或可纠正一些传统史学研究以政治为大端，视艺术为边缘的偏颇。

借此机会，我要感恩导师谢国桢先生指导我探秘史学殿堂的博大精深，感谢前辈王伯敏教授引领我窥见少数民族的艺术之美，并提供我赴西北实地考察古代美术的机会。也要感谢史学与美学的学者，如宿白、金维诺、张安治、张光福、穆舜英、李遇春、古丽比亚等，他们的研究成果滋润了我的学养。

当然，更要感恩祖国那五千年的灿烂文明，让我们充满自信，屹立于世界的东方！

目　录

序 / 001

新疆古代消失少数民族的美术 / 001

浪漫的地下天堂
　　——西汉的绘画与社会 / 062

高昌回鹘的绘画及其特点 / 110

党项羌（西夏）美术史略 / 165

元代美术家赵孟頫传论 / 249

宁为玉碎　不为瓦全
　　——陈洪绶死因新探 / 309

后　记 / 319

新疆古代消失少数民族的美术

　　美丽辽阔的新疆自古以来就是我国一个多民族聚居的地区，在历史上曾有西戎、呼揭、月氏、塞种等许多少数民族部落在此生息繁衍，叱咤风云。他们在吐鲁番盆地建立了姑师（车师）城堡古国，在南疆塔里木盆地各绿洲建立了鄯善（楼兰）、于阗、疏勒、龟兹、焉耆等城堡古国，创造了灿烂的西域古文明与艺术，为丰富中华文化作出了卓越贡献。随着历史的发展、社会的变迁、民族的融合，这些古代少数民族逐渐消失，融入新疆其他兄弟民族之中，因文献史料的匮乏，已很难弄清其来龙去脉。然而，他们美术活动所留下的珍贵文物却是中国美术史上一笔宝贵的财富，惜无专史系统论述。兹据近代以来的考古发现，及国内外同行研究成果，结合笔者的考察所得，将新疆古代消失少数民族的美术活动做一简单介绍。鉴于学术界对回鹘入主前的高昌社会族属尚有不同意见，故本文对唐中叶以前的高昌艺术暂不讨论。

新疆西戎原始美术

西戎是距今三千至四千年（即铜石并用时期）在我国西北地区游牧的少数民族部落之统称，根据《穆天子传》《山海经·西山经》《尚书·禹贡》《史记·五帝本纪》等文献记载及传说，其昆仑、析支、渠搜等部落就在古代新疆境内驰逐游徙，他们以犬为图腾崇拜，逐渐从母系氏族社会阶段向父系氏族社会阶段发展。

考古发现说明，他们的原始美术活动在母系氏族社会阶段主要表现为雕刻与服饰，在父系氏族社会阶段主要表现为素陶、彩陶、金属工艺及服饰。

（一）西戎母系氏族社会阶段的美术

从罗布泊洼地孔雀河下游古墓沟墓地出土的西戎木雕人像、石雕人像来看，这些雕刻虽然粗陋稚拙，但已能初步地将人体特征表现出来，手法简练夸张，且头部、上身、下身有明显的区别，令人一目了然，显示出西戎对原始美的追求。

这些雕像多为女性形象，反映了母系氏族社会的女权现实。木雕像没有双臂和双腿的刻画，身体的比例不确，仅为简单几何形，曲线简单，也无眼、鼻、口等的刻画，但帽子与脸部的轮廓分明，丰圆的乳房和臀部也较为突出，大体展示了女性的特征。如一尊通高57.5厘米的木雕女像，削肩、突乳、细腰、丰臀，发辫垂于颈后，曲线较为柔和；另一尊通高52.5厘米的木雕女像，也仅雕一躯干，头戴尖顶高帽，长脸、宽肩、束腰、丰臀，身体的线条较为率直。西戎的石雕人像躯干则通体粗直，但脸面用黑色粗线条勾画，胸部雕有两个突出的乳头，极其简练地将女性的

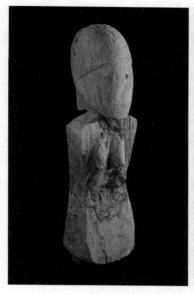
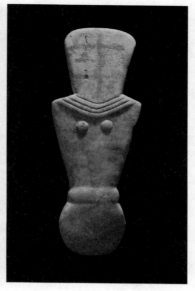

约公元前 1800 年　木雕女像
若羌县孔雀河古墓沟墓葬出土

约公元前 1800 年　石雕女像
若羌县孔雀河古墓沟墓葬出土

身体特征表现了出来，较木雕人像更为粗朴、原始，却不如木雕
的质感强烈，这自然是石质坚硬难雕的缘故。

　　母系氏族时期的西戎女子，会用草麻枝条编织箩筐，也会
将羊毛捻成毛线，纺织出很粗的毛布，或擀出羊毛毡、织成羊毛
毯。有的毛毯呈土黄色，表面平整，边上有流苏。西戎女子还
注重服饰的美丽，其服饰的大致情形是：头戴毡帽，毡帽有的呈
簸箕形，有的呈三角形，人们还在高高的帽尖上插上两根雁翎，
任其随风摆动，以作装饰；上身披裹着粗毛布，下身裹着兽皮或
羊毛织物，胸前缀着磨制精细的骨针，有的骨针柄部还刻有各种
简单的几何形纹饰，这些骨针既当作衣襟的别针，又作为女性的

装饰物，还可作编织工具；西戎女子的颈部与腕部往往戴着玉珠串，这些半透明的玉珠晶莹细巧，为女子平添妩媚秀色。这种服饰所展示的粗犷、厚重与英武，恰与母系氏族社会时期女子所处的主导地位相一致。

（二）西戎父系氏族社会阶段的美术

从南疆喀什地区疏附县的阿克塔拉、温古洛克、库鲁克塔拉、德沃勒克等遗址，巴音郭楞蒙古自治州和硕县的新塔拉遗址，北疆木垒县四道沟遗址，哈密市五堡遗址，以及巴里坤、奇台、托克逊等地的出土文物来看，西戎部落中出现了石祖，产生了男性崇拜，它象征着以畜牧为主的母系氏族社会此时已被淘汰，西戎进入了农牧业并举的父系氏族社会阶段。虽然当时仍属铜石并用时期，但父系氏族社会的美术活动已比母系氏族社会有了明显的进步。

第一，他们在素陶的制作上有着突出的成绩，素陶罐、盆、钵、瓮的造型在注重实用容量的同时，还讲求形体的稳重与携带使用的轻巧，对其口、颈、腰、腹、底部的曲线进行了不同的处理，使之大小有别、变化多姿。这些陶器的形制多为高颈、鼓腹，通体圆润而对称。有的在口沿处镂有一圈小洞，或缀上一圈小突钉，并且在上面刻绘锯齿纹，含有高山、河川的象征意趣。有的素陶器带有单耳或双耳，显得轻巧、美观。人们甚至在单耳陶罐的把手上塑制鸟掌状的纹饰，使之更具有观赏性。日用品之外，专门的素陶工艺品也产生了，如木垒县四道沟遗址出土的陶狗头，残高3厘米，狗嘴微张，双耳耸然，神情机警，形象生动而粗朴有趣，表达了西戎人对其忠实的动物伙伴的喜爱。

青铜时代　双耳彩陶罐　哈密市天山北路墓葬出土

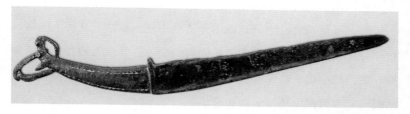

青铜时代　鹿首铜刀　哈密市花园乡采集

　　第二，彩陶工艺亦步入了当时的社会生活，此类器物东疆出土尤多。这些彩陶的陶质较粗，但其上的装饰图案已有三角纹、倒三角纹、长条三角纹、平行竖短纹、平等横线纹、网状纹、涡卷纹等多种类型，色彩为红色或黑色，醒目而大方。与素陶相比，彩陶气氛热烈，更为美观。据分析，这些彩陶与甘肃西部的马厂类型、火烧沟类型、沙井类型的彩陶有许多相似之处，明显受到了中原文化的影响。

　　第三，金属工艺亦随着生产的发展而日益进步，这一点在铜环装饰物、铜刀工艺上表现得最为明显。如在哈密发现的一把铜刀，通长36.1厘米，柄长13.5厘米，呈弧状弯曲的刀身扁平而锋

利，充满力度之美。刀柄的尾端为圆雕鹿首，弯弯的鹿角尤为形象，具有"鄂尔多斯青铜器"的粗犷、雄健与简练之风。

第四，西戎已掌握了原始的手工毛纺技术，服饰较为讲究。妇女大多留有长至腰际的发辫，石环、玉环、铜环、海贝壳、骨饰是她们常用的装饰品。人们衣着毛织长袍，长袍无领、窄袖，袖口和底边镶饰毛带，腰部系有宽带子，给人以轻快飘逸之美。有的长袍为红地绣花织物，上面绣满黄色三角图案或平等竖短纹、平行横线纹等，一些斜纹织物染有彩色。哈密五堡古墓出土的红地刺绣黄蓝三色纹褐，为红色平纹毛织物，白、黄、蓝、粉绿四色合股而成的毛线，在红褐色地上分别以缉针绣出小三角堆砌的几何形图案，色泽艳丽，为我国目前发现最早的刺绣之一。西戎人通常穿长筒皮裤，着高腰皮靴，既保暖，又英俊挺拔。这种服饰，可以说是今天新疆一些少数民族传统服饰的滥觞。

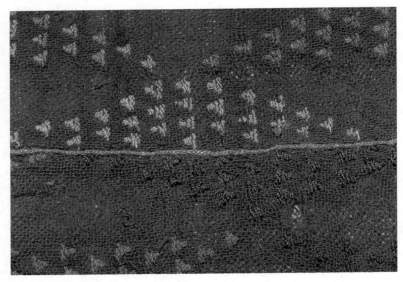

约公元前1000年　红地刺绣黄蓝三色纹褐　哈密市五堡墓葬出土

北疆畜牧古民族美术

据《汉书·匈奴列传》《汉书·西域传》和《史记·大宛列传》等记载，在西周至战国前后的某一时期（约前1200—前249），一支叫作呼揭（亦称乌揭）的古老部落活动于今阿勒泰地区；而在春秋至西汉的某一时期（约前770—8），另一支叫作姑师（亦称车师）的游牧民族活跃在今新疆北部的吐鲁番盆地一带，并建立了城堡，过着半定居的生活。从考古发现来看，他们各自为后人留下了一份宝贵的美术遗产。

（一）呼揭（乌揭）的美术

1965年，考古工作者在今阿勒泰市切木尔切克（原称克尔木齐）发掘了一批石棺墓葬，出土了许多石器、陶器，还出土了铜镜，这些器物就是呼揭部落所创造的。

呼揭部落的石器制作较为丰富，仅石镞的形制就有三角形、三角有铤形、桂叶形等。出土石器中有联体石罐，做工巧妙。最令人注目的是一件兽柄石臼，它通长约19厘米，高8.5厘米，系石英质地。石臼由臼窝、臼柄两部分组成，臼窝呈圆体，直腹，口径13厘米至15厘米，壁厚1厘米，平底。臼柄柄首上雕刻着兽头，长吻开张，双耳高竖，形态古朴，风格简洁、明快。另一件石俑，高26厘米，宽5厘米，通体为三棱形条状，上下基本等宽，工匠以简练的手法在石人的脸部刻上眼、鼻，呈现出人物的基本形象。此外，工匠还在石人的颈部刻上了一圈凹槽，象征着颈饰；头后则刻有竖凹槽一道，表示发辫，一切都是那么的简率、粗犷，而概括得又是如此地精练、形象。

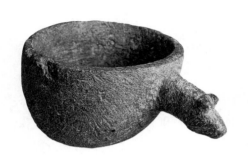

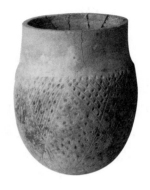

战国　兽柄石臼
阿勒泰市切木尔切克古墓出土

青铜时代　陶罐
阿勒泰市切木尔切克乡征集

　　呼揭人在陶器工艺上也颇有特色。如切木尔切克古墓出土的一只夹砂粗灰陶罐，口径9厘米，高15厘米，敛口，方沿，由口沿至中腹微鼓，下腹至底收作尖圜底，通体呈橄榄形，曲线灵动又不失充实、沉稳。陶罐的上腹有四圈锥刺纹饰，既修饰了罐子，避免了单调感，又克服了因表面光滑而不易提携的困难。另一件夹砂粗灰陶罐，口径9厘米，高17厘米，敛口，外折唇，有小颈，鼓腹，尖圜底，曲线的弧度柔美、舒展，通体亦呈橄榄状。它的口颈、罐腹均有纹饰，口颈为锥刺和指压的斜平行线纹；罐腹是由成组的弧形线条构成扇状纹饰，给罐体增加了质感与古朴之美。还有一件陶杯，其口部有上下凹弦纹两道，弦纹带中夹多组斜线锥刺纹。这些都表明呼揭人对陶器的制作在注重实用的同时也强调外观的视觉美感。学术界认为，除中亚式橄榄形陶器之外，呼揭人还受到中原汉风影响。他们曾制造出一些敞口、折唇、鼓腹、平底的汉式陶器，这些陶器有的带波浪纹、弦

纹，有的饰锥刺纹，其造型以稳重、规整为旨，展现了呼揭陶器工艺的另一种追求。

呼揭人的金属工艺以切木尔切克古墓出土的铜镜为典型，它直径6厘米，重46.9克，圆形的镜面光平无纹，背面起一圈内凹的边廓，背面中部铸有一个弓形的小钮，与中原战国铜镜的特征大体一致。由于锈蚀严重，很难判断铜镜背上是否有其他装饰纹样，但从铜镜光平的镜面来看，呼揭人的铸铜工艺已达到一定的水平。透过铜镜我们也可以想见，当时呼揭人对梳妆打扮亦非常重视。

（二）姑师（车师）的美术

从20世纪70年代以来，考古工作者陆续在新疆乌鲁木齐南山矿区阿拉沟——鱼儿沟、阿拉沟东风厂，乌鲁木齐南部乌拉泊水库，吐鲁番艾丁湖，库车市苏巴什古城，和静县察吾乎沟等地发掘了一批古姑师墓葬，出土了彩陶、素陶、铜器等文物。根据这些发现，人们对姑师文化有了一个大概的认识，即古姑师部落以畜牧业为主，同时也经营着相当发达的农业。其前期美术活动以彩陶工艺居多，铁器稀见；后期美术活动中，则以素面红陶工艺居多。

反映姑师前期美术活动的文物，主要出土于乌鲁木齐阿拉沟东风厂古墓群及和静县察吾乎沟墓葬群；反映姑师后期美术活动的文物，主要出土于乌鲁木齐南部的乌拉泊水库墓葬群。

姑师人前期的彩陶，器型已较多样，有罐、杯、瓮、钵、盆等。东风厂类型的彩陶造型多为直口、高颈、鼓腹、圜底，追求通体的对称、平稳，而且较注重纹饰的绚丽，有倒三角纹、涡卷纹、网状纹、叶脉纹、方格圆点纹等，有的彩陶饰以涡卷纹与

叶脉纹的混合纹样，有的饰以三角纹与网状纹的混合纹样，有的口、颈、腹部的纹饰互不相同，通体纹饰斑斓，显得较为丰富。察吾乎沟类型的彩陶与东风厂类型略有不同，其口部大多带有长流，以便于液体倾倒；颈、腹交接处的曲线较为舒展，追求通体的轻盈、灵动，虽纹饰不如东风厂类型绚丽，但器壁轻薄，制作精致。有一只口径仅9厘米，底径只有5.2厘米，通高16厘米的陶壶，颈部饰有横竖线条方纹，尤见细巧。有的彩陶壶上，颈部以细棱泥条分隔出几个竖格，在近耳处的两组竖格内彩绘方格纹，并填上短的纵横线，使彩绘饰纹与凹凸的饰纹相映成趣，器型的质感也更为强烈。

姑师人前期的美术活动还反映在金属饰物的制造上，其数量虽少，工艺却很精细。如吐鲁番艾丁湖古墓区出土的双联金牛头，长3.5厘米，两牛头的后颈相连接，双角平卧额上，鼓突的双眼、微翘的牛鼻，夸张而形象地体现了牛的憨厚与强劲，是一件玲珑工巧的装饰物，也可能是姑师某部落的徽号。

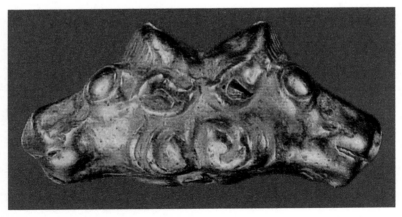

公元前5世纪—公元前1世纪　双联金牛头　吐鲁番艾丁湖古墓区出土

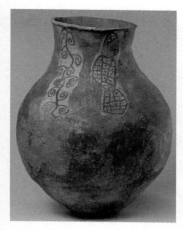

早期铁器时代
田园葡萄纹彩陶罐
和静县察吾乎沟墓地出土

公元前 5 世纪—公元前 1 世纪
金耳环
乌鲁木齐乌拉泊水库墓地出土

姑师人后期制作的彩陶罐、彩陶盆等也很绚丽精美，但得到更大发展的还是素陶工艺。这时的素陶罐出现了双耳的形制，与前期陶器单耳的形制相比更为对称、优美。聪明的姑师制陶艺人往往用泥条装饰素陶，或作圆乳突，或作高弓脊，或为乳钉，或为竖钮，以附加堆纹来丰富陶身的形状。如乌拉泊水库古墓出土的一只双耳陶罐，直口、短颈、鼓腹、圜底，其口沿至上腹部有两个对称的宽带状耳，两耳上部各附一高于口部的乳突钉，用作装饰，而在腹部缀以对称的弧形泥条。同期出土的另一只盆形陶釜，其上腹部对称地装饰着两组泥条，一为圆乳突，一为横掌，显得别致有趣、拙朴可爱。

这一时期姑师人的金属工艺也有了较大的提高，所制铜镜、金耳环等工艺品，较前期，技巧更为精湛。如乌拉泊水库古墓出土的一只长2.5厘米、环径1.5厘米的金耳环，上端为一圆环，下端系有塔锥形小坠，坠上端是密集的小珠点纹，下端透孔，金光灿灿，剔透玲珑。

姑师人的发饰，大致是长发梳辫，头发上罩有网状发套以防风沙。服饰则多身着毛皮或毛布、毛毡等。

南疆城郭古民族美术

自两汉至隋唐时期，新疆古民族在开发沙漠绿洲、保护"丝绸之路"畅通的历史进程中，在南疆建立了鄯善、于阗、疏勒、龟兹和焉耆等古城郭国。考古工作者在这些古城郭国遗址内发现了大量的汉代五铢钱、汉文木简等，这表明当时中原王朝与新疆古民族之间有着密切的联系。这些古民族所创造的美术内容丰富，几乎涉及古代美术的各个领域，现分别叙述之。

（一）鄯善（楼兰）的美术

包括今鄯善及若羌等地区在内的罗布泊及孔雀河流域，曾是古西域三十六国之一鄯善王国的故地，其地处西域"丝绸之路"的必经之地，早在汉代就已存在，本名楼兰，后改国名为"鄯善"，王治扜泥城。448年，北魏灭鄯善国。根据鄯善地区发现的佉卢字文献，当时的居民可能是月氏系民族。其西部的楼兰，是汉通西域的咽喉之地，曾有过繁荣的文化。后来，由于孔雀河水的改道、自然条件的变化，民众逐渐南迁，但楼兰仍为西域主要的城市，在曹魏至西晋时期尤为繁盛，而后渐趋衰落，在4世纪左右终被废弃。近代以来，考古工作者对楼兰故城进行发掘，获得了许多珍贵文物。可以说，在鄯善王国文物大多湮灭不存的今天，楼兰故城的文物成为我们认识鄯善美术的重要依据，因此，本文所述的鄯善美术主要以楼兰作为中心。此外，若羌县米兰古城所发现的鄯善织锦、佛寺壁画残片，也是我们认识鄯善美术的重要依据。

鄯善的建筑——楼兰故城 它位于今若羌县罗布泊西岸的茫

魏晋时期的"三间房"和佛塔是楼兰故城的象征

茫戈壁之中，是一个不太规则的正方形城堡，东西城垣长333.5米，南面长329米，西、北两面各长327米，面积达10.8万余平方米。故城的城垣厚实，但残破过甚，已无法测出其原来的高度。

楼兰故城的布局大致与中原都城相类，中心为统治者居住的内城，坐北朝南，系土坯建筑，墙厚1.1米，残高2米。城内有从西北向东南流贯的水道，自然地将城区划分成东北、西南两个区域。

东北区曾出土许多木雕佛像、莲花佛座，以及精美的花卉雕饰，这里是鄯善的佛教中心之一，有高耸的九层佛塔，今残高达10.4米，塔基南北长约19.5米，东西宽约18米，略呈多角形的塔身岿然挺拔，成为楼兰城的重要标志。大佛塔周围是鳞次栉比的寺院、僧舍，还有贮粮仓，当年僧众信徒云集朝圣的壮观场面可以想见一斑。

西南区为官署、民居及商业区，房屋大多用木材构成间架，红柳枝作夹条，外涂草泥为墙壁，或用土块垒砌作墙。官宦大贾的用房较为宽敞，如"三间房"遗存，总面积为106.25平方米，敦厚的墙基、高大的柱梁，都显示了它的坚实。"三间房"两旁还各有一座较大的房屋基址，遗址上堆压着许多大型木料，有粗大的圆木柱、厚重的木柱础，还有制成螺旋状的木栏杆，有的木料长达6米许，有的还带有朱漆的痕迹。据考证，这座当年宽敞高大的建筑是官署建筑的遗存。另一些大宅院则是官宦大贾的居所，深深的庭院内盖有前厅、边厢房、大堂、左右套间、后厅等，面积达数百平方米。一般百姓的住房则较为简陋、矮小。

在楼兰故城的西北郊5.6公里处，还有残高10.2米、台基宽18.7米的烽燧台，略呈圆形，雄踞于大漠之中。故城东北郊4公里处有一座小佛塔，残高6.28米，由上下两部分组成。下部塔基宽7.1米、高4.6米，厚实沉稳；塔基之上的圆形塔身残高约1.6米，中心为环形。从考古工作者发现的壁画残片、彩塑残片推断，这座古印度覆钵式的佛塔四壁曾绘有色彩斑斓的佛像壁画，其线条简洁、流畅，风格与若羌县米兰佛寺的人首双翼像相类；佛塔内还有着庄严大方的彩塑佛像。

鄯善的工艺美术　从古楼兰地区发现的文物来看，鄯善的丝织、毛织、服饰、漆器及工艺雕刻品较为发达。作为""丝绸之路""上的繁华城市，有些工艺品很可能产自异地，但也不排除它们是当地产品的可能。尤其是大批的工艺品作为随葬之物，至少说明了鄯善古国的民众在工艺品上的审美倾向。

鄯善的丝织品中有绢、缣、绮、刺绣等，而以织锦最为绚丽，有的织有汉字图案，字形方正端庄，如"延年益寿大宜子

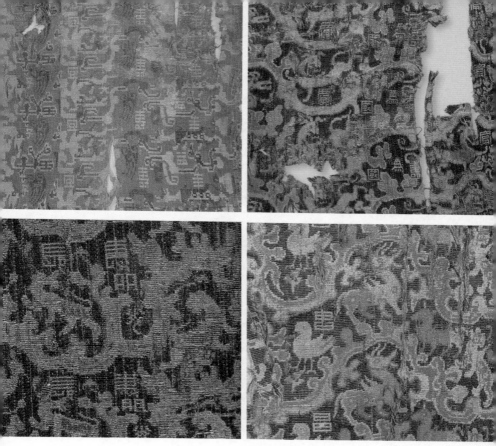

楼兰故城东汉古墓葬出土"延年益寿大宜子孙锦"（左上）、"望四海贵福寿为国庆锦"（右上）、"长寿明光锦"（左下）、"永昌锦"（右下）

孙锦""长寿明光锦""长葆子孙锦""望四海贵富寿为国庆锦""登高望锦""永昌锦""续世锦"等。有的织有瑞兽纹、瑞禽纹、回首虎纹、走龙纹、鹿纹、鱼纹等，吉祥兽禽神态夸张生动；有的织锦上既有汉字，又有动物图案，参差变化，疏密相间，静动相济，显得和谐统一。鄯善的织锦色泽华丽，往往用冷色为底，暖色为图，对比强烈。图案纹理清晰明快，舒展的行云

攀枝卷叶纹、形象的祥禽瑞兽纹构成了织锦图案的主体，其间夹织着汉字吉祥语，整幅织锦显得饱满多姿，给人以富丽华贵与雍容祥和之感，具有鲜明的中原东汉时代特点。需要指出的是，这种西域吉祥纹样与汉字共同组成的织锦图案，生动地反映了早在两千多年前中华各兄弟民族之间文化相融，"你中有我，我中有你"，存在着不可分割的血肉联系。

鄯善的毛织物以彩色缂毛制品、彩色毛毡为著名，色泽华丽，织纹细密，图案讲求整体的对称装饰效果，大多为当地人熟悉的石榴花、牵牛花等，与织锦一样，呈现出缜严、纤细的风格，且富有生活情趣。

此外，鄯善人还制作梅花形铜饰、小铜人、骨雕动物以为装饰。人们还戴金、银、铜戒指，有的银戒指上镶着绿松石，有的铜戒指上刻画着游禽戏水、草叶花卉图案，做工精致。也有用玉石、料珠串成的项链，这些透明或半透明的珠玉，或呈深蓝色，或呈翠绿色，或呈金黄色，晶莹玲珑，惹人喜爱。洁白的珊瑚、海贝壳也是当时人们喜爱的装饰品。

鄯善的漆器亦较为细巧，无论是漆杯还是漆器盒，均油彩匀薄，富有光泽；漆彩绘的花纹纤秀，有云纹、卷草纹、桃花纹等，流畅的线条充满律动；红、黄、黑三色错综调配，间隔使用，明快而典雅，风格与同一时期楚地漆器相类。

相对而言，鄯善的木雕、石雕工艺较为粗放，有小木俑、石花押等，但有些建筑装饰木雕则较为精细，如镂花木牌，其花蕊、花瓣的形态就雕刻得比较逼真而自然。

鄯善的文字书法　地处中西文化交汇的鄯善，主要使用汉文，也流行佉卢文，后者源于古印度西北。考古工作者在楼兰地

区先后发现了一批汉文木简、契约、信函等，这些都是研究鄯善国政治、经济的重要文献，同时，其书法艺术也很有价值。文书中的汉文书法以行楷居多，字体带有隶书韵味，略呈扁平，显得拙朴大方，与中原汉简书风相近。

鄯善的绘画艺术——米兰佛寺壁画　3—4世纪时，从古印度传入的小乘佛教已在鄯善盛行，东晋高僧法显于后秦弘始元年（399）西行求法，途经鄯善，称该国沙门多达4000余人。当时鄯善国王力倡佛教，几乎把国家的财力、物力都用在了弘佛事业上。今若羌县城东米兰古城遗址残留有几处当年的佛寺遗迹。其中一座方形寺院（米兰第五号寺院），中部为直径33.5厘米的圆形刹心，四周为环形通道，佛寺的四壁绘有多幅壁画，南边通道内壁绘《有翼天人图》，入口处绘《两位供养人像》，旁有佉卢文和梵文题记。与入口处相对的环形壁面，绘有各种形态的善男信女，或沉思、或观望、或携三弦琴、或持宝瓶，也有健壮的武士、娇媚的姑娘，芸芸众生似在佛国中寻求自己的归宿。而环形壁的上方，则绘着《须大拿太子故事图》壁画，有描绘"须大拿太子施舍白象给婆罗门""须大拿太子因施舍而遭到父王放逐""须大拿太子夫妇隐居山林""须大拿太子回宫团圆"等情节，歌颂了虔诚礼佛的精神。距此寺院18米处的另一所佛寺（米兰第三号寺院），也是外方内圆的建筑。寺内四壁绘有《佛传故事图》壁画，有"王者召相师占卜摩耶夫人感梦"的情节，也有"释迦牟尼初转法轮"的情节，还有"天鹅化作凡人来听释迦牟尼讲法"的情节，画中，天鹅已变成人形，但仍带有双翼，可见画家的构思十分巧妙。

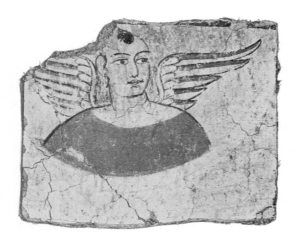

米兰佛寺遗址壁画《有翼天人图》残片
英国伦敦大英博物馆藏

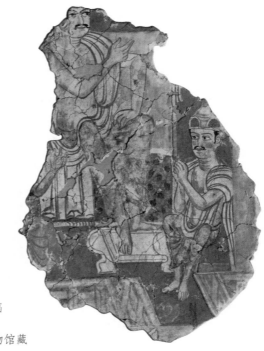

米兰佛寺遗址壁画
《占梦图》残片
英国伦敦大英博物馆藏

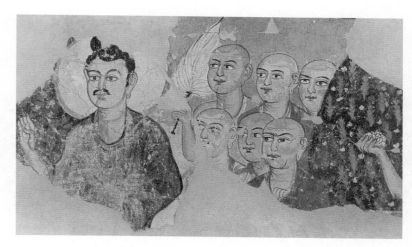

米兰佛寺遗址壁画《佛与六弟子》残片　印度国家博物馆藏

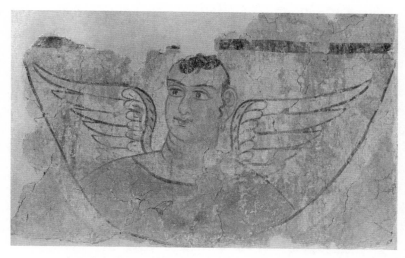

米兰佛寺遗址壁画《有翼天人图》残片　英国伦敦大英博物馆藏

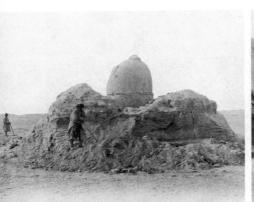

英籍探险家斯坦因当年拍摄的米兰佛寺遗迹

　　以上两处佛寺的壁画风格相同，很可能出自同一画家之手。这些作品画法细腻，线条粗犷而简繁得体，准确、生动地反映了人物的内心活动；除墨线勾出人物轮廓外，画家还在人物的口、鼻、颈等处略施阴影，增强了画面的立体感，故而无论是眼神、姿态，还是衣褶纹理，皆有一种灵动之感，而且车骑、象马、树木、花链饰带等的表现也生动有致。整幅作品色彩深厚，具有犍陀罗艺术的写实特点，反映了新疆地区早期佛教绘画的时代风格。从佛寺残存的壁画、佛像雕塑中，我们也可以想见当时崇佛之风的盛行、佛教美术的兴旺。可惜这些佛寺遗迹历经沧桑，大多被破坏，而现存的一些壁画残片则大多收藏在英国伦敦大英博物馆及印度新德里国家博物馆中。

　　楼兰故城与米兰古城的艺术品表明了鄯善的美术活动受到中西文化的双重影响，早在两千多年前，中华文化就已汲取了外来的优秀文明，以促进自身文化艺术的发展。

（二）于阗的美术

今南疆和田地区和田、于田、民丰等县市一带，曾为我国西汉至隋唐时期西域的于阗国盛时领地，唐贞观二十二年（648）设安西四镇，于阗为四镇之一。其都城大致位于今和田的约特干遗址。在于阗国西部，是西汉时期的西域小国精绝，其遗址位于今民丰县北约150公里的尼雅河下游，精绝后来亦归附于于阗国。于阗的居民属古塞种民族，深目高鼻，黑发；男子长髯，女子多发辫且爱戴项链、金指环。他们除使用汉文外，前期还通行佉卢文，后期还通行于阗文。当地盛行佛教。据考古发现及文献记载，于阗的美术以约特干陶塑等工艺品、古精绝建筑遗址、于阗织锦、和田丹丹乌里克废寺木板画和壁画，以及隋唐时期画家尉迟跋质那、尉迟乙僧父子最为著名。

约特干陶塑等　东汉晚期至南北朝时期，即3世纪至6世纪末，约特干的陶塑工艺较为发达，主要有陶器饰物及寺庙供养人陶塑等，前者形制一般较小，后者则较大。

约特干陶器饰物大多附于陶器的口沿，陶壶的壶嘴、手柄、铺首等部位，造型有人物、动物两类，有的为模制，但大部分是手工捏制的。动物陶饰有羊、牛、虎、猴、狗、独角兽等，艺人捕捉住动物的基本形态特点，加以夸张，从而突出所表现动物的特征，给人以强烈的印象。如驼峰厚重的骆驼、脸长嘴阔的马、尖角盘屈的独角兽等，皆十分传神，属于欧亚"野兽风格艺术"之一。但受佛教影响，这些"动物样式"大多善良可爱，并无凶猛残暴之态。人物陶饰有裸体的，有肩扛小罐汲水劳动的，有怀抱琵琶演奏的，还有戴花蔓宝冠、环钏璎珞的天女，小巧玲珑，秀逸天然。

唐　各式约特干陶塑　和田县约特干遗址出土

　　寺庙供养人陶塑大多为头像，塑制得较为细巧，形象生动活泼。如女俑头像，那高绾的发髻、双目的眼皮，乃至嘴唇的肤纹，都得到了细腻的表现，极具质感；又如人首陶注，残高16.5厘米，其人物形象高鼻深目，短胡长须，头发呈螺旋盘绕状，神情庄严肃穆，双目似在警惕地凝视远方；另有一件人首牛头陶注，高19.5厘米，上塑人首，下塑牛头，人物的表情和颜悦色，

上图：3-4世纪　人首陶杯
和田县约特干遗址出土，残高16.5厘米

下图：3-4世纪　人首牛头陶注
和田县约特干遗址出土，残高19.5厘米

令人如沐春风，其颈下缀有一弯角牛头，二者造型都很生动别致。这些陶塑大多是用细质红泥或黄泥模压成型后，再做细雕刻画，然后烧制而成。也有一些较为夸张的陶像，似为护法诸神，或威猛、或谦和，形态各异，生动活泼，天趣盎然。

除约特干遗址外，类似的陶制器皿饰物在和田地区的买力克阿瓦提遗址、洛浦县的阿克斯皮力遗址、策勒县的丹丹乌里克遗址等都有出土。1981年，在皮山县南的杜瓦镇出土了一批石膏范、陶范，有佛面、佛脚、对羊等范具。如对羊范，一雌一雄。雄羊昂首，张目竖耳，蓄势待发；雌羊含唇奋耳，娴静温驯；动静相谐，形象多趣。这些做工精细的范具，是我们认识于阗陶器工艺的重要依据。

1960年，考古工作者还在约特干遗址发现了一件金鸭佩饰，是用黄金薄箔压制成两个半片，然后黏合在一起，体积2厘米×3.6厘米×3.4厘米，其形状与敦煌莫高窟唐代弥勒变壁画中的许多水鸭子相似，故而，有人认为约特干遗址金鸭饰物实与佛教艺术有关。

唐　金鸭佩饰
和田县约特干遗址采集

古精绝建筑遗址　亦称"民丰县尼雅遗址"或"尼雅废墟"，位于干涸的尼雅河两岸，南北长约7公里，东西宽约4公里，旧有的建筑大多被滚滚流沙覆盖，南区仅存十几间房屋残址，北区存数百间房屋残址。这些房屋以木础为柱基，用红柳编成墙筋，外涂泥土为墙壁，数间房成一组，沿河而建。遗址中有贵族的宅区，有炼铁作坊的遗址，还有窖穴，可见当年尼雅河两岸是个颇为热闹

民丰尼雅汉代遗址

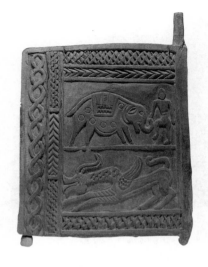

魏晋　木雕饰板

汉　"司禾府印"碳精印章
1959年于尼雅汉代遗址采集，边长2厘米，通高1.6厘米，为汉时掌管屯田事务机构的印章

的城市。于阗人较注重家庭的装饰，如一扇长30厘米、宽20厘米的小门上，就雕刻着浮雕图案，上有一位深目高鼻的于阗男子牵着一头驮运货物的大象，正缓缓信步而行；其下的图案刻着一只吉祥兽，似为带翅膀的麒麟，正欲腾空而起，象征着于阗人对美好生活的憧憬。整个雕刻刀法简练、形象生动，耐人寻味。人们还在古精绝遗址发现一枚覆瓦钮（亦称桥钮）炭精汉文印章"司禾府印"和一面铸有马图案的"汉佉二体钱"（即"和阗马钱"），以及中原钱币、汉文木简、佉卢文木简等。由此可见，这里与中原王朝的关系是十分密切的。

于阗织锦等　从位于古精绝遗址西北的东汉晚期墓葬出土有"万世如意"织锦、"延年益寿宜子孙"织锦，它们的图案风格与鄯善国楼兰织锦相同，具有东汉织锦以吉祥语作纹饰的时代特色。尼雅墓地还出土有绿地动物花草绣花边、狮龙与裸体天女像蜡染棉布、人兽葡萄纹毛毯、龟甲四瓣花纹毛织品、飞禽走

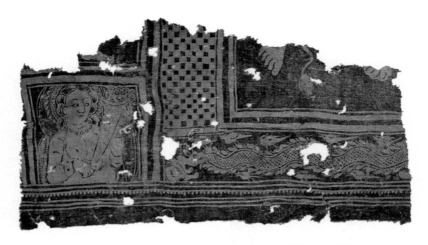

东汉　蜡染狮龙与裸体天女像印花棉布　民丰尼雅汉代遗址墓葬出土

兽暗花绸等，图案丰富多变。其中，天女婀娜美丽、花卉枝叶缠绵、鸟兽飞跃奔腾，无不洋溢着欢快与吉祥的气氛，反映了东汉时期于阗丝织、棉毛等工艺的发达和佛、道思想的流行。

　　于阗的丝织物在南北朝时期有了更明显的发展，这从于田县屋于来克古城遗址、洛甫县山甫鲁古墓出土的文物中得到反映。当时人们能织出精致的缂丝，这种以生丝为经、熟丝为纬，将多种彩色纬丝加以"通经断纬"交织而成的工艺品，使花纹与素底、色与色之间呈现出一些小孔和断痕，给人以很强的质感，"承空观之，如雕镂之象"。如"人马吹奏图及武士像"毛织壁挂之武士形象，那于阗男子眼和颚的阴纹、挺直的鼻梁、炯炯的双目，充满英武之气，宛如一尊雕像，厚重、凝练、立体感强烈。洛甫县还出土了"猴象纹"织锦、"树叶纹"毛织毯等，图案热烈繁茂、饱满大方，色彩秾丽而和谐、鲜明而典雅，由深至浅，显示出丰富的层次，代表了当时于阗丝织工艺的水平。

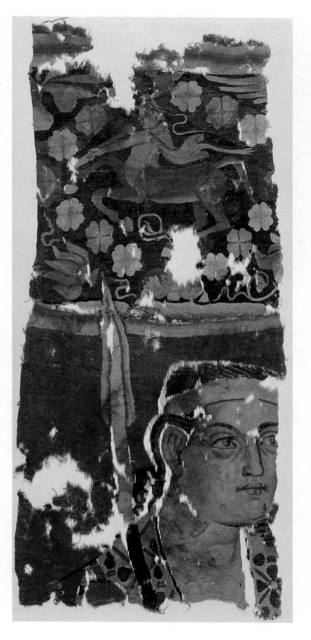

汉"人马吹奏图及武士像"毛织壁挂，洛浦县山普拉汉代墓葬出土，壁挂长116厘米，宽48厘米，图案以横条纹为界，上为"人马吹奏图"，下为武士像

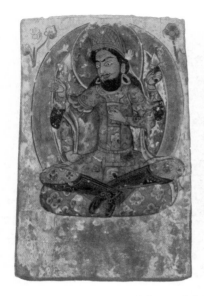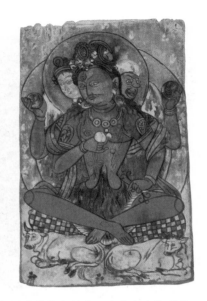

这件木板画约为6世纪时作品，是斯坦因在丹丹乌里克一座佛寺内发现的。木板画双面绘制，正面（左图）为一尊坐姿护法神像，形体和衣服全然是波斯式的，画板的背面（右图）"绘的是印度式三头魔王"——大自在天。该件木板画现藏于英国伦敦大英博物馆

和田县丹丹乌里克废寺木板画与壁画　于阗国素有"佛教第二故乡"之称，盛行大乘佛教，寺院栉比，佛塔林立，僧众云集。早在魏甘露五年（260），朱士行西行求法，就在于阗抄得大乘佛经多卷，后传入内地。西晋元康元年（291）以来，于阗沙门陆续来到内地弘法，从此中原与于阗的佛教文化交流更趋频繁。东晋僧人法显在后秦弘始三年（401）到达于阗，他写的《佛国记》（又名《法显传》）中记述了当地佛教文化的繁荣景象，"其城西七八里有僧伽蓝，名'王新寺'，作来八十年，经三王方成，可高二十五丈，雕文刻镂，金银覆上，众宝合成，塔

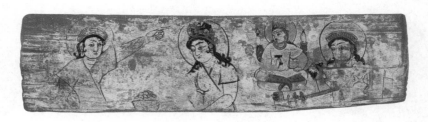

6世纪　《蚕种丝织西传图》木板画　丹丹乌里克废寺出土
英国伦敦大英博物馆藏

后作佛堂，庄严妙好。梁柱、户扇、窗牖，皆以金薄；别做僧
房，亦严丽整饰，非言可尽"。"其国丰乐，人民殷盛，尽皆奉
法，以法乐相娱。众僧乃数万人，多大乘学，皆有众食。彼国人
民星居，家家门前皆起小塔，最小者可高二丈许，作四方僧房，
供给客僧及余所需"。据唐玄奘《大唐西域记》所载，于阗国各
地寺宇内还有"夹纻立佛像"，及七尺余的大佛坐像，"相好允
备，威肃嶷然"。

今和田地区策勒县丹丹乌里克废寺是于阗国达德力城的佛寺
遗址，在废寺及附近曾发现木板画与壁画，为我们了解于阗的绘
画艺术提供了极为宝贵的实物依据。

木板画大多放在佛座下，为信徒供奉佛像之用。很多木板画
上描绘有蚕种从中原传入于阗的故事。据《大唐西域记》所载，
于阗原无蚕种，中原亦禁止蚕种西传，于阗国王瞿萨旦那便向中
原皇帝求亲，并秘密让人将希望得到蚕种的愿望转达给中原公
主。公主乃将蚕种藏入帽中，将其顺利携带出关，从此于阗便有
了蚕种。为了表达对中原公主的感激，瞿萨旦那为她修建了麻射
寺。后来，当地人们纪念公主，就用画有蚕种西传故事的木牌来
奉佛，求佛护佑公主，护佑蚕业的发达。在这些以线描造型为主

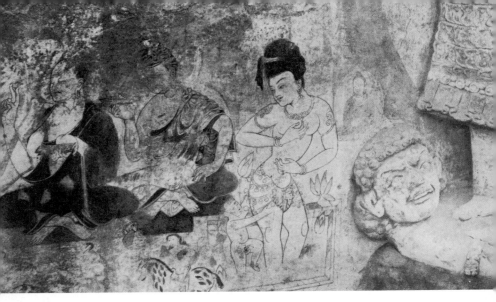

6 世纪　丹丹乌里克废寺壁画《地乳神》
这幅美丽的壁画已经不存于世了。由于当时壁画的泥灰层极易碎裂，斯坦
因未能将壁画切割带走，只是拍下了这张照片，并请人临摹了它。此壁画
在后来的历次考古发掘中再也没有找到

的木板画上，公主身后有背光，头戴宝冠，面庞椭圆丰满，眼睑
下垂，俨然如佛教菩萨、天女，成为受到崇拜的人物。

　　丹丹乌里克废寺有残存的泥塑、壁画。毗沙门天王像脚下的
地神，扭首俯身，较为生动。壁上画有二梵僧，在梵僧左侧、天
王塑像旁，画着一位天女，立于莲池中。有专家人为，这一形象
是于阗国传说中的"地乳神"——毗沙门天王之妻、于阗的国
母。据说她曾用乳汁哺育她的儿子——于阗国王。"地乳神"在
艺术家笔下成为一位赤身露体的吉祥天女，双乳丰满，她羞怯地
用纤巧的右手抚摸着乳房，准备哺育身旁一个小儿。这幅歌颂母
爱的作品，用铁线描勾勒，笔力遒劲，"地乳神"凤眼樱唇，婀
娜的身姿呈S形，细腰丰臀，画风明显受犍陀罗风格影响，曲线
遒劲优美，为佛教东渐早期画风的典范。

上述的木板画与壁画，虽然发现于寺院，但它们已不仅仅是宗教画，而是具有历史传说画的内涵。宗教画世俗化后没有太多的神秘感，就易为民间接受，这也是早期佛教绘画的一个特点。

画家尉迟跋质那、尉迟乙僧父子　隋唐间，佛教艺术发达的于阗国与中原的关系更为密切，于阗政权为了加强与中原的文化交流，向中原政权推荐于阗王族尉迟跋质那到长安（今陕西西安）作画。尉迟跋质那被封为郡公，他创作的寺院壁画、卷轴画气势浩大，洒落有致，表现了异域的人物与风景，令人耳目一新，曾作有《六番图》《外国宝树图》《婆罗门图》等，人称"大尉迟"。

唐贞观（627—649）初年，尉迟跋质那的儿子尉迟乙僧也因善画被推荐入长安，任宿卫官，人称"小尉迟"。他曾在慈惠寺、奉恩寺等著名寺院内作佛教题材的壁画、卷轴画。其画风注重光影效果和色彩的晕染，层次分明，以加强画面的立体感，被称作"凹凸法"，且用色沉着，富有装饰趣味。他还吸收中原传统的线形勾勒，用笔遒劲，如屈铁盘丝，富于变化。尉迟乙僧尤善画西域鬼神天女，衣纹繁复飘逸；鬼神面貌奇形怪异，浓眉腮胡、深目高鼻、两耳垂肩；天女和颜悦色，丰乳束腰，身姿呈三折式，优美婀娜，体态丰满，带有犍陀罗与西域画风细腻、典雅的特征。其画作颇能激起观者的共鸣，朱景玄《唐朝名画录》称其作"精妙之状，不可名也"。据文献记载，尉迟乙僧的作品有《云盖天王像》《胡僧图》《龟兹舞女》《降魔变图》《千手千眼观音图》《四时花草》等。他将西域凹凸画法等绘画技艺带到中原，并传授给中原的画家，如唐代山水画家陈庭就是他的学生。尉迟乙僧还虚心向中原画家学习，绘制佛像时吸取了用生漆点睛的技

法，使之黑而凸出，较为逼真，让观者觉得佛像的眼睛能与大众沟通，产生"谁看佛像都觉得佛像在看着自己"的效果。

尉迟父子线描与色彩相辅相成的画风还为盛唐时期吴道子画派的出现奠定了基础，同时，对高丽（朝鲜半岛古国之一）的画风也产生了影响。故而，唐人把尉迟乙僧、吴道子、阎立本相提并论，认为他们可与东晋大画家顾恺之、刘宋大画家陆探微相匹敌。大小尉迟均在中国绘画史上建立了不朽的功勋。今美国华盛顿弗利尔美术馆藏有传为尉迟乙僧的作品《天王像》。

（三）疏勒的美术

汉代至隋唐时期，今塔里木盆地北缘的喀什及其周围地区为古疏勒国。唐贞观年间，其与于阗、龟兹、焉耆（后为碎叶取代）同为安西都护府统辖的四镇之一，也是我国"丝绸之路"通往西方的要道。古疏勒国的美术活动主要反映在佛教艺术上，如三仙洞佛窟遗址的雕塑、壁画，汗诺伊古城的莫尔佛塔，及喀什出土的木雕佛像等。此外，疏勒的陶罐、陶俑等陶器工艺品亦很精彩。

佛教美术　作为"丝绸之路"天山南道、中道的西行交会点，疏勒占地利之便，佛教传入甚早，是西域传播佛教的一个中心，故佛事兴盛。虽然当地信奉小乘佛教，但在汉风影响下，大乘佛教艺术也很发达，故中原佛教艺风盛行，喀什北郊的三仙洞佛窟即为典型。该石窟是我国境内最西部的佛教石窟，位于伯什克然木河岸峭壁半腰间，有三个洞窟，内有泥塑佛像、石质佛座、壁画等。其中东窟窟顶壁画保存较好，中间为一莲花，四瓣花外画有形象相同的坐佛、立佛共八尊，为"八方诸佛"。东窟的前室后窟

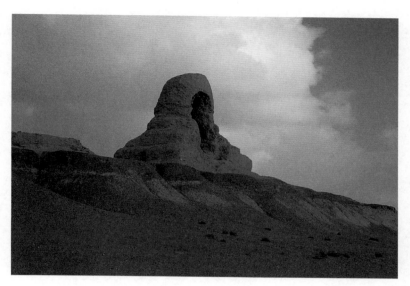

莫尔佛塔

门上方，画着七身小坐佛，应为"七佛"；侧壁绘有形体较大的坐佛；后室窟顶和侧壁亦画有坐佛或立佛，有的头上方为华盖。三仙洞壁画不见佛本生、因缘等内容，为大乘佛教壁画，而且色彩淡雅，多以黄颜色入画，佛僧像着百衲袈裟，树木形态写实，泥塑佛像踞仰覆莲座。这些情况与龟兹石窟深色壁画、图案化树林等艺风相异，而与唐代中原石窟艺风多相类，明显是受到了汉风的影响。可惜三仙洞石窟年久失修，现存壁画多已漫漶不清。

疏勒古都汗诺伊城（亦称"合洛依城"或"康奥依城"）的莫尔佛塔，则是受到西来的古印度建筑风格的影响。莫尔佛塔塔基三层，呈方形阶梯状；塔身为圆柱形，塔顶状如覆钵，全塔通体高12米余，层层收束，厚重沉稳。1991年夏，我在喀什考察时，驱车至汗诺伊古城，透过夕阳的余晖，只见这座饱经风霜的褐色古塔在

蓝天的映衬之下，巍然耸立在茫茫沙砾荒原上，如此雄伟庄严，充满了神秘的色彩，不禁令人顿生思古之幽情。

喀什出土的木雕跌坐佛像具有西域之风，悲天悯人的佛祖，圆脸修发，眼睑下垂，头戴璎珞宝冠，双手合于胸前，似在虔诚地说法。佛像上身赤裸，肤肌圆润，手及双臂、颈上皆有佩饰，俨然为疏勒装束。

从壁画、佛塔、木雕佛像所呈现的不同艺风，我们不难想象，当年疏勒的文化是丰富的、多元的、中西兼容的。

陶器工艺　疏勒的素陶罐制作较为精细，壁薄陶细，表面光洁，容器的侈口、长颈、鼓腹、平底和单把手等皆匀称优美，曲线既有力度，又很柔和，古朴而不失典雅，工巧而不失自然。如今喀什的素陶依然继承了这一优良传统，蜚声四方。疏勒的彩陶色彩富丽、光润明亮，与中原的三彩釉陶有许多相近之处，其图案变化丰富、清晰动人，立体感强烈。我们还可以从巴楚居斯特古城等地出土的陶器饰物件上窥见疏勒陶器工

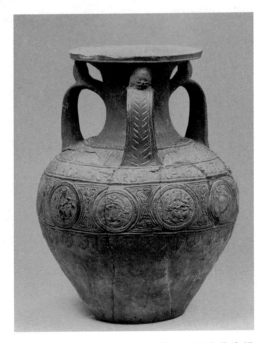

唐　三耳人物陶罐
喀什市亚乌鲁克遗址采集

艺繁荣的一斑。如一件陶片上雕塑着饮酒老汉，他右手举杯，左手倚伏着大酒罐，身子微微侧坐，神态自得，那浅刻的浓髯长须、高鼻深目，形象地展现了疏勒男子豪爽的风采；又如一件陶俑，龇牙咧嘴，满脸横肉，双眼鼓突，凶光四射，两脚交叉倚立，双手靠在魔槌上支撑着百无聊赖的脑袋，令人望而生畏。这些陶塑、陶俑，以模压成型后烧制而成，塑制得较为细巧，与比

唐　陶俑
有学者认为其为佛教中的焰魔王形象

邻的于阗国约特干陶塑属同一风格，浑厚夸张，生动活泼。也与上文所述喀什木雕跌坐佛像艺风相似，注重神态的表现，手法粗中有细，写意成分较浓，不同于犍陀罗紧密细谨的写实之作，故可称作陶塑艺术的"西域风格"。

（四）龟兹的美术

汉代至唐代，今库车一带为古龟兹国，它在强盛时期，疆域西临疏勒，东接焉耆，北入天山南麓，南接塔克拉玛干大沙漠，东西长六七百公里，南北宽约三百公里。汉代，佛教从中亚传入中国后，首先在西域得到发展。4世纪时，龟兹僧众多达万余人，仅都城的佛寺、佛塔就有千余座，王宫里也有众多雕塑的佛

像。龟兹僧人纷纷到内地弘法，许多内地僧人远赴龟兹取经，这里成了西域的佛教中心。

龟兹初期以小乘佛教为主，佛教文献以梵文居多。到了5、6世纪，龟兹佛教鼎盛，佛教写本多用当地龟兹文，同时，石窟大量地开凿，规模空前。至7世纪中期，唐朝政权在龟兹设立安西都护府，汉人陆续移居于此，并在龟兹建立了不少汉族寺院和石窟，两个民族的文化交流进一步得到发展，出现了具有两族文化混合特点的石窟。因汉僧信奉大乘佛教，当地呈现了大、小乘佛教并存的局面。从9世纪下半期开始，龟兹渐渐归入回鹘统治。[1]

一部龟兹美术史，几乎就是一部龟兹佛教美术史，其具体表现在石窟与寺院的建筑、雕塑及绘画等方面。然而，龟兹的石窟与寺院的建筑、雕塑虽有过辉煌历史，如4世纪时气度恢宏的雀梨大寺等，但在"伊教东渐"的历史进程中，佛教迅速消退，寺院、石窟建筑遭到严重的破坏，佛窟雕塑像被捣毁，几乎无一尊幸存，许多壁画亦被毁。近代以来，欧洲各国及日本的"探险队"多次到龟兹挖取、盗窃壁画、木板画、塑像等珍贵文物，使龟兹艺术品再次遭到人为的破坏。因此，本节所述的龟兹美术，有些门类（如雕塑）只能从简了。

龟兹的建筑　　早在汉代，龟兹国就有一定规模的城市建筑，《汉书·西域传》中称："龟兹国，王治延城……户六千九百七十，口八万一千三百一十七……能铸冶，有铅。"《晋书·四夷传》称："龟兹国……俗有城郭，其城三重，中有佛塔庙

[1] 当地的美术发展详参《维吾尔族美术史略》（凌明、世愉《新美术》1993年01期、02期），兹不赘述。

千所。"今龟兹古城尚残存有东、南、北三面城墙，位于库车县城附近，亦称"皮朗古城"或"哈拉墩"，唐朝的安西都护府即设于此，它亦是古龟兹国的伊罗卢城。该城略呈方形，北城墙长2075米，厚8米至16米，残高3.8米；东城墙长1608米，厚15米，残高7.6米，每隔40米处筑有一"马面"，以加固城垣；南城墙长1809米，厚28米，残高3.5米；西城墙已湮没不存。这些厚重的城垣虽仅存残迹，但仍有雄伟、坚固的气势。如今城垣内尚存房屋遗址，包括佛塔、寺庙遗址和残存石柱础，出土有红陶及彩陶杯、盘、碗、罐等。红陶为手制。彩陶的陶衣为白色，上施红或紫彩，在陶器的外口有一红色宽带装饰，内外饰红或紫色带纹，纹饰有三角纹、水波纹、凸弦纹、绳纹、连环纹等，富有流动感。这些丰富的陶器，足以反映当年城市制陶手工工艺的繁荣。

龟兹的城市遗址还有库车城东南60公里的汉代"大故城"（亦称"穷沁"，意为大城），新和县西20公里的汉代"乌什喀特古城"，库车东南约80公里的唐代"唐王城"，新和县西北30公里的唐代"托浦古城"，新和县西南的唐代"通古斯巴什旧城"，沙雅县西北约35公里的唐代"塔什顿古城"，沙雅县西北约40公里的唐代"埃格麦里央达古城"，沙雅县东南的唐代"博斯腾托和拉克古城"等。这些古城大多为三重城垣，有外城、内城、中心城，系夯土而筑。中心城似为统治者居所，外城似为百姓居所，内城似为官署、佛寺或军队驻地。这种布局与中原的"前朝后市式"不同，也与西方的"圆心辐射式"有别，当为中亚城市的"三重式"。

除城市建筑外，龟兹的汉唐烽燧台也很雄浑壮观，如库车城西10公里的汉代"克孜尔尕哈土塔"，高约15米，上建望楼，今

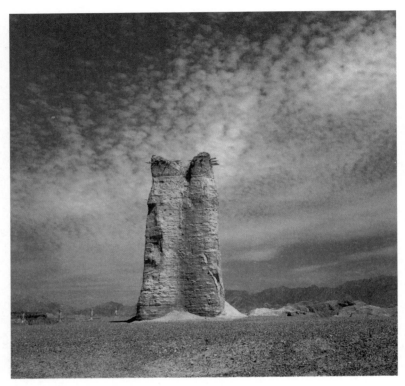

克孜尔尕哈土塔

仅存木栅残迹，古塔兀立旷野中，格外挺拔峻伟，千百年来，一直雄视着丝绸古道。又如乌什县西约20公里的唐代"沃依塔拉烽燧台"，残高7米，系巨石砌成，扼守通往别迭里山口的要冲，也是唐代通往碎叶的交通要道。当年，李白与其父从碎叶入内地，应由此经过。这座千年烽燧台至今仍巍然屹立。

龟兹建筑中最引人注目的要数佛教寺院与石窟了。佛寺以始建于魏晋时期的雀梨大寺（现称"苏巴什佛寺遗址"）最为著名，它位于今库车城东约20公里的苏巴什，傍却勒塔格山南麓。该寺在唐代甚为繁荣，玄奘西行时曾参观雀梨大寺，其时已更名

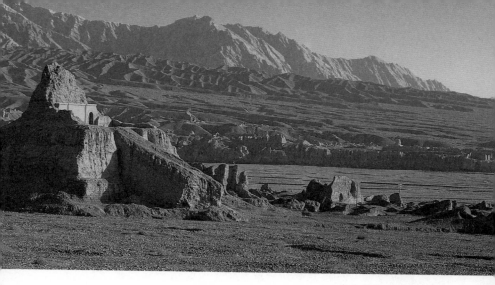

库车苏巴什佛寺遗址

为"昭怙厘寺",并有东、西两院,寺内装饰华丽,建筑工艺巧夺天工。寺院分布在库车河东西两岸,隔河相望,规模宏大。如今,遗址中的佛塔仍巍然壮观,几公里外就能见到。昭怙厘佛寺的东寺依山而筑,寺垣已毁,寺内有房舍和塔庙遗迹,全系土坯建造,所存墙壁高者达10余米。寺内有三座高塔,鼎足而立,颇宏伟。最北一塔耸立于山腰,可俯瞰全寺形胜。西寺中依断岩处有一小围墙,呈方形,周约320米,亦土坯筑,残高10米以上。围墙内残垣密集,似为一僧舍。西寺遗址上亦有数座高塔,形制如疏勒国的莫尔佛塔,为古印度式覆钵形塔,与东寺佛塔遥相呼应,给人以咫尺西天之感。北面山崖有佛洞一排,洞壁上刻有龟兹文字和佛教人物像。洞内曾出土铜器、铁器、陶器、木器及壁画、泥塑佛像等。此外,还发现写有龟兹文字的木简及文书残纸。1978年5月,在塔寺范围内发现过墓葬一座,并在寺院遗址发现人物壁画,壁画上还有龟兹文题记。

魏晋时期，小乘佛教著名高僧佛图舌弥统辖的数座寺院也很著名，其中一座名为温宿王蓝，由龟兹属国温宿的国王所建，作为该国臣民出家或礼佛的场所。另有三座为尼寺，比丘尼来自塔里木盆地附近各国，她们是王室成员，以尊奉严格、清苦的戒律而闻名。

唐代，龟兹曾有一座宏大的寺院——阿奢理贰寺，玄奘参观后记述该寺"庭宇显敞，佛像工饰"，佛堂、讲堂、禅室、藏经阁、僧房等建筑井然有序，还筑有佛塔、塔院，寺院内有精美的壁画和塑像。一时四方僧众云集，国王及显宦富商都是该寺的施主。唐代汉僧在龟兹也修建了大云寺等一些汉风佛寺，楼阁高耸，菩萨、罗汉等塑像繁多。可惜这些佛寺由于千百年来人为的破坏和自然的侵蚀，地面建筑都已湮没，唯剩下几处遗迹而已。睹此残迹，令人扼腕三叹！

所幸的是，龟兹的佛教石窟（亦称"千佛洞"）保存下来较多，而且有许多是3至4世纪开凿的，为我国最早开凿的一批佛教石窟，如著名的拜城克孜尔石窟，库车的库木吐喇石窟、克孜尔尕哈石窟、森木塞姆石窟。此后，又陆续建造有拜城的台台尔石窟、温巴什石窟，库车的玛扎巴哈石窟、苏巴什石窟，新和县的托克拉克埃肯石窟。南北朝时期，古龟兹石窟的开凿更为兴旺。库木吐喇石窟营建的时间最长，始凿于4世纪，约在11世纪时方才停建。

龟兹的石窟大多依山傍水而建，洞窟开在悬崖壁面上，有的石窟开有数百个洞窟，分属各个寺院，大寺院可有二十余个洞窟，小寺院只有几个或一个洞窟。其中，克孜尔石窟是新疆最大的石窟群落，有学者将其与敦煌莫高窟、云冈石窟、龙门石窟并称我国"四大石窟"。

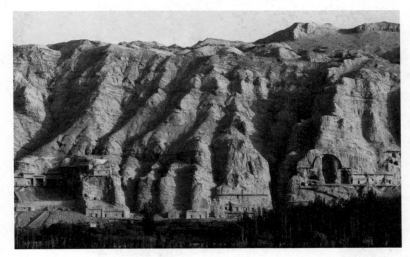

克孜尔石窟外景

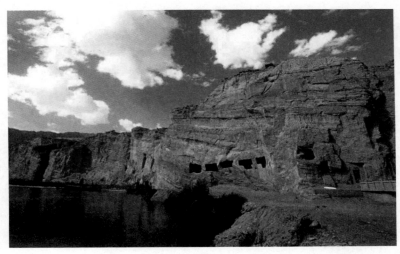

库木吐喇石窟外景

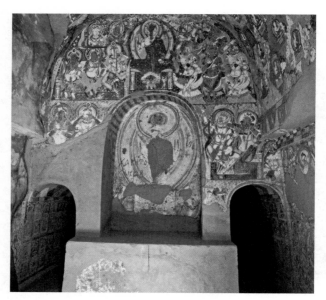

"龛柱式"洞窟

　　龟兹的石窟建筑规模、形状结构较为复杂，有古印度式，也有汉式、西域式，但最能体现当地特色的是"龟兹式"。克孜尔石窟中有相当数量的洞窟采用了这种构筑形式，即直拱形窟顶和前后室壁凿佛龛，亦称"龛柱式"，主尊像置于龛中，佛像大多为盘脚结跏趺坐，或倚身垂足坐。"龛柱式"不同于不在正壁开龛的"像柱式""立像代柱式"，也不同于"浅龛像柱式"。此外，亦有"龟兹像台式"，即佛堂中间为一佛像，四壁壁画有一定格局；主室顶部是隆起的穹窿，分条幅画有佛或菩萨立像、飞天散花像等。

　　龟兹的服饰　从《唐书·龟兹传》、《大唐西域记·屈支国》、南朝梁元帝萧绎所画《职贡图卷》（宋摹本）及龟兹石窟壁画中，我们可以约略了解龟兹当地民族君王、贵族、武士、平

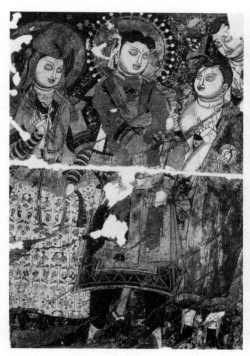

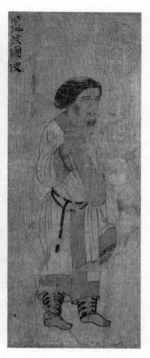

克孜尔石窟壁画《供养人像》
右侧两身为引荐僧，左侧二人为国王托提卡
及王后斯瓦杨普拉芭

南朝梁　萧绎《职贡图卷》（宋摹本）之"龟兹国使"

民的服饰。

　　龟兹君王与众不同，不剪发，戴锦帽，穿锦袍，束宝带，下穿裹腿裤和尖头靴，一副尊贵的打扮。6世纪末在位的国王托提卡及王后斯瓦杨普拉芭像，绘于克孜尔第205窟壁上，现藏于德国柏林亚洲艺术博物馆。

　　龟兹贵族男子则断发垂项，或卷发盘头，也有短发戴圆顶黑白花小帽的。他们身着大翻领长袍，前面开襟，衣服上饰花边；也有为一色紧袖长袍，或半截喇叭口饰边袖长袍的，上臂外侧饰

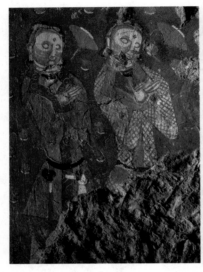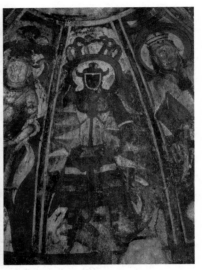

克孜尔石窟壁画 《龟兹供养人像》　库木吐喇石窟壁画《武士像》

莲花图案，内穿紧袖圆点饰衬衣。龟兹贵族男子于长袍外多束腰带，有连环饰和半圆环带饰两种。其衣服多绿、白两色，象征着对草原与雪山的崇仰，脚上则着长靴。他们还随身佩带宝剑和小腰刀，英气勃勃，亦有人佩有装饮料的圆扁壶和装钱的布袋。

　　龟兹武士短发束顶，戴折边瓜皮上平式帽，帽顶插有羽毛。有的戴耳套，着数层大翻领战袍，胸前有甲状护胸，战袍紧袖的横条饰灰、绿、蓝色相间，厚重沉雄，显得分外剽悍勇猛。

　　龟兹平民剪发垂项，常穿粗布短裤，或上裸，或穿开襟式坎肩和粗布素色上衣，赤脚。

　　龟兹女子高髻圆脸，头戴发箍或花帽，上饰花纹珠宝；上身着圆领短袖紧身衬衣，腰部裸露；下身着薄绸多褶长裙。她们往往身披飘逸的长饰带，耳佩饰物，颈、臂、脚腕皆有珠饰或环佩，赤

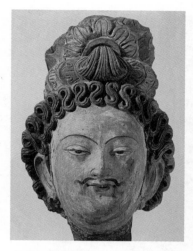

克孜尔石窟彩绘泥塑《菩萨头像》
德国柏林亚洲艺术博物馆藏

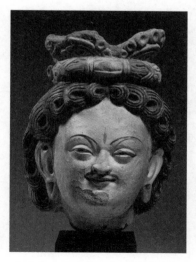

克孜尔石窟彩绘泥塑《菩萨头像》
德国柏林亚洲艺术博物馆藏

脚露臂，风姿绰约，曲线婀娜，给人以柔情似水的灵动之感。

龟兹的雕塑 历经劫难之后，龟兹的佛教寺院、石窟原有数以千计的佛、菩萨、供养人等雕塑几乎荡然无存，人们只能从近代以来少量出土的泥塑、木雕佛像、铜菩萨中去体会龟兹雕塑的艺术风格。这些泥塑佛像、木雕彩色立佛像、铜菩萨立像雄杰坚实，注重线条的力度，衣纹深刻，质感厚重。人物雕塑面相肃穆，人体比例合理，其细部的刻画尤为讲究，不仅人物眉发、五官栩栩如生，冠饰、珠玉、璎珞等亦是交代清晰，一丝不苟，显然受到了中亚犍陀罗雕塑艺术的较深影响。

龟兹出土的陶制佛像、人像与约特干陶塑相类，先压模，再加以雕刻，然后烧制而成，工细中含有夸张的艺术手法，讲求形神的活泼生动，与犍陀罗雕塑的写实风格相比多了几分写意之趣。

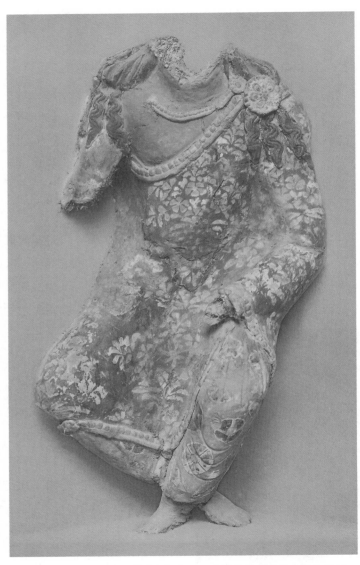

库木吐喇石窟彩绘泥塑《菩萨身躯像》　德国柏林亚洲艺术博物馆藏

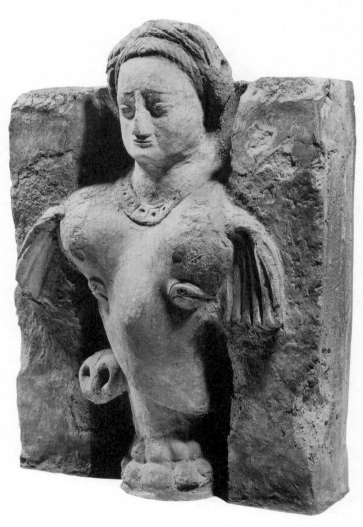

克孜尔石窟彩绘泥塑《人首象身像》
德国柏林亚洲艺术博物馆藏

龟兹的壁画　龟兹石窟壁画的制作方法一般是先将洞窟内岩石壁面整平，然后涂一层厚度为1至2厘米的粗草泥，再涂上2至3毫米厚的细草泥，抹平整光后，接着涂抹一层石灰浆水，待干后留下厚约1毫米的白灰层，即可在其上作壁画。画师们首先用土红色线画出边框，接着用土红硬笔勾画人物和道具的轮廓线，然后开始上色，最后加画衣纹线和渲染。画家在作画时，应有一定的粉本作为参考。

龟兹石窟壁画的题材百分之九十以上的内容是有关佛祖释迦牟尼的故事，少部分为供养人像，后者写实的居多。

关于佛主的壁画内容，不外乎描写佛前世事迹的"佛本生故事"，及描写佛一生教化世人、传播佛法的"佛传故事"。这些故事图主要宣传佛的伟大、佛法的无边，弘扬佛教行善的宗旨，通过形象的宣传让观众去崇信佛教。内容虽以佛祖为中心，但含有对世俗社会的描绘及对动物、植物的描绘，充满现实与浪漫相结合的色彩，引人入胜。

龟兹石窟壁画有其不同于中原、古印度和西域汉风的艺术特点，装饰性极强，形成了具有时代与地方特色的"龟兹风"，其风格特点主要有三点。

第一，壁画布局规整对称，无论是洞窟四壁，还是券顶，以及礼拜道内，都呈现出左右对称的幅面，内容亦左右对称。这种排列整齐的对称布局、程式化的基调，给观者以严肃、端庄的感觉，令人一进佛窟即肃然起敬，一举一动不敢有半点差池。

第二，以大量图案、纹饰和装饰画来增强壁画的表现力，使之丰富多彩，而且以图案性的壁画形成宏大的幅面。同时，用对比、调和等不同的色彩方法来表现画面，或强烈，或柔和，技

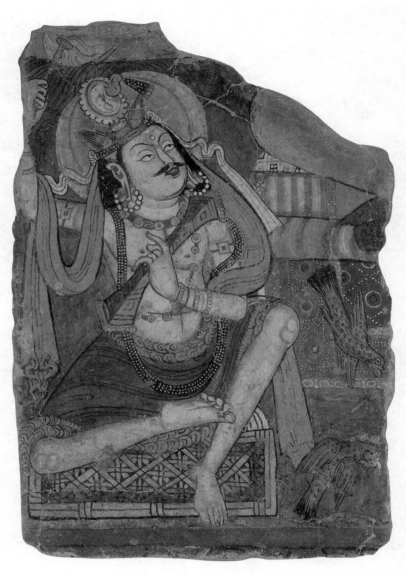

克孜尔石窟壁画《金刚力士像》
德国柏林亚洲艺术博物馆藏

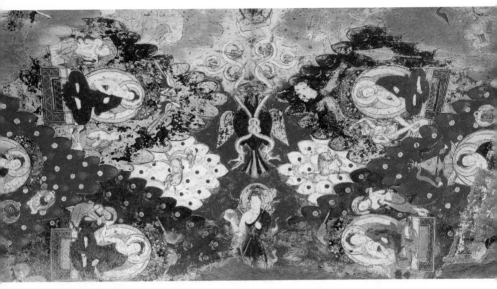

克孜尔石窟第 172 窟主室券顶壁画局部，券顶中脊绘天相图，两侧满绘菱格因缘故事画

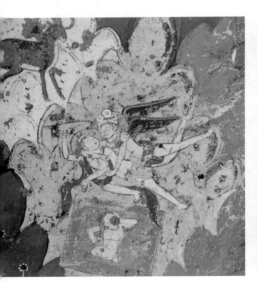

克孜尔石窟第 38 窟主室券顶壁画《须陀素弥王本生》《摩珂萨埵太子本生》

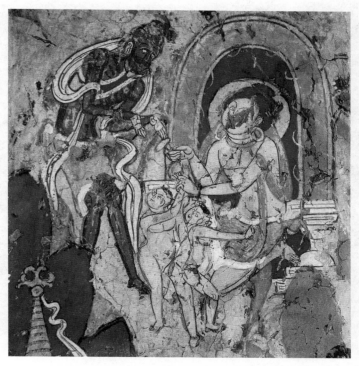

克孜尔石窟第 38 窟壁画《因缘故事·须大拿乐善好施》
德国柏林亚洲艺术博物馆藏

法丰富。如克孜尔第17窟纵券顶的菱格本生故事画，菱格排列严谨，生动的线描与立体烘染相结合，平涂着色与晕染互济，以青金石蓝造成高反差的对比色，使画面色调既绚丽，又带有凹凸分明的立体效果，具有极强的装饰性。其壁画的底色，被称作"龟兹蓝"，与西藏古格王国壁画"古格蓝"、西夏壁画"西夏绿"一样，为美术界所津津乐道。龟兹壁画的菱格装饰扩大了绘画艺术表现的空间层次和深度，为世界壁画艺术所罕见。库木吐喇石窟谷口区第21窟（新2号窟）穹隆顶的壁画则以顶部为中心，将

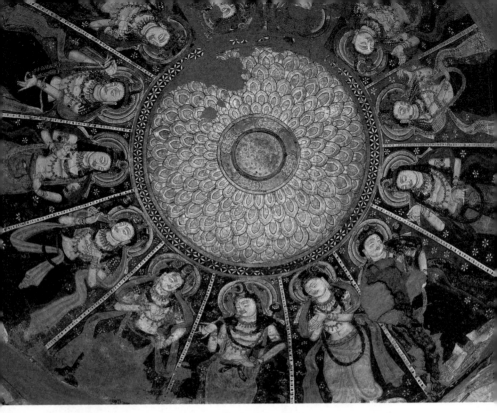

库木吐喇石窟谷口区第 21 窟主室穹隆顶壁画全景

半球面穹壁用圆心辐射法以直线分作十多条幅面相等的扇面，其上绘有菩萨，底地分别涂上不同颜色的花纹，采用淡黄、红、深赭等暖色，注重色彩调和与层次的变化，以此来区别和丰富画面。龟兹壁画的纹饰画种类繁多，以纹饰带形式最为多见，或作单杂小花，或作簇锦团花，装饰在主题画的周围，使之更加雍容华贵，引人注目。

第三，多描绘小乘佛教题材，画风受中亚犍陀罗艺风影响较多。如人物束腰高胸作三折式姿态，动韵强烈；菩萨、天人的头饰亦与犍陀罗壁画相近，衣纹深厚，飘逸灵动；画家对故事情节及

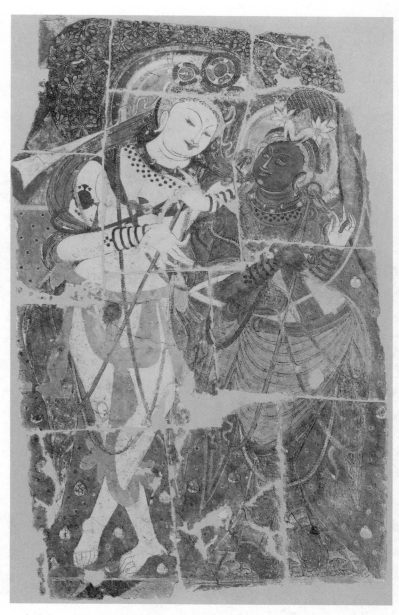

克孜尔石窟壁画《度乐神善爱犍达婆王》　德国柏林亚洲艺术博物馆藏

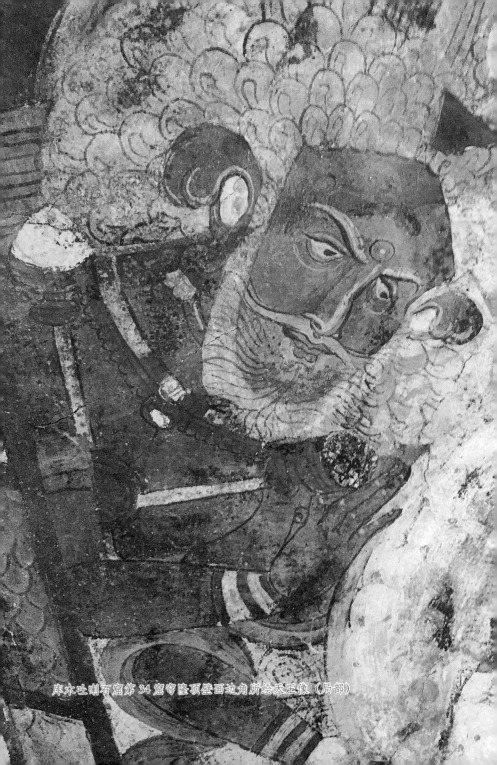

库木吐喇石窟第 34 窟穹窿顶壁画边角所绘天王像（局部）

背景的表现较为充分。龟兹壁画中供养人的形象多为龟兹族人物，其服饰也影响到菩萨、天人的造型，以符合龟兹的审美习俗，如男子的断发垂项、戴黑白花帽等，使菩萨、天人带有强烈的龟兹风格，有的壁画还题有被称作"乙种吐火罗语"的龟兹文字。

可以想见，在这种浓郁的空间装饰艺术效果下，陈列于佛窟中的雕塑也一定会显得更为端庄、传神，撼人心魄。

龟兹石窟壁画所形成的"龟兹风"，说明龟兹文化对外来佛教文化不是全盘接受，而是有着相当大的改造力和融合力，这也体现了龟兹艺术家的聪明才智和卓越的创造力。

克孜尔石窟壁画《供养天人像》
德国柏林亚洲艺术博物馆藏

当然，龟兹石窟在中后期还有"汉风"洞窟与壁画，一度也有"吐蕃风"壁画。如不少石窟中画有汉式云头、汉式供养人像、汉式伎乐等；亦有洞窟壁画为大乘佛教题材，有吐蕃文题记，并画有吐蕃供养人像。这些在库木吐喇石窟中表现得尤为集中，说明当时龟兹文化、汉文化、吐蕃文化是并行不悖、互相交融的。

克孜尔石窟木板画　德国柏林亚洲艺术博物馆藏

龟兹克孜尔石窟还有一些木板画，纵约30厘米至40厘米，横约10厘米，主要为立佛像，应是供养人用作供佛的祭板，多为彩绘，画风与壁画相类，这些木板画大部分被德国人勒柯克盗走，今散存海外。

（五）焉耆的美术

今新疆巴音郭楞蒙古自治州焉耆回族自治县一带，曾为古西域三十六国之一的焉耆，焉耆国使用焉耆文（甲种吐火罗语），为印欧语系民族。这个城郭古国的历史一直延续到唐代。焉耆的

美术主要为古城建筑、佛教雕塑、绘画，经过自然侵蚀和人为的破坏，相关文物存世较少，现仅就管窥之见略述其美术一二。

焉耆的古城建筑遗址有六处，根据建筑形制可分为两类。

一类是双重城垣的四十里堡旧城、哈拉木登旧城、萨尔墩旧城，城垣以土夯成，基本为方形，内城应为统治者居处，外城为百姓居处。其中，海都河北岸的哈拉木登旧城似为焉耆国都城，外城周约1140米，内城周约360米，城墙高6米，宽7米。内城中遗存有土堆，应为王宫建筑的遗迹。城北2.5公里处有四土丘，为护城军士所居的建筑遗址。

另一类古城不设内城，有阿拉尔旧城、唐王城、博格达沁古城。其中，阿拉尔旧城规模最大，它分为两部分，相距约三公里，遥相呼应。一部分在沙岭西北隅，呈椭圆形，周长约1150米，城墙高约3米；另一部分呈方形，位于海都河南岸，周长约420米，墙基以石垒砌而成，较为坚固。唐王城、博格达沁古城则为屯戍遗址，墙为夯土筑。

这些古城曾出土汉、唐钱币及陶片、农具、谷物种子等，应属于军民百姓的居所。厚实的城墙遗址，让人们依稀想见当年城市建筑的雄姿。

除古城建筑外，焉耆的建筑遗址还有佛寺与石窟，这里曾盛行佛教。佛寺遗址位于霍拉山沟口，有废寺十八处，系土坯建筑，墙基用石垒砌，惜遭焚毁，现已残败不堪。1907年，英籍匈牙利人斯坦因曾来此盗掘，窃去泥塑佛像及写经残纸。1928年，我国考古工作者黄文弼在此发现绿色瓷砖及木雕佛像等。瓷砖花纹与吐鲁番三堡所出烧砖相同，木雕佛像双手拱于胸前，中有孔，类似内地墓前的"石翁仲"，刻工较为粗犷。

石窟遗址称"锡克沁千佛洞"，又称"七个星明屋"（"明屋"为维吾尔语"千间房"之意），位于焉耆城西南约30公里，为唐代寺院遗迹，规模较大。其中，沟南部分有大小建筑九十余所，内有精美的佛教壁画及塑像。石窟建筑形式与吐鲁番伯孜克里克千佛洞相类，有前后两大殿，两侧及后面有甬道相连，殿中

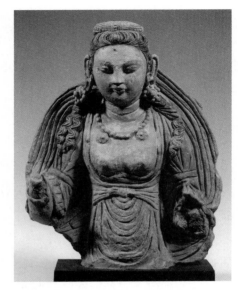

锡克沁石窟彩绘泥塑《菩萨半身像》
德国柏林亚洲艺术博物馆藏

间筑土坯塔，东南有瞭望台，西北有六角形基座的穹庐顶式塔，塔前筑有山门。大殿左右及后方高地筑僧房、支提式石窟。锡克沁千佛洞的沟北部分并列着三大殿，附近筑有钟楼、鼓楼及塔院。无论是沟南遗址还是沟北遗址，都发现过不少制作精美的泥塑佛头，据1928年到此考察的黄文弼先生回忆，沟南遗址发现的佛头，细眉高鼻，面庞圆好，胡须亦雕制得较生动，带有犍陀罗的写实之风，应为6至7世纪之物。沟北发现的佛头，面带彩绘，眉以墨笔勾勒，呈柳叶形，其面庞方正，表现出东方艺术的特点，约为8至9世纪的遗物。距寺院遗址西北约半公里许，依山开凿有十二座石窟，形制与拜城克孜尔石窟相同，有唐代形式藻井、麒麟形写实装饰等。石窟内壁画大部毁坏，唯一二洞窟内尚有残存。焉耆的石窟中，

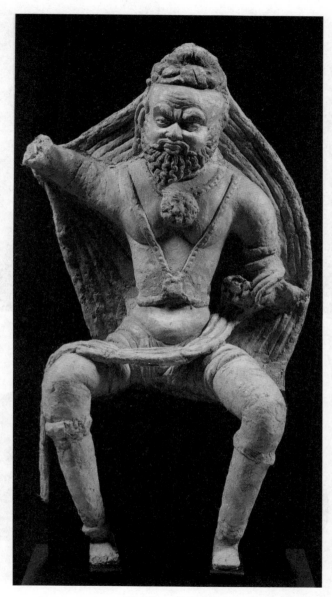

锡克沁石窟彩绘泥塑《婆罗门倚坐像》
德国柏林亚洲艺术博物馆藏

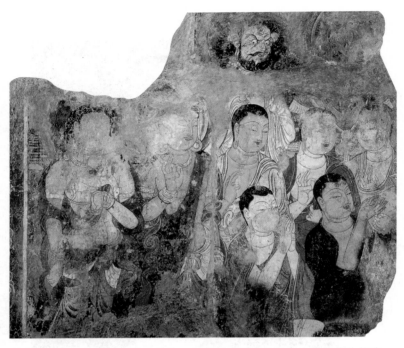

锡克沁石窟壁画《说法图》残片　俄罗斯圣彼得堡艾尔米塔什博物馆藏

锡克沁石窟壁画《菩萨像》残片
俄罗斯圣彼得堡艾尔米塔什博物馆藏

锡克沁石窟壁画《僧侣》残片
俄罗斯圣彼得堡艾尔米塔什博物馆藏

锡克沁第4窟主室窟顶的壁画保存稍好，这是以波状套连的枝蔓组成的一幅巨大图案，每一单元内或画一面貌俊朗端庄的菩萨，或画天真烂漫的化生童子，枝蔓上缀有云头、茶花和卷叶纹样，使画面更具装饰性。其形式类似拜城克孜尔石窟的菱格画，但壁画中人物的服饰及装饰花纹具有强烈的汉风，明显受到中原佛教绘画的影响，应属于8世纪后半叶的作品。

综上所述，焉耆的佛教美术最初受到中亚犍陀罗艺风的影响较多，后来则受龟兹及中原汉风的影响较大。这个"丝绸之路"上的古国在历史巨人面前宛如过眼烟云，但其美术发展也是绚丽多姿的。

从三四千年前铜石并用时期，到8世纪的唐朝，新疆古代已消失的少数民族创造了灿烂的美术，尽管其遗存已是支离破碎，散处海内外，且无正史记载，但它的多元性与绵延性依稀可见。这些消失少数民族的爱美天性、强烈的审美个性，以及善于交流的乐观气质，令人感动。当我在新疆考察时，天山的秋风仿佛在不断地向我诉说着古西域的这段美术情缘，促使我努力用拙笔勾勒其美术发展的轨迹。我想，虽然这些古民族早已退出了历史舞台，但他们曾经的辉煌，却在美术史上得到了永存。

浪漫的地下天堂

——西汉的绘画与社会

公元前206年，刘邦从秦二世、项羽的手中夺取天下。统一中国之后，他踌躇满志，衣锦还乡，向父母及沛县（今属江苏省徐州市）的乡亲们炫耀自己的功绩，溥天之下，莫非刘氏王土。他在谋臣勇将的簇拥下把酒临风，击筑而歌道："大风起兮云飞扬，威加海内兮归故乡，安得猛士兮守四方！"使得曾训斥他不务正业的父亲开怀大笑，喜不自禁。是的，以泗水亭长起家的汉高祖刘邦，比起有"千古一帝"之誉的秦始皇确实要幸运得多，他的刘汉皇朝不像嬴政的秦王朝那般短命——仅仅十几年便江山易主，而是连绵延续了四百二十余年。其间，虽一度王莽篡位，皇权旁落，但是王莽的"新莽"却如昙花一现，最终被雄才大略的光武帝刘秀灭亡。不过，王莽的篡位却着实给刘氏政权击一猛掌，使其阳气大衰，都城被迫东迁洛阳（今属河南）。从此之后，宦官、内戚、权臣、悍将，虎去狼来，搅得汉室不得安宁。人们以王莽篡政失败为界，将其前的汉朝称为西汉，其后首都东迁洛阳的汉朝称为东汉。本文所述的，就是西汉（前206—25）

二百三十年的绘画与社会。

　　西汉的文化，在长期统一的帝国中随着政治、经济形势的变化，较先秦与秦代有很大的发展。据史书记载，汉初统治者信奉黄老之道，施行无为而治，"轻徭薄赋"，使百姓得以休养生息，从而开创了"文景之治"，迎来了君主社会的首个盛世。朝廷得到人民的支持，消灭异姓王割据，进一步巩固了中央集权。在经济繁荣与政治巩固的基础上，杰出的汉武帝推动西汉中期进入全盛时期，朝廷实现了高度的中央集权制，重农桑，修水利，从豪强手里收回盐、铁、铸钱三大利；击败强敌匈奴，开辟了通往西域的"丝绸之路"。汉武帝还用董仲舒之法，尊孔重礼教，以阴阳家之说重新解释儒家经典，建立"天人感应"的神学体系，使儒学宗教化。另一方面，黄老思想也生生不息，人们重厚葬，方士、巫术泛滥。尤其是汉武帝建承露盘接天水以谋求长生，促使道家神仙思想得到张扬，以至西汉后期谶纬神学日益兴盛。汉初为巩固刘氏家天下，分封刘氏子孙为各地的王侯，尽管有些刘氏王侯图谋不轨，但都被中央政权先后一一敉平。汉宣帝时，匈奴入朝，边境安宁，西汉达到了全盛的最高点。

　　只是到了元帝、成帝之后，朝廷昏庸，土地兼并剧烈，迫使农民、小工商业主大量破产，国势方始沦为强弩之末。因此，从总体上说，西汉政权基本是稳固的。据元始二年（2）的统计，当时西汉已拥有五千九百余万人口，国土东西九千三百余里，南北一万三千三百余里，疆域辽阔，从秦始皇开始统一的中国，到西汉才确实巩固起来。

　　天下定而土木兴。统治者所建宫室华宅，富丽堂皇，室内的壁画亦十分动人。汉武帝时，画天地太一诸鬼神于甘泉宫，在

鲁灵光殿则绘有包括各种物产、神话传说和历史故事的壁画，五光十色，蔚为壮观。宣帝甘露三年（前51），画文武功臣与入觐单于之像于麒麟阁，神州英豪济济一堂，以示四海归心、天下一统。可见在宣教与装饰双重功能的标准要求下，西汉的绘画已粗具规模。可惜由于时代久远，西汉绘画在地面上的遗物早已荡然无存，历史文献的记载只能成为无法用实物佐证的资料而已。后人对西汉绘画的具象认识一度几乎是个空白。

自从20世纪20年代末至30年代初，河南洛阳八里台汉墓被发现，特别是1971年，湖南长沙马王堆"轪侯家族墓"及1976年河南洛阳"卜千秋墓"等保存完好的西汉墓葬被发现，人们从地下墓葬出土的文物中看到了充满神仙思想与幻想主义的帛画、漆画，以及场面壮阔的墓室壁画、丰富多彩的画像砖石，和贝壳、陶器、铜器与木板上朴实自然的装饰画，从而认识了西汉绘画的浪漫气质与质朴风格。那图中，无论是人物、动物、自然云气，皆有一种灵动之感，生动活泼；那源于楚文化中渴望长生不老的思想，在图中亦显得甚为强烈，令人称绝。西汉墓葬中出土的作品，是我们研究当时绘画与社会历史的重要实物，它们既是逝者最后归宿场所的装饰，又大多是为墓主在地下追求神仙般幸福生活而做的精心安排。因此，从这个意义上说，我们不妨把存世的西汉大部分绘画称作人们对地下天堂生活追求的结果。

帛 画

西汉绘画中最令人惊心动魄的便是长沙马王堆一号汉墓出土的帛画。该墓墓主为第一代轪侯利仓之妻。在其大量的随葬品

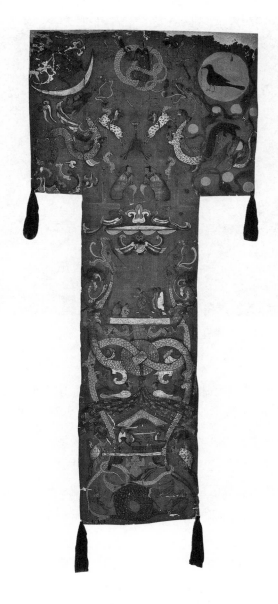

马王堆一号汉墓非衣帛画

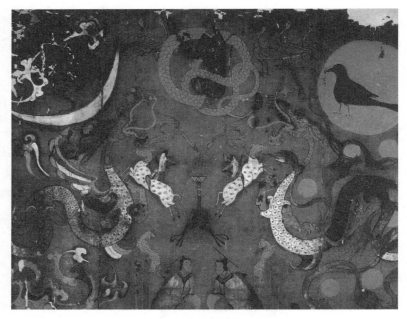

马王堆一号汉墓非衣帛画局部——"墓主升天"

中，有一幅T字形的"非衣"，下边四角缀有麻质绦带的流苏，
是用作盖棺的吉祥物。

　　这幅"非衣"图画的用意，不外乎祷祝天地众神灵庇护死者
的灵魂升天，受楚文化影响，充溢着道家神仙思想，但其艺术成
就已远远地超过了战国帛画和与其同代的其他丝织物上的绘画，
所绘内容丰富，想象瑰丽，象征性强，叙述了一个较完整的神话
传说。

　　"非衣"的上部即横幅，表现了天国的万千气象。人首蛇
身的至上之神太一，居于日、月之中。其左，扶桑九日，辉煌灿
烂，内有一日特大，里面有象征光明与精力的金乌，羽毛丰满，

目光炯炯，充满阳刚之气；其右，龙翼上嫦娥侧身而坐，美丽婀娜，双手向上，作奔月之状，月内蟾蜍口含玉如意，而蟾蜍上角又有一匹活泼温柔的马鹿，象征着快乐与幸福；太一四周，七只仙鹤或翩翩起舞，或引吭长歌，轻松活泼，充满愉悦，它们是传说中太一神的车驾——北斗七星；太一足下，双龙对舞，祥云缭绕，流光溢彩；还有奔腾的异兽天马，神采飞扬，骑在天马背上那牵绳击铎的神物，似人似兽，仿佛精灵，莫测高深；天门则由神豹警惕地守护着，大司命、少司命恭立天门左右，神态敦厚慈善，他们正迎接着墓主灵魂升天。人们在一派庄严、神秘的气氛中感受到天国的吉祥、和谐与崇高。

横幅以下的直幅，以墓主人和祭祀内容为主，展现了人间的景象。上部为气界，一位拄杖缓行的贵妇人为轪侯妻，她身着花纹飘逸的彩衣，神情虔诚，态度雍和。苗条美女侍从于右，稳健男子跪迎于前，他们皆着质朴无华的单色衣物，反衬出墓主的华贵与高大。这组人物由象征荣华富贵的双龙、神兽、仙禽、瑞云、华盖及人首双鸟相伴，似向着天国冉冉升去，表现出乘龙升天的意境。中部陆地，一座悬磬的案上放着祈神的鼎、壶、耳杯等祭器，祭祀者拱身默祷，在为轪侯妻祝福。其下为阴域水界，绘有两条相互交缠合欢的鳌（或为鲲），以象征阴阳交欢，长生不老；它们的背上蹲立着一个肌肉鼓突的赤身力士（神祇），他双手托着祭祀案台，足力稳健，威猛雄壮，赤蟒穿其下而不惊，颇有"力拔山、气盖世"之概。鳌的两侧各画有一只背上站着鸱鸮的神龟，这对长寿之物正仰首伸出水面，奋力向上，似乎为轪侯妻冉冉升天而助一臂之力。在当时人的观念中，天国较气界、人间、阴域绮丽伟大，因此天国以横幅来展示，气界、人间、阴

域则由直幅来体现，一横一纵，各有所寓。

画师以写实的技艺表现当时人们的生活，更以夸张的手法描绘出瑰丽奇诡的想象。由人间通向天堂的美好愿望，就在这幅高不足2.1米，宽不足1米的图中得到了全景式地展现。图中所绘人物的手法虽沿用战国帛画，取侧面像，平面排列，但较注重情态的表达与主次的分明。画面色调则比战国帛画《龙凤仕女图》《人物御龙图》更为丰富秾丽，淡墨起稿后以朱砂、石青、石绿等矿物颜料，青黛、藤黄等植物颜料及动物色蛤粉综合运用，平铺设色，间以渲染，灿烂而和谐，复以精巧之勾勒，线条劲健而流畅。画师将这天国、气界、水陆中的人物、动物、神祇、日月等复杂的景致、内容组织得气势宏伟而井然有序，大小、繁简与动静、轻重安排得十分融洽。龙雄凤雌，左阳右阴，对称中含有变化，变化中富有和谐，使全图充满了浪漫的神话色彩，包含了各种境界，体现了人们的精神追求和汉初绘画的较高水平。

马王堆三号墓（轪侯子墓）、山东临沂金雀山西汉墓也出土有"非衣"，内容结构与轪侯妻墓的"非衣"大致相同，系地下、人间、天堂三段式，展现灵魂升天的祈望，但山东临沂金雀山的作品并无上端的横幅，绘艺亦较为逊色。建于公元前168年的马王堆三号墓，因为墓主是男性，且地位显赫，所以随葬的帛画便多了《车马仪仗图》《天文云气占图》《导引图》等，使我们对西汉的绘画与社会进一步增添了感性认识。

《车马仪仗图》是悬挂在马王堆三号墓棺室西壁规模宏大的帛画。虽局部残缺，但现存画面仍展现了百余人及数十匹马、数十乘车的盛大出行场景。全图分多层次排列。左上方最上一行中显得特别高大的人应是墓主，他戴刘氏冠，佩剑。其后，有侍者执伞盖

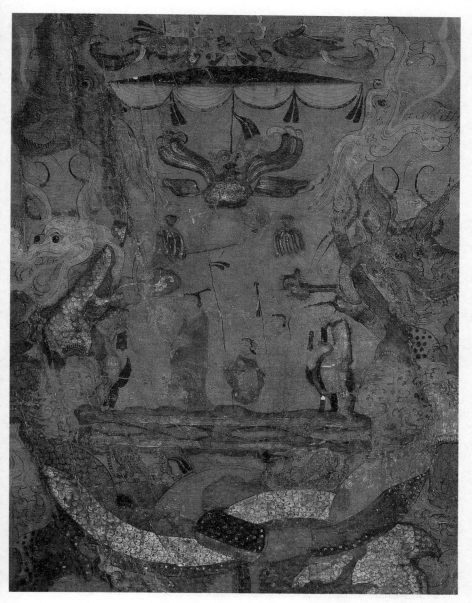

马王堆三号汉墓非衣帛画局部

护卫，随侍吏员、宦者、鼓乐、车骑都由不同方位朝着墓主，以突出其中心的重要地位。图上绘有弥漫的黄烟，并有供祭祀之用的牺牲物，可见画上表达的是燔柴主祭的场面，与先秦时绘画中经常出现的"车马出行"题材有别。即除墓主之外，其余的人物及车马仪仗皆是殉葬物。这种以图像代替实物的殉葬方式，既表明了社会文明程度的进步，也表明了绘画功能地位的提高。不过，我们亦可窥见当时人们尴尬的心态：天国毕竟虚无缥缈，还是要从人间带一些侍员、仪仗随魂西去，以备不测。这幅图的构思，就是现实与理想之间矛盾的产物。

马王堆三号汉墓墓棺室西壁帛画《车马仪仗图》局部——"击鼓"

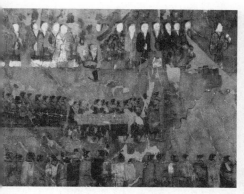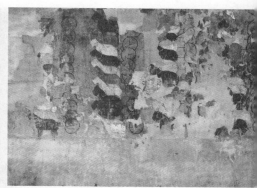

左图：马王堆三号汉墓墓棺室西壁帛画《车马仪仗图》局部——"墓主出行"
右图：马王堆三号汉墓墓棺室西壁帛画《车马仪仗图》局部——"车马仪仗"

　　《车马仪仗图》在表现手法上采用俯视的角度，把众多人物组织在同一事件里，人像有正面、侧面、半侧面等姿态，个个表情肃穆；其中击鼓者全神贯注，非常投入，透过其有力的击鼓姿势，人们仿佛听到阵阵鼓声不绝于耳，愈加显得场面激越而悲壮。画师创作此图时，已突破昔日简单平列的表现手法，展示了宏大而深远的场面，却又不失细腻精巧，颇具功力。

　　较《车马仪仗图》布局的气势宏大、勾勒的精工具体而言，《天文云气占图》与《导引图》这两幅配有文字的解说性图画就显得较为简率。《天文云气占图》为帛书《天文气象杂占》的解说图，系巫师、方士占卜之用的工具，无非借星象、云气等来占验吉凶。该图从右到左绘着鸟、奔马、虎、长方形符号等，大多为墨勾色填，形体不甚准确，略求形似而已。《导引图》亦称《气功强身图》，为练习气功的说明图。图上人物单个排列，或着长衣，或穿短襦；或静坐运气，或抱膝屏息；有的伸臂转腰做大鹏翻腾状，有

马王堆三号汉墓出土《天文云气占图》局部

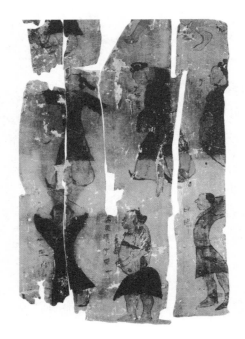

马王堆三号汉墓出土
《导引图》局部

的收腹下蹲做蓄势欲举状，共约数十种姿势。图中人物为疏笔彩绘，线条流畅，造型简练扼要，虽不做眉目表情之细部刻画，而举手投足之间，却得导引动作之大要，图旁皆有说明文字。这两幅解说图反映了西汉时人们在求神观天、占卜凶吉的同时，还继承了自春秋战国以来"导气令和""导体令柔"的强身方法。

　　无论是求神还是强身，均在西汉兴起的黄老思想中占有重要的地位，成为道家追求长生不老的两项法宝。因而，在帛画中人们的这种孜孜追求便得到了自然而形象的反映。

漆　画

　　西汉贵族在棺椁上盖着"非衣"帛画，以祈求灵魂升天。同样，他们在棺椁木胎上也绘有许多祈愿长生与吉祥的图画，以抒发对天堂的向往。长沙马王堆轪侯妻墓室的外棺、中棺上，就饰有精工细巧的漆画。在"非衣"帛画上出现的瑞云、神兽、双龙穿璧、鹿等一系列象征吉祥的题材，也赫然出现于漆画上，彼此形成了内容上的和谐与统一。

　　轪侯妻外棺长256.5厘米，宽118厘米，高114厘米，通棺以黑漆髹底，用红、黄、白等色绘云气纹，庄重而亮丽。云纹大体分为三层，流动飘逸，如波浪诡谲，起伏绵延，时而舒展，时而翻腾，氤氲流衍，极具动感。画师笔下那婀娜的云气浮动之姿表现得出神入化，柔中有刚，变化多端；尤其是在各层云纹上下绘有象征风势的红、蓝、白诸色箭戟，显得特别遒劲爽利，所指之处似有风生，更给画面增添了跌宕之美。

　　显然，这具布满云气纹饰的棺椁，象征着墓主冉冉进入天堂

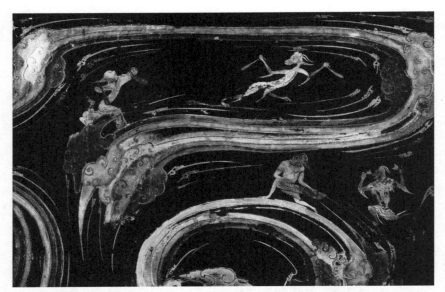

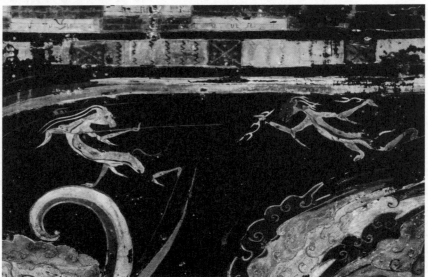

马王堆一号汉墓黑地彩绘棺局部图案

的飞升过程；仿佛只有在祥云烘托之下，墓主的灵魂才能飘飘然地进入极乐仙境。

想象力丰富的画师们还在各层云气中穿插许多神兽仙异，状皆拟人，劲健勇武，豁达豪迈，和"非衣"中骑异兽牵绳击铎的神物相类，是西汉时人们所崇尚的半人半兽状仙异与精灵的形象写照。在传说中，这种半人半兽的仙异精灵具有超自然的力量。画面上，这些神异活跃于云层中，他们有的骑着龙马在前开道，有的张弩拔剑在后护卫，还有的披头散发，或跳舞狂欢，或弹琴啸歌，以庆贺墓主灵魂的飞升。其间，凤凰来仪，麒麟来朝，洋溢着隆重的吉祥气氛，造成浓烈的升天意境，更充满了神奇的浪漫色彩。

如果说轪侯妻外棺上的云气彩绘象征墓主乘云的飞升过程，那么，轪侯妻中棺上的彩绘则表示墓主抵达了向往的天堂。在轪侯妻中棺的足档四周绘有菱形及波状纹，紧密严谨，仿佛是天堂的围墙，而菱形云纹的中间则绘着双龙穿璧图。

据《周礼·春官·大宗伯》，我国先秦时期就有以"苍璧礼天"的习俗，玉璧成为天空的象征，双龙穿璧隐喻"龙飞在天"。又据《易经》，此乃表示权力在握，事业兴旺发达，所以画师迎合轪侯家族的要求，在中棺的足档上有意识地绘上双龙穿璧图来祈祝墓主如飞龙在天，同时，也象征着吉祥如意、荣华富贵、荫庇子孙。西汉画师依经据典创作的这象征吉祥的双龙穿璧绘画题材，一直被后代所沿用。

该图以朱漆为底，玉璧用白色凸起线条勾边，然后填以米黄色，给人以蜡亮之感。玉璧外圆直径25厘米，居于画面中央，璧身上绘有排列缜密的乳钉纹，显得厚重而富有质感。玉璧的上

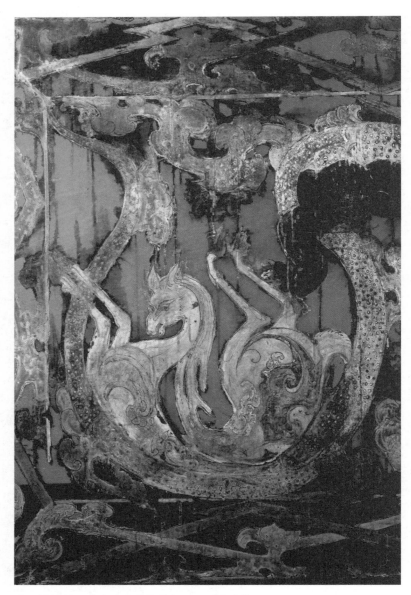

马王堆一号汉墓朱地彩绘棺局部——"伏鹿"

下系有带酱斑的藕色绶带，绶带末端分列画面下侧之左右。玉璧两旁一对雌雄青龙穿璧而过，龙首昂然相向，张牙舞爪，瞪目吐舌，嬉戏之中含有威严之气。披鳞甲、长凤羽的龙身，呈蜷曲欲伸之状。双龙神采奕奕，正欢天喜地卫护着神圣的玉璧。

图上绿、红冷暖色调对比强烈，除有明显的装饰趣味外，还传达了肃穆气氛中的吉祥之意——虽然墓主离开人世是件悲伤的事，但墓主到达了天堂却值得庆贺——人们在黄老之说中寻求心灵的慰藉，从而也带来了相应的审美追求。

心灵手巧的西汉画师在注重整体对称和谐的同时，还对画面细部作了精心地修饰，如龙身之鳞甲、翅爪之纹理，绶带之折皱，皆刻画得丝丝入微，给画面增添了立体效果。尤其是多重伸屈的龙身，线条变化舒展自如，更见灵动如生之态。

在中棺的头档上，画师绘有山鹿图，以象征墓主抵达了极乐仙境。该图的边框亦绘菱形云纹图案，框内主要部分为双鹿与仙

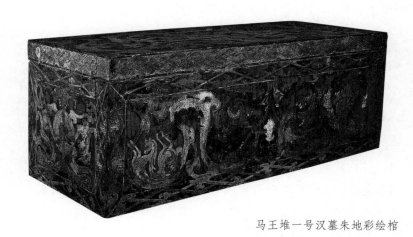

马王堆一号汉墓朱地彩绘棺

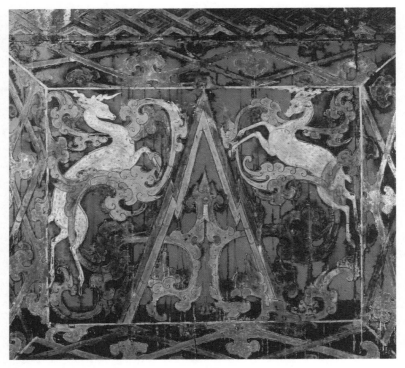

马王堆一号汉墓朱地彩绘棺头档"双鹿"图案

山。我国古代有"鹿寿千岁"之说，《诗经·小雅·鹿鸣》亦有"呦呦鹿鸣，食野之蘋；我有嘉宾，鼓瑟吹笙"之句，将鹿作为吉祥之物。因此，早在东周时期人们就以鹿来象征长寿喜庆，并因"鹿"与"乐""禄"谐音，而赋予其多种美好的含义，所以画师要绘欢腾的双鹿来描述理想中的仙境，这双鹿不仅在画面上具有对称之美，而且还含有"好事成双"之意。

图上的仙山呈无底的等腰三角形，矗立于画面的中央，山腰飘逸着云片纹，以象征仙山高入云端，令人仰止。仙山两侧，各

绘一鹿，四蹄腾空，昂首欢跃。鹿的周围祥云缠绕，一派喜庆气氛，其乐无穷。

　　画师绘此图时，仍注重在宏观对称中寻求微观变化，如双鹿奔腾的高度、姿势皆有所不同，这样可以克服宏观对称带来的单调与刻板，从而生趣盎然。在画法上，画师以朱漆为底，用白色勾出双鹿轮廓，然后填以黄白、粉褐等色，形象生动准确，并且显得富丽堂皇，与仙境的神圣气氛相一致。在艺术表现上，双鹿较为写实，仙山与祥云则以象征图案为之，灵活中富有严谨，放逸中含有规范，这样的安排与人们祈福时既浪漫又庄严的情绪十分融洽。

　　西汉的画师们不仅在长沙轪侯家族的棺椁上绘有精巧的漆画，而且还在江陵（今属湖北）贵族的战盾和扬州（今属江苏）贵族的木箱、亡人面罩上留下了美丽的漆画作品。现存扬州博物馆的漆箱《彩绘虎舞图》、漆面罩《鸟兽云气图》就是其中的精品。这

漆面罩《鸟兽云气图》（局部）木胎漆绘
江苏扬州市邗江区姚庄西汉墓出土　扬州博物馆藏

些画的风格大致与长沙马王堆出土漆画相同，以浪漫的主题、精巧的笔触为旨，且在寓意纹饰上也有相同的时代性，即好以云气纹饰或涡形纹来表达人们对天堂美境的向往。尤其是漆面罩的云纹，飞扬流畅，极具动势，与马王堆轪侯妻墓外棺的《云气异兽图》之云气纹画法如出一辙。扬州西汉漆箱、漆面罩中的虎、兽出没于云蒸霞蔚的空际，亦含有超越艰险、飞向幸福的寓意。

据《史记》，传说汉高祖刘邦崛起草莽时，曾避秦兵的追捕而匿于荒山大泽中，人不知其去向，但其妻吕氏却每每能寻得，为之送饭送衣。刘邦惊奇地问，我居无定所，你怎么一下子就能找到我？吕氏答曰："因为你头顶的天空较为特别，有五色祥云笼罩，我仰天观察，便知道你的藏处。"刘邦听后暗自欢喜，以为天子之兆，后来果然成为开国之帝。这段故事也反映了汉代人们对云彩象征吉祥的喜好。当时的画师善绘云气纹饰，不仅发展了战国漆器纹饰圆转流畅的风格，而且以云气符合人们的美好憧憬。

木胎漆画始于战国早期，如湖北博物馆藏曾侯乙墓内棺漆画，为目前发现的中国最早的木胎漆画。汉代的画师在前人的基础上更多了一层创造，不但出现了色彩艳丽、富于变化的粉彩，如长沙砂子塘出土的漆奁彩绘《车骑出行图》，而且还在金属上进行漆画的创作，广西贵县罗泊湾一号墓出土的西汉初南越王割据时代的铜盘、铜筒上之漆绘，便是从这个角度展示了西汉漆画的又一风貌。

汉代广西铜器漆绘的画风与中原地区相一致，简练豪放、形象夸张、技法纯朴、情态传神，但所绘除求仙祈福外，更多了一些狩猎、战争等描绘现实生活的内容。如一铜盘的漆绘，布列于器壁内外，其内壁多为云彩纹饰，其外壁所绘黑漆彩画为精彩

西汉　漆奁彩绘《车骑出行图》木胎粉彩
中国国家博物馆藏

的《比武图》，全图分四组环盘壁展开。双方首领皆盘腿而坐，
两旁侍者侧立，其中一位首领身旁还置放立足香薰，给画面增添
了典雅庄重的气氛。比武场上，一力士持鞭追赶败逃者，大步
流星，全身前倾，勇气十足；而失败者惊慌失色，竟从马上摔落
下来，伏地不起，气喘吁吁；奔马奋扬四蹄，落荒而去；另一力
士亦在追逐背负小孩的失败者，其人勇武矫健，充满自信；而失
败者鼓起两腮，气急败坏，虽不堪重负，却仍全力狂奔，不甘束
手就擒。此时观战的侍者们，有的低首向主人禀报；有的欣喜若
狂，不禁哈哈大笑；也有的翘首观望，被紧张的比武场面深深地
吸引，以至目瞪口呆。二位首领亦全神贯注，却又不失尊严，颇
有遇变不惊的雍容。画师以简练的线条勾画出人物的各种姿态，
略为夸张地揭示了各人的心理活动，惟妙惟肖，给豪迈而紧张的
比武场面注入戏剧性的情趣，使画面显得热烈激昂，极为生动。

铜筒漆绘人物图
广西贵港罗泊湾西汉墓出土
广西博物馆藏

　　再如直腹竹节型铜筒上的漆绘人物图，分上下两段，每段又分两层，描绘贵族祈仙、狩猎、归家、迎宾等生活情景。黑漆彩画的最上一层是《祈仙论道图》，贵族男子与一着长袍者对立于云气、山岭间，似在谈玄论道。贵族恭谦而虔诚，着长袍谈玄者从容优雅，娓娓而谈，两人沉浸在黄老之说中，颇为投机。其旁凤凰翩跹以示吉祥，独角兽与豹子逡巡勇武，以示驱魔辟邪。第二层为《狩猎图》，三名家仆正奋力追杀一头野兽。其中一位家仆持长矛、牵猎狗，斗志昂扬；另二位正大步追逐，勇猛无比；野兽前后受困，作困兽犹斗之状；贵族则伏地焚香，祷祝狩猎成功。第三层为《归家图》，绘贵族谈玄论道、狩猎后归家的情景。妻室跪于庭院承露盘右侧迎候，贵族以手相扶。其身后一护卫持枪而立，趄趄孔武，护卫左右为持节佩剑者，最后面为一

侍者，正牵着贵族的麒麟坐骑。怪鸦奇兽穿插其间，奔走欢跃，以示庆贺。第四层为《迎宾图》，画贵族在家与宾客席地而坐，畅叙友情。其间，有两站立者相互作揖问候，另有一仆人挥拳击狗，似阻止其狂吠。

这四层漆画生动地展现了西汉贵族生活之一斑，互相连贯，又各有侧重，而这位贵族主人公始终为画面的中心人物。这组漆画形象夸张，线条流畅，与上述铜盘漆画风格相同，皆和中原漆画的艺术风格一致。

西汉初期，南越地区虽为赵氏割据，但汉高祖十一年（前196），刘邦即封赵佗为南越王，南越与西汉建立了和好的关系。越族和汉族之间友好相处，互通贸易，如南越王所需要的高级缯帛仍从内地输入。汉文帝时，政府派专人守护赵佗在真定（今河北正定）的祖坟，并按时祭祀。汉武帝时，南越地区正式归西汉政府直接管辖。因而南越虽与内地云山阻隔，但彼此关系却十分密切，文化交流也很频繁，所以南越铜器上的漆画风格与长沙、江陵、扬州等木器上同时代的漆画风格相同，也就不足为奇了。

墓室壁画

虽然棺椁漆画与盖棺的"非衣"帛画是人们抒发灵魂升天奇想的最佳载体，但是注重墓室整体艺术氛围的画师们显然不满足，他们还在墓室的穹顶上绘制了许多反映升天欲望的壁画，它们高高在上，使人仰观之而神往之。不仅如此，为了克服一味地浪漫，西汉画师又在墓室四壁创作了许多描绘现实生活、嬉乐及历史故事内容的作品，来表达他们对尘世的感受。我们从河南洛

阳、陕西咸阳与山西平陆等地发现的西汉墓室壁画中，可以领略到不同题材的绘画风貌，而且较之帛画、漆画来说，墓室壁画因创作场所颇为宽敞，因而所表现的内容就显得较为宏大壮观，气势轩昂。

墓室顶部描绘升天内容的壁画当以西汉昭宣时期（前86—前49）的河南洛阳卜千秋墓为著。该墓的室顶画着古人传说中的伏羲、女娲二神。伏羲居于西，女娲居于东，皆作人首蛇身状，面容慈祥可亲。据《周易·系辞下传》称，伏羲"始作八卦，以通神明之德"，并"作结绳为网罟，以佃以渔"，他是人们精神生活与物质财富的首创者；《淮南子·览冥篇》则谓"女娲炼五色石以补苍天"，《风俗通义》还载"女娲抟黄土作人"。故而从西汉初期开始，这两位古代传说中的华夏始祖神便成为人们顶礼膜拜的对象，尤其是奉八卦为圭臬的道家，更是对伏羲崇拜有加，画师们自然要将其列入重要的绘画题材。即便"大雅之堂"鲁灵光殿，也有"伏羲鳞身，女娲蛇躯"的壁画。

卜千秋墓壁画中的伏羲呈男像，紫帔红衣，高额长须，稳重老成；女娲作女像，绿帔紫衣，头绾垂髾髻，容貌美丽。二者分别以日、月为邻，借以象征阳、阴。墓室脊顶中央绘男墓主卜千秋持弓乘龙，女墓主捧鸟乘三头凤，在持节方士和仙女的导引下，由双龙、枭羊、朱雀、白虎、蟾蜍、九尾狐等仙禽神兽卫护，腾云驾雾，正浩浩荡荡升向天堂。

墓室壁画中这些护卫的仙禽神兽皆有其象征寓意。根据《诗经》《山海经》等书记载，九尾狐象征子孙繁衍、兴旺昌盛；蟾蜍象征财源滚滚、荣华富贵；而朱雀、白虎等既象征拥有四方天地，权力在握，又作为护送灵魂升仙的工具。这些寓意完美的图

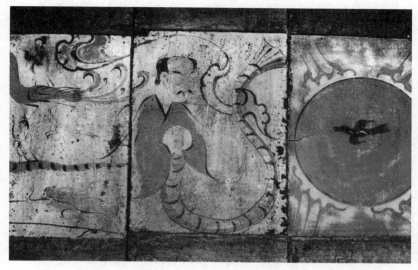

壁画《卜千秋夫妇升仙·伏羲·日轮》　河南洛阳烧沟村西汉卜千秋墓出土
洛阳古墓博物馆藏

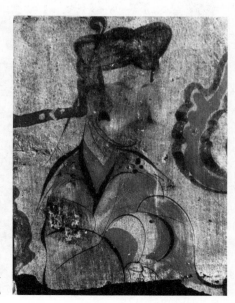

壁画《女娲图》（局部）
河南洛阳烧沟村西汉卜千秋墓出土
洛阳古墓博物馆藏

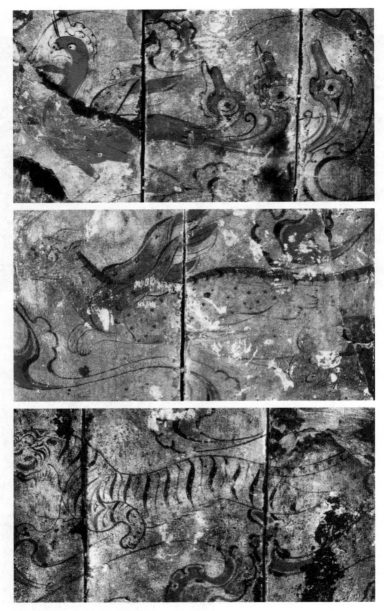

壁画《朱雀·枭羊·白虎》 河南洛阳烧沟村西汉卜千秋墓出土
洛阳古墓博物馆藏

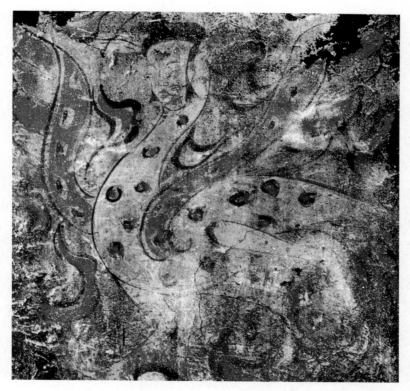

壁画《句芒》　河南洛阳烧沟村西汉卜千秋墓出土
洛阳古墓博物馆藏

像表达了人们对地下天堂无比美好的遐想。其中朱雀鹰头凤尾，作振翅欲飞之状，头上还有耸立着的华冠，尾部饰以飘逸的羽翎，显得格外雍容华贵、气宇不凡，诚如西汉文学家贾谊在《惜誓》中描述的那样，"飞朱鸟使先驱兮，驾太一之象舆"。

卜千秋墓室的升仙图抒写了墓主夫妇灵魂升天的浪漫过程，与马王堆轪侯妻"非衣"的升天图帛画相比，虽严谨不足，但因简洁明快而显得更为热烈奔放。图中各种物象富有生气，伏羲、女娲及男女墓主皆显出庄重而欢悦的神情，仙禽神兽也呈现一派

轻松活泼的姿态。画师以缭绕多变的流云纹将众多的物象联结在统一的画面中，布局繁而不乱。尤其图中的勾线造型，准确流利，线条粗细变化舒展自如，颇具韵味，体现了西汉后期绘画工细而醻畅的水平，让人回味不已。

描绘历史故事的墓室壁画，以西汉元成时期（前48—前7）河南洛阳烧沟村第六十一号墓为著。此墓门额内侧，影塑象征吉祥的羊头，并绘有神虎噬女魃。主室中部加一堵山形隔墙，使其分成前后两室。前室脊顶绘天象，有日象、月象及代表"五宫"（东、西、南、北、中）的星辰，与当时兴起的谶纬神学"五行五方"说密切相关。隔壁正面呈梯形的花砖部位，绘有汉代盛行的象征辟邪求福的"四神"（青龙、白虎、朱雀、玄武），以及反映驱鬼逐疫的傩仪图。该墓楣额绘有"二桃杀三士"故事图；隔墙背后，雕绘御龙升天的场面；后室后壁则绘有《鸿门宴图》。

"二桃杀三士"为《晏子春秋》中的故事，讲述春秋时期齐景公在大夫晏婴的帮助下，以两只桃子论功行赏，而使居功自傲、桀骜不驯的三名壮士古冶子、公孙接、田开疆互争雄长，最后皆自刎以终。齐景公因而免去了悍将尾大不掉之祸。

画师在创作这幅壁画时，将整体结构分为右、中、左三部分。右侧一组为形貌威猛的三壮士，他们的前面放置着一张几案，几上的盘内盛有两只硕桃。右边愤然按剑左顾者为古冶子，居中作怒目举臂状者为公孙接，傍几俯身取桃者为田开疆。他们互不服气的目光揭示了彼此狭隘的心胸，而蠢蠢欲动的形态，又酝酿着阵阵杀机。画面显得气氛紧张，扣人心弦。

壁画中部为五人一组，居中身躯魁伟者为齐景公，他面朝右而立，神情庄肃，甚具公正严明之风；其前一侍从跪地禀事，诚惶

诚恐；其后二武士持棨戟护卫，威风凛凛；几案左边一拥旄而立者为齐景公派遣之馈桃人，正全神贯注地观察着三武士的刚愎之态。

壁画左部亦为五人一组，描绘晏婴和他的侍从。晏婴身材特别矮小，其前，一老者俯身拊掌向他禀事，其后有三名侍从护卫。

全图三名高大的壮士与晏婴矮小的身材形成了强烈的反差，而画师正是通过这种反差道出了"机智可以战胜强敌"这一人所称道的真理。

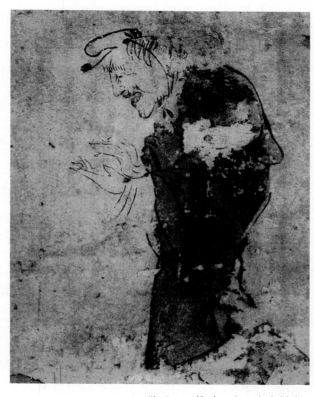

壁画《二桃杀三士·老者拊掌》
河南洛阳烧沟村西汉墓出土　洛阳古墓博物馆藏

与《二桃杀三士图》一样，《鸿门宴图》也是长卷式画面。该图描绘了楚汉相争时刘邦、项羽在鸿门宴会的故事。画面以山峦为背景，绘八人正在野宴。右起二人是项羽军中的伙夫，正在准备餐事，一人踞坐于有脚方炉前烤着牛肉，另一人立于其身后，右手扶头顶，左手拄戟，上身略微前倾，目视烤肉，馋涎欲滴。二人背后的悬钩上挂着牛头、牛肉。炉左是野宴的核心部分，项羽、刘邦正相向对饮。项羽穿紫色衣袍，右手举角杯作敬酒状；刘邦穿赭色衣袍，欠身相让，忐忑不安；一旁的项伯面左拱手而立，有意掩护刘邦；项伯左面为虎皮霸王椅，应是项羽升帐宝座，这张虚席，似乎向人们暗示此时项羽已忘了要杀刘邦。画面左方三位人物为：张良、范增、项庄。那相貌文弱清秀者是张良，他头戴黑色巾帻，身穿紫色曲裾长衣，下着白裤黑靴，腰挂宝剑，面有忧色；其左并肩而立的范增，束发长髯，着赭衣白裤，双手持戟，怒视右方，碍于张良在侧而无法逾越向前，脸上流露出急不可耐的神情；最左面的项庄，龇牙咧嘴，左手叉腰，右手舞剑，虎视眈眈，正做跨步起舞姿态，意在沛公刘邦。

《鸿门宴图》上的八个人物，性格鲜明，神态各异，特别是双方的谋士武臣，各怀戒心，围绕刘邦的安危各人用尽心思，气氛紧张，颇有一触即发之势。画师还通过热烈的色彩，富有节奏的构图，进一步将这种紧张而复杂的气氛作了渲染，给观众以很大的震撼，令人过目难忘。

《二桃杀三士图》与《鸿门宴图》虽是讲述历史故事，但它们所崇扬的思想却是一致的，即宣扬智勇忠义等儒家道德，旨在加强封建的人身依附关系，这与祈求灵魂升天的道家思想有所区别，却并行不悖。西汉中朝，汉武帝罢黜百家，独尊儒术，

壁画《鸿门宴·对饮》 河南洛阳烧沟村西汉墓出土
洛阳古墓博物馆藏

壁画《鸿门宴·侍立》 河南洛阳烧沟西汉墓出土
洛阳古墓博物馆藏

外儒内法，济之以道。他采纳董仲舒、公孙弘的建议，立太学，置博士弟子，提拔大批儒生充当各级官吏，并根据儒家的主张改正朔，修封禅，使儒学成为官学。特别是董仲舒提出的"三纲五常"伦理道德观念，即君为臣纲，父为子纲，夫为妻纲，以及仁、义、礼、智、信五常，很能适应统治者欺骗人民的需要，因而儒家思想开始在社会政治思想生活中起到一定的作用。晏婴、张良等人智勇辅君的故事自然为人们所津津乐道，并绘之于图，画之于墓室，至死亦念念不忘。

描绘现实生活内容的墓室壁画，以河南洛阳八里台的西汉晚期墓为著。该墓墓室的两侧有用五块空心砖拼砌而成的梯形山墙，绘有六名武士及一熊一虎的《上林斗兽图》（亦称《傩戏驱鬼图》）；山墙下部楣额正背两面皆绘有众多的男女人物，唯正面右侧五名人像至今仍较为清晰，彼此顾盼多姿，为《上林迎宾拜谒图》。从这些画面中，我们可以窥见西汉晚期贵族围猎、礼仪、服饰等生活情景之一斑。

上林为秦汉时期帝皇射猎、游宴之所，规模宏伟，位于首都长安西郊。苑内有无数离宫别馆，且茂林嘉树，多珍禽异兽。司马相如曾作《上林赋》赞其华美盛况，当时的达官贵人纷纷以此场景作为壁画的装饰，表达对世间荣华富贵的企求，而"斗兽""迎宾"题材，正是其中一武一文各具神采的片段。

《上林斗兽图》右方绘三位武士拼杀一头野熊，居中的武士身材特别高大魁梧，着深褐色曲裾袍和浅色大口袴，戴武弁大冠，应为头目，另二位武士穿曲裾短袍，头绾双丫状髻，应为下属。此时野熊正迎面奔扑而来，右方的一位下属顿时惊慌失措，仓皇而退；头目则临危不惧，一面呼唤左方诸人注意，一面示意

壁画《上林斗兽图》（局部）　河南洛阳八里台西汉墓出土
美国波士顿美术馆藏

下属将斧戚迅速递给他，以便迎战；头目左方的那位下属显得较
有勇气，他奋不顾身，向野熊扑去。图左部分也有一位高大魁梧
的头目，他一面呼唤右方头目，一面指挥自己的两名下属围杀一
头猛虎。从人物的面部表情来看，围猎场面凶而不野，带有明显
的表演性质。六名武士个个卧蚕眉、丹凤眼、八字须，具有皇家
侍从的气质。

壁画《上林迎宾拜谒图》（局部）
河南洛阳八里台西汉墓出土
美国波士顿美术馆藏

《上林迎宾拜谒图》中的五位宾客，皆着纶巾，束发而不裹额，身穿右衽长袍，领口袖边施有彩饰，腰间束带，一副峨冠博带的贵族士大夫派头。画面左侧拱手向右而立者，是迎候宾客的司仪，面带微笑，恭谦有礼。宾客行列之第一人，左手执戈，右手微举，昂首与司仪寒暄；第二位客人尾随其后；第三位客人做回首与他人交谈状。这五位人物或佩剑，或举戈，似乎欲往上林观看围猎场景，并有临阵助兴之意，颇有投壶雅歌的西汉士林风采。画师将画面人物作平列构图，通过两对人物彼此呼应，收到平中出奇的效果。全图人物造型丰富洗练、生动自然，敷彩浓淡相间，运笔熟练自如，线条舒展流畅。此图与《上林斗兽图》互相联系，构成西汉晚期达官贵人在上林苑围猎游冶生活的一组生动写照。

　　西汉末年王莽执政时，推行复古改制，然事与愿违，新政屡屡失败，反而造成土地兼并日趋剧烈，徭役税赋更加繁重，社会危机四伏，人心惶惶。有些方士、儒生对汉室感到绝望，乃以"五德始终说""黑白赤三统说"来惑众，人们对谶纬神学、"天人感应"也更为依赖了。这种"山雨欲来风满楼"的社会状况与思想意识，亦在当时的墓室壁画中得到反映。如1959年在山西平陆枣园村发现的新莽时期（9—23）汉墓，其墓室内壁西部绘有《耧耕图》，除农夫驾耧车耕作外，田头树下绘有蹲着的督工，北部绘有地主庄园的坞壁，用作防御农民反抗，社会阶级矛盾的激化可见一斑。而作为"天人感应"标志的星象日月图、占卜图、四神图等，更是当时墓室顶穹的必然装饰，洛阳金谷园、西安交通大学附小等地出土的同期墓室壁画无不如此。当然，人们企望死后升仙过美好生活的幻想也更为强烈，巫师、方士的活动乃随之再度泛滥。

壁画《日轮图》《月轮图》
陕西西安交通大学附小西汉晚期墓出土，现原址保存

　　甘肃武威市韩佐乡红花村五坝山七号汉墓壁画，是西汉末期墓室壁画的又一典型。它与汉初帛画升仙图有所不同，不是绘大批仆人或精灵簇拥墓主升天的浩繁场景，而是以《山海经》等神话传说中的神灵奇兽作象征，表达墓主升天的欲望，以简代繁，却与汉初帛画有异曲同工之妙。

　　该墓墓室南壁的主体壁画为《开明兽与不死树》。所绘一兽呈扬首翘尾、两眼怒视状，身有条状斑纹，面若人形，似虎非虎，系开明兽。据《山海经》称："昆仑南渊深三百仞，开明兽身大类虎而九首，皆人面，东向立昆仑上。"又据《大荒西经》云："昆仑之丘有神，人面虎身，文尾，皆白。"《西次三经》云："昆仑之丘，实惟帝之下都，神陆吾司之。其神状虎身而九尾，人面而虎爪。"在开明兽身后是一株大树，据《海内西经》《吕氏春秋》《淮南子》等书记载，它是昆仑山上的寿木，所结果实吃了可长寿不死，因称"不死树"，与开明兽同为仙境祥瑞之物。这幅壁画就汲取了神话传说中仙境的象征物为题材，抒发

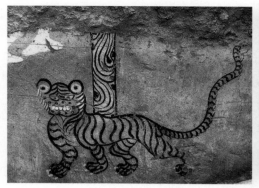

壁画《开明兽与不死树》 《巫师舞蹈图》
甘肃武威韩佐乡红花村五坝山七号西汉墓出土，已残毁

墓主对仙境生活的不渝追求。

在墓室西壁左侧，绘有《巫师舞蹈图》，图中一人头戴面具，身着下摆多层开衩的短裙，赤足，束宽腰带，正举着双手翩翩起舞，系导引墓主灵魂升天的巫师。他扮作羽人状，双袖若翅；所戴面具长髯飘拂，似人非人，乌黑的双目充满神秘感。巫师与开明兽、不死树共同组织的艺术氛围，把观众带到了莫测高深的神仙世界。这两帧壁画色彩鲜艳，用笔肯定有力，墨线生动飘逸，表明西汉末期河西地区画艺较中原而言，更多了一层简朴、热烈的粗犷之风。

值得注意的是，武威汉墓壁画中扮作羽人的巫师与洛阳卜千秋墓升仙图壁画中的持节方士大体相仿，皆为古怪老人相，起着导引墓主灵魂升天的作用。羽人引导墓主灵魂升天这一墓室壁画题材已传到河西地区，这足以表明在张骞通西域之后，中原与河西地区有着密切的文化交流。

画像石和画像砖

在"视死如生"的汉代，达官贵人们不仅认为"人死辄为鬼神而有知"，而且厚葬之风愈演愈烈。到了西汉晚期，人们除在盖棺帛巾、棺椁、随葬物、墓室粉墙上颇费心计地加以绘饰外，有些富豪还仿地面建筑修造"周阁重门"式大型画像石墓室，用刻有画像的砖石砌墓，以求装饰的生动与永久；更有甚者还在地上建享堂（亦称"食堂"或"祠堂"）与石阙，亦以刻石画像装饰，夸耀其社会地位。因此，以刀代笔的画像石刻便依附这种石室墓、享堂、石阙而于西汉后期开始发展起来，成为一种特殊的石刻艺术品。

然而，这一发展并非是无序的，从出土的西汉画像石刻来看，它最早应源于经济富庶、政治与文化发达的地区，即今河南、江苏、山东一带，尤以河南洛阳、郑州，和许昌之鄢陵、禹县，南阳之唐河，以及江苏沛县，山东之沂南、平邑、汶上等地为著。

这些画像石，也称石刻画，就是在石头上刻出一些图像。从技法上讲，其突出线条造型和黑白关系，没有色彩，是绘画与雕刻相结合的一种表现形式。画像砖则是模印烧制而成，不用雕刻，一块砖就是一幅独立的画面。它们都是随着西汉中后期壁画增多、厚葬成风的氛围应运而生的。

西汉画像石与画像砖的题材，主要仍是反映道家羽化升仙的思想和远古神话，带有楚文化的余绪，晚期还出现忠臣义士、孝子烈女和辟邪祥瑞的内容，在楚文化浪漫光怪的基础上又融入了儒家济事匡时的仪礼功利内容，以及现实生活中舞蹈、战争、狩猎、耕作等场景和伯乐相马、凤台萧史等历史故事，展示了当时

社会的大致风貌。然而限于画面的幅度，画像石与画像砖的内容大多较为单一、简洁，不像墓室壁画那样宏大，相对而言，很少有人物众多的大场景描绘。

在道家羽化升仙题材中，羽人是常见的内容，这种人兽相兼的精灵，往往与吉祥动物维系在一起，展示着天堂的幸福。如河南鄢陵出土的《羽人乘麟》画像砖，就描绘了羽人驾驭麒麟的场景，羽人不仅肩生双翼，而且头上亦有飘逸的长发，其形态有如良渚玉琮上屡屡出现的太阳神。羽人胯下的麒麟、独角麋麟，正昂首奔走，根据《说文·段注》，它是古人心目中的神兽，凡有吉祥之瑞便会出现。图上羽人之长发、双翼，与麒麟尾巴动势方向一致，充溢着升腾的动感，颇富生机。

西汉画像石与画像砖中的古代神话故事题材则更为丰富，西汉以来发展起来的民间诸神，如守护天象的青龙、白虎、朱雀、玄武四神，如吉祥辟邪的蹶张、黑熊、龙、凤，如开天辟地的盘古、伏羲、女娲，如象征自然力量的河伯、风神、雷公，如代表

《羽人乘麟》画像砖　河南唐河县西汉墓出土

群仙领袖的西王母等，皆成为画师所表现的内容。而其中被黄帝列为五岳四渎之祭的黄河水神河伯，更是热门画题。在画像砖中，这位掌管水利命脉的神仙已完全人神化，峨冠博带，形如水官，而非先秦传说中的"人面鱼身"。河南唐河县出土的《河伯出行》画像砖，画着河伯乘舆巡行，其舆前座为驭夫，车前有三条大鱼挽车而行，车后又尾随着四条鱼，浩浩荡荡，很有气势。河伯端坐鱼车上，其人在前后鱼行列的对比之下显得较小，但整个队列却因鱼的硕壮而气势磅礴。画师巧妙地将前面三条大鱼与车的距离拉开，后面四条鱼与车贴近，既造成画面的变化生动，又衬托出河伯的出巡气派，手法不俗。

蹶张、门神也是当时的热门画题，蹶张因能用脚踏弩使之张开，而被称为勇士中的大力神。他们皆是武士打扮，有镇鬼辟邪之勇，常被画于门上以避祟。《汉书·广川王去疾传》曾记载，当时宫室殿门上就流行张贴门神像，画像石、画像砖上的蹶张、门神屡见不鲜也就并非偶然了。蹶张像、门神像大致被安排在墓主人的棺床附近，或安排在墓门两侧，成为墓室中要害部位的卫士。其形象多为兵器在握，威武警惕，魁岸健壮。如河南洛阳出土的门神像，头戴宝冠，身着战袍，手执长棨戟，腰佩利剑，表情威严。画师用笔简练，寥寥数笔，线条变化流畅，虽似粗拙，然有凝重厚实之感，门神那威猛之姿跃然于画面，呼之欲出。又如河南唐河县出土的蹶张像，头戴武冠，背插箭矢，两手拉弦，双足踏弩，正虎视眈眈，颇有随时上战场的勇猛神情，让人钦佩之余产生一种安全感。

描绘现实生活题材的画像石、画像砖，有舞乐百戏、猎虎、耕作之类，相对而言，舞乐百戏的内容因充满欢悦而广泛流行，同

《河伯出行》画像砖　河南唐河县西汉墓出土

《蹶张》画像砖　河南唐河县西汉墓出土

时，其表现的场景亦显得稍为复杂，大多是四至十人的集体娱乐活动，而且人物姿势各具，滑稽多趣。如河南唐河县冯君孺人墓出土的天凤五年（18）之《舞乐百戏》画像石，在纵56厘米、横153厘米的画面上共有五位乐人在表演。左起一乐人踞坐，右手握一竖管吹奏；另一乐人盘坐，左手执排哨吹奏，右手摇着鼗鼓；中间一女伎长袖善舞，翩翩若飞；图右侧为壮汉，赤裸着上身，左手托着盛

酒的双系壶，右手掷弄两丸，神态自若；右端还有一少年伎人在做单手倒立。这种集演奏、歌舞、杂技于一体的表演，在西汉非常盛行。汉武帝时，官方甚至设立乐府，专门搜集民间音乐、舞蹈、百戏结合在一起的表演歌辞。据《汉书·艺文志》记载，当时的歌舞百戏还吸收了少数民族与外国传入的内容，如西南地区的巴渝舞、匈奴的鼓吹曲、西域的横吹曲等。画像上艺人们的丰富表演，正是西汉社会和平时期文艺发展的生动写照。

画像砖石上的历史故事，大多与当时流行的《晏子春秋》《史记》故事相类，有"晏子见齐王""二桃杀三士""荆轲刺秦王"等，宣扬忠烈义勇，赞美聪明机智，给墓室祈求极乐成仙的道家气氛平添了儒家企望流芳百世的情调。如河南唐河县出土的《荆轲刺秦王》画像石，图中三人，右方荆轲正怒目跨步做拼搏状，左手拽下秦王袖袍，右手持匕首刺向秦王；秦王面对这突如其来的行动惊恐万状，急忙躲避，并下意识地拔剑还击；左边是荆轲的副使秦武阳，他遇变慌张，正急急逃跑。荆轲那"风萧萧兮易水寒，壮士一去兮不复还"的激烈壮怀，令人观图而浮想联翩。画像砖石上的这些脍炙人口的历史故事，反映了西汉黄老思想、谶纬神学盛行之时，儒家思想的影响也在不断增长；另一方面也说明，历史故事所带来的紧张、愉悦、启迪，始终是人们精神文化生活中不可或缺的调味剂。

综观西汉画像石和画像砖的绘画，其作风较为粗放凝重，形体只大致勾勒，而不作局部的细微处理，显得质朴、平实，构图独立、简率，然画面效果却黑白对比分明，富有装饰趣味。这些在坚硬石面上留下的艺术珍品，至今仍以其独有的特色而焕发着不灭的光辉，显示着不朽的艺术魅力。

《舞乐百戏》画像石
河南唐河县西汉冯君孺人墓出土

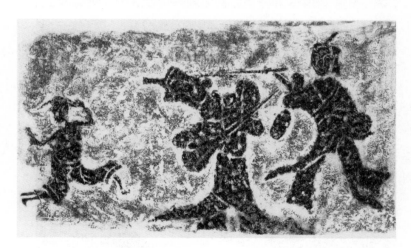

《荆轲刺秦王》画像石
河南唐河县针织厂院内出土

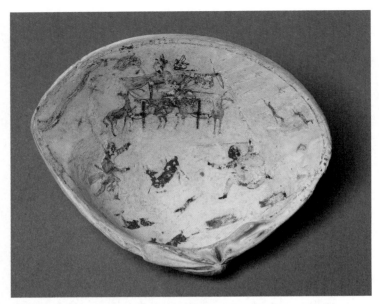

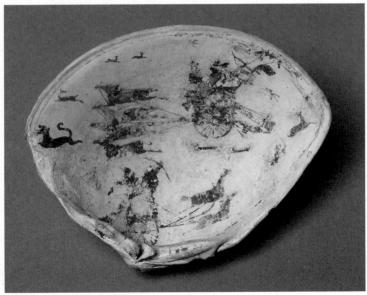

西汉　贝壳彩绘《狩猎图》　美国克利夫兰艺术博物馆藏

贝壳与木板、陶器、铜器上的装饰画

走出西汉的墓室，人们还可以从当时的生活日用品中依稀窥见西汉绘画的痕迹，这就是存世甚罕的贝壳画、木板画与陶器、铜器上的装饰画。相对而言，它们与地下墓室中为殉葬或祈求灵魂升天而作的绘画有所不同，生活气息较为浓郁，题材以反映人们的狩猎、防卫等现实生活的内容居多。

现藏美国克里夫兰艺术博物馆的贝壳彩绘《狩猎图》仅两幅，分别画于贝壳的内壁。一图绘着一位戴尖帽的驭手，穿着宽袖服，驾着驷马战车飞驰前进。车为侧面，仅画一轮，车上挂着小旗、飘带，随风起舞，可见车速甚快。一只黑猎犬在驷马车前引路，狗尾卷扬，也显示出狗奔跑的迅疾。下方为一乘坐双马战车的勇士，他昂首弯弓，箭已脱弦飞射，远方为野鹿与飞鸟，正惊恐奔逃。另一图绘有廊柱形建筑，内中居一对英雄与美女。左面的美女正侧身伸右臂，似做娇嗔之状，让英雄射杀前方的飞鸟；英雄伸左臂挽弓欲发，听见美女呼唤，乃回首左顾。廊柱形建筑上饰有彩旗，长带飘扬，春风得意。廊下骏马闲立，远方数鹿唐突奔逃，群鸟惊弓而飞，又有两壮士着长裤在空场上逐鹿，野鹿似无路可逃，举首哀鸣。画面下方还绘有游鱼。这两幅贝壳彩绘表现的内容虽为狩猎，却气氛轻松活泼而富有生活情趣。画师尤其注重细节的描绘，动物奔跑之姿态，彩旗飘拂之方向，人物张弓之力度，皆活灵活现，表现出较强的生活观察力。画师在小贝壳内精致地刻画如此繁多的情景而不失谨严，殊为难能可贵。

甘肃金塔县城北肩水金关遗址出土的木板画《一吏一马图》也较为注重细部的描绘。这是由两块木板拼合连缀而成的。画中

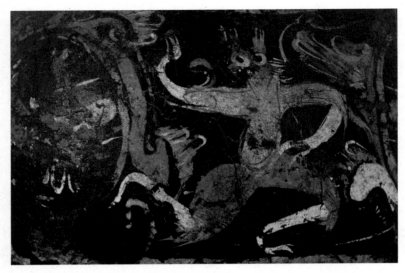

陶壶彩绘《人身兽首图》　山西浑源毕村西汉墓出土　大同市博物馆藏

墨绘一匹骏马，系于树下，马体魁梧健壮，应为西域良种。马后一中年官吏，便装长襦，手执马鞭，正向马走去。树干挺直，露根疏枝；上方画有飞鸟，几只掠空而过，几只栖落树梢；天色近晚，远处有几个人在奔跑嬉玩。全图气氛寒苦，透露出西北边关独有的空旷肃杀。画师以夸张手法表现了军旅生活的孤寂，画风古拙而富有感染力。图中细部刻画较为认真，如马眼眶的隆突、吻部的叱咧、鼻孔的圆大，以及细颈长腰、鬃毛齐整，使良种军马的特征与桀骜不驯的情态跃然而出。

　　西汉的陶壶与瓷罐上往往有纹样装饰，或作波浪云纹，或作方格连续纹等，大多为几何图案。但有的陶壶上开始出现较为复杂的装饰图，如山西浑源出土的陶壶，就彩绘有《人身兽首图》。图上的人兽，实为当时常常出现于墓室绘画中的精灵神异，它绘于陶壶腹部的卷云纹饰中，作疾奔狂舞状，舞姿粗犷

铜管错金银《畋猎图》
河北定县西汉墓出土

豪放，恣肆雄健，与长沙马王堆轪侯妻墓室中帛画、棺漆画中的精灵相仿。然而此图画法仍有其特色，壶面涂蓝，用红、白两色作画，粗看似大笔扫去，放纵无羁，细看，则笔法有枯润之分、刚柔之别，分别表现出衣服的飘动、须发的尖硬、四肢的瘦劲，使精灵的动态感更见逼真，可谓妙得神韵。西汉陶壶彩绘《人身兽首图》从一个侧面反映了当时人们对神仙怪异崇拜心理的盛行，从地下墓室的明器到地上的日用品，这种图像均得到反复地表现。

不过，日用品中的装饰画，仍是以反映现实生活内容为主，如河北定县出土的铜管伞盖柄、西安红庙坡村出土的铜镜等，或饰以错金银《畋猎图》，或彩绘《车马归游图》《射猎图》，而且这些在铜器上的装饰画绘制得更为精细动人。

铜管伞盖柄上的错金银《畋猎图》，共分四段，每段均以金银丝嵌错成图，并以黑漆填补空隙，还镶有圆形及菱形绿松石，色彩辉煌，制作精美。四段《畋猎图》皆以山峦云气为衬底，描写南、北、西、东四方的瑞兽奇禽与狩猎、商旅情景。第一段为南方情景，图中大象缓行，其背上负有三人，画面上下左右分列神龙、天马、熊、兔、奔鹿、翔鹤、飞禽、

铜镜彩绘《车马归游图》
陕西西安红庙坡村西汉墓出土
西安市文物管理委员会藏

神龟，气氛热烈、祥和。第二段为北方情景，表现勇士骑马射虎的紧张场面，勇士于疾驰的马上返身弯弓欲发，猛虎则张牙舞爪腾扑反抗。四野茫茫，森林旷野中动物出没，虎、鹿、熊、狼、猴、牛、羊、野猪或驰或立；大雁、苍鹰、鸥鹊或翔或止。第三段为西方情景，表现戈壁沙漠中骑着骆驼的商旅行者，其四周亦是鸟兽飞舞奔跃。第四段为东方情景，孔雀展屏欢跃，几乎占去半幅画面，四周飞鸟来朝，诸兽驰骋，殊为欢快活泼。四段《畋猎图》描绘了各地的不同情况，内容丰富，表现了狩猎、商旅生活，形象写实而略带夸张，鸟兽情状生动多变，构图宾主分明，而从背景中的山川、云气，及风流云动的氛围中，可深切地感受到疆土的辽阔和资源的丰富。作品充满瑰丽的想象，富有浪漫色彩与装饰情趣。

西安出土的铜镜上彩绘有《车马归游图》，亦以变化而连贯的组画描绘现实的生活，图上共有十九位人物及七马、一车、六树，表现了"谒见""对语""射猎""归游"四组动静相间的生活片段。画师用笔已有粗细、轻重、刚柔的变化，人马之耳、

铜镜彩绘《车马归游图》（局部）

目、口、鼻等处，采用点色提神，使形象愈为生动活泼。

西汉因生产的发展，青铜冶炼技术较以前有所提高，器物研磨的光洁度、纹理都更为精密，硬度也增强了。如西汉的铜镜，镜体最薄者只有0.35毫米，镜面受光时能映出镜背的图像，被称作"透光镜"。为增强硬度与亮度，其含锡量高达23%，可见当时铜器的冶炼、浇铸、淬火、研磨等技术已达到相当熟练的水平。作为贵族日用品的铜伞柄筒、铜镜等，除制作精美外，对图案的装饰也有了更高的要求，错金银《畋猎图》、彩绘《车马归游图》就是在这种高技术下相应的产物。如果说长沙马王堆轪侯妻盖棺"非衣"帛画为西汉描绘幻想的天堂生活作品之最，那么铜管错金银《畋猎图》则为西汉描绘现实生活作品之最了。它们都代表着西汉绘画精细工丽一派的巅峰，与墓室壁画、画像砖石等以拙朴自然取胜的画风，共同构成了西汉绘画多元的浪漫实体，成为那一时期人们思想情绪与社会生活的雪泥鸿爪，而流传不朽。

高昌回鹘的绘画及其特点

　　维吾尔族是我国多民族大家庭中具有悠久历史与文化的一员。维吾尔族的先人在唐初称"回纥"，后改称"回鹘"。[1] 他们在漠北建立了"漠北回鹘汗国"，并在唐文宗开成年间（836—840）由漠北分三支向西南迁徙，进入高昌（今新疆吐鲁番一带）、甘州（今甘肃张掖）、中亚（今我国新疆喀什和乌兹别克斯坦塔什干一带），先后成立了"高昌（西州）回鹘""甘州（河西）回鹘""黑汗王朝"三个回鹘汗国。其中高昌回鹘地扼"丝绸之路"要冲，物产丰富，东有甘州回鹘为兄弟之特，南北与西部有大山、沙漠作自然屏障，社会稳定，经济繁荣，成为东西经济、文化频繁交流的地区。北宋时，高昌回鹘汗王在高昌城建冬宫，在北庭（今新疆吉木萨尔）建夏宫，其势力东达甘肃，北界天山，西至焉耆、库车一带，南邻于阗。据《宋史》所载，当时高昌"地产五

[1]　唐德宗贞元四年（788），回纥汗国武义成功可汗上表唐朝，请改"回纥"为"回鹘"，以取回旋轻捷如鹘之义，从此他们被称作"回鹘"。见司马光：《资治通鉴》卷二二三，《考异》。

谷"，"国中无贫民，绝食者共赈之。人多寿考，率百余岁，绝无夭死"。[1] 维吾尔族先民获得了较高的生活水准，并创造了灿烂的"高昌回鹘文明"。南宋嘉定二年（1209），高昌回鹘王朝臣附蒙古成吉思汗，逐渐归入元朝统治。

高昌回鹘在这三百七十年中的绘画活动，是构成"高昌回鹘文明"的重要组成。然而，由于代久年湮，自然的侵蚀、人为的破坏，高昌回鹘的绘画文物损失较大，有的流落海外，给后人的研究带来诸多不便。因此，对高昌回鹘的绘画研究成为中国绘画史研究中薄弱的一环。拙文拟就此做些论述，谈些不成熟的浅见，以祈读者指正。

高昌回鹘的绘画，与其宗教活动有着密切的关联。从现存文物来看，高昌回鹘的绘画无一不反映了其宗教活动，为其宗教活动的产物。在高昌回鹘的发展历程中，曾有过摩尼教、景教和佛教的信仰，直到高昌回鹘晚期，在伊斯兰教东渐的过程中，这些信仰逐渐消失，最后被伊斯兰教所取代。高昌回鹘的宗教信仰，显然是与其所处的中西要冲的地理环境有关。所以，高昌回鹘的绘画受到来自中原和西方文化的双重影响。其绘画史就是摩尼教绘画、景教绘画和佛教绘画在高昌的发展史。兹分别论述之。

摩尼教绘画

摩尼教是3世纪时波斯人摩尼所创，该教主张"明（善）暗（恶）"二元论，崇拜"明"，提出以"明"胜"暗"，相信有

[1] 据《宋史》卷四九〇，《高昌传》。

"末日审判"，故又称"明教"。

"漠北回鹘"时期，摩尼教就已传入回鹘，被奉为国教。回鹘西迁入高昌后，在初期的百余年间，高昌回鹘可汗仍奉摩尼教为王室宗教。摩尼教士穿着代表其不同等级的白色教服，胸口带着用回鹘文书写的名字，唱颂赞美诗和祈祷文。[1] 但这时候的摩尼教已失去了主张"廉洁寡欲"的初旨，成为"鼓吹为国家贵族服务"的高昌贵族统治阶级的宗教。[2] 所以，高昌回鹘的摩尼教绘画，除了突出对教主摩尼的崇拜外，也反映了这种为统治阶级服务的思想，把回鹘统治者当成崇高的圣徒来加以颂扬和崇拜，赋予他们神的权威形象，以维护其统治阶级的尊严，有的题材则反映了封建教阶的森严等级与宗教活动。

高昌回鹘的摩尼教绘画文物，主要发现于高昌故城遗址、今吐鲁番市西北的伯孜克里克石窟第17窟和吐鲁番吐峪沟石窟遗址内。从已发现的文物来看，这些绘画有寺院壁画、旗幡绘画、丝画、经卷绘画等，大多属于人物画，仅有少量的花卉、树石装饰画。

（一）寺院壁画

高昌回鹘的摩尼教寺院壁画，见于高昌故城K遗址和伯孜克里克千佛洞第17窟。

在高昌故城K遗址发现的一幅壁画，绘着教主摩尼和拱绕着

[1]　转引自冯家升等：《维吾尔族史料简编》（上册）；民族出版社1981年4月第二版。

[2]　据林悟殊：《摩尼教及其东渐·从考古发现看摩尼教在高昌回鹘的封建化》；中华书局1987年8月初版。

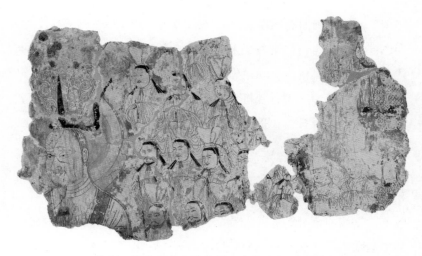

壁画《摩尼与十二明神图》残片　纵 88 厘米，横 168.5 厘米
高昌故城 K 遗址出土
德国柏林亚洲艺术博物馆藏

他的一群弟子。他们虽然都头戴扇形的摩尼教白帽，身着白袍，
但居中的摩尼显得特别高大，胸前绣有花纹衣饰，肩上有阔绣
带，帽上亦施有金绣，头后有日月光明之环，其神态庄严而慈
祥，颇有长者风度，显得与众不同。众弟子皆双手拱在胸前，做
礼拜之状，表现出一副虔诚皈依的模样。关于他们的身份，德国
克林凯特教授在《古代摩尼教艺术》中并没有做具体的诠释，只
认为他们是"宗教人物""选民"而已。[1] 根据这些人物按年序
分四行排列，每行三人，我认为他们应当是摩尼教神话中的十二
位拱绕摩尼（大明尊）的明神，摩尼与他们统治着"永恒的光明

[1]　见［德］克林凯特：《古代摩尼教艺术》，林悟殊译，第67—68页；中山
　　大学出版社1989年4月第一版。"选民"即摩尼教徒。

王国"。此图画面高88厘米，宽168.5厘米，绘于摩尼教寺院中厅西侧。它显然为寺院增添了肃穆庄严的宗教气氛。画家用工细的线条，写实的风格，生动地勾勒出这幅《摩尼与十二明神图》。图上摩尼的服饰、须眉皆得到细腻的表现；摩尼头部的光环，其月牙被画成绕着日轮，呈黄色；日轮则色白而带微红，边缘呈更明亮的白色。它象征着摩尼教崇尚的光明，也是摩尼被神化的圣环。其他十二明神虽然有一样的教服，一样虔诚的神态，但老少相貌各异，富有实感。从图上波斯式的服装、花纹装饰和鲜丽的敷色、工细的笔触等特色来看，它"令人直接思及阿拉伯波斯式的工笔画"。[1] 这与摩尼教源自波斯有关，也与高昌回鹘画家出于对摩尼的崇拜，不敢越雷池半步，而照临波斯工笔画家创作的摩尼神像有关。

在高昌故城K遗址发现的《两个摩尼教男选民》壁画，是一幅大画的残部，画面以蓝色为底，两位摩尼教男性选民浓眉、浓须、浓髭，身材壮实，头发分为几大缕。如果与伯孜克里克石窟的"回鹘贵族供养人"相较，我们可以知道，这两位男选民也是回鹘贵族，眉修而浓，身壮而粗，白眼睫下多虬髯。[2] 只是他们按摩尼教信徒的打扮，穿白袍教服，戴白色教帽罢了。该图也十分工丽，带有鲜明的波斯画风。画上还有用粟特文题写的姓名，惜已漫漶不清。

《说法女神图》壁画残片发现于高昌故城K遗址正厅西侧附近的废墟中，图上所绘的摩尼教女神，头戴精致的白色摩尼教扇

[1]　见［法］郭鲁柏：《西域考古记举要》，冯承均译；中华书局1957年版。

[2]　参《维吾尔族史料简编》（上册），第59页。

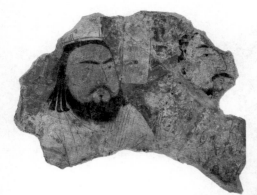

壁画《两个摩尼教男选民》残片
纵 28 厘米，横 36 厘米
高昌故城 K 遗址出土
德国柏林亚洲艺术博物馆藏

壁画《说法女神图》残片
纵 21 厘米，横 30 厘米
高昌故城 K 遗址出土
德国柏林亚洲艺术博物馆藏

形帽，头后有日光光轮，细眉柳目，腴面小口，佩有耳环，表现出女性之美。她举起纤纤左手，做施无畏说法状，与龟兹佛画中的天女、菩萨几乎相同。我们仅能从其帽子的形制方可以分辨出她是摩尼教的女神。

摩尼教虽然在高昌回鹘统治初期被奉为国教，盛行过一段时期，但是高昌地区却一直有着深厚的佛教基础。早在汉魏南北朝时期，佛教就在包括高昌在内的西域弘传，隋唐之际，这里成为"佛教第二故乡"。在回鹘进入高昌之前，该地为信佛的吐蕃所占据，因此佛教的影响一直存在着，佛教寺院在经济上也具有雄厚的实力。所以，回鹘所信奉的摩尼教抵挡不住佛教的影响，逐渐出现衰

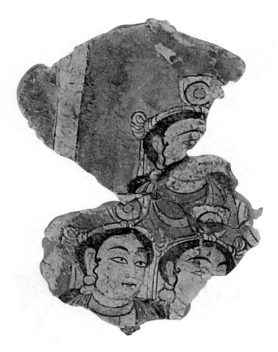

壁画《摩尼教众女神像》残片
纵 27 厘米，横 19.5 厘米
高昌故城 K 遗址出土
德国柏林亚洲艺术博物馆藏

弱的趋势，代之而起的便是引佛教入摩尼教，或者是佛教取代摩尼教。故而在摩尼教的壁画中出现了与佛教相类的人物，也就不足为怪了。纯粹的波斯绘画工细与写实的风格，被线条粗犷、流畅，富有装饰性的传统龟兹佛画风格所取代，成为艺风发展的必然。

在高昌故城K遗址发现的壁画残片《摩尼教众女神像》，于蓝色底面上绘有三个女神头像，她们并没有戴白色的摩尼教教帽，而是戴着王冠似的包头巾。三女神皆圆盘大脸，与富有装饰趣味的龟兹、高昌佛教菩萨极其相类，若非出自K遗址摩尼教寺院残址，我们是很难同意克林凯特教授将它定名为《摩尼教众女神像》的。该图十分形象地说明高昌回鹘摩尼教绘画受到佛教艺术的强烈影响，这自然是10世纪中叶的作品，即摩尼教在高昌回

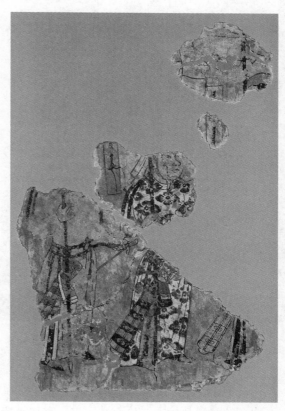

壁画《武士像》残片
纵89厘米，横57厘米　高昌故城K遗址出土
德国柏林亚洲艺术博物馆藏

鹘式微时期的作品。我们甚至可以把它看成是摩尼教寺院改奉佛教之后的作品，即纯粹的佛教绘画。附带说一下，《古代摩尼教艺术》一书中采入的高昌故城K遗址《武士像》壁画，和伯孜克里克第19窟的《一对供养人》《回鹘王子供养像》壁画，[1] 也没

[1]　见《古代摩尼教艺术》附图12、13a—c，参该书中译本第68—70页。

《三干树》 柏孜克里克石窟第 38 窟主室正壁

有明显的摩尼教标志，故而勒柯克、克林凯特将它们纳入摩尼教绘画是不科学的，值得进一步商榷。

《三干树》壁画绘于吐鲁番伯孜克里克千佛洞第38窟内，该图描绘了一群信徒于"三干树"前祈祷的情景，图中的"三干树"由三根树干组成，它们似表示摩尼教《大力士经》所称的光明王国的三个方位：东部、西部和北部。它也是生命之树的象征，全树枝叶茂密，如伞遮天。画面呈半圆形，以象征光明。此图画法较为简率，但仍带有波斯绘画的写实风格，人物比例、树干枝叶皆很真实、生动，当是高昌回鹘初期的作品。

（二）旗幡绘画

旗幡是摩尼教的法物之一，高昌回鹘的摩尼教旗幡是用苎麻和亚麻纤维织成的，上面绘有人物等图。目前所见到的高昌回鹘摩尼教旗幡画皆出土于高昌故城遗址。教徒们以此作为寺院的饰物或仪仗的用具。旗幡上所绘的主要是神，或者是被神化的高昌贵族。

《女选民旗幡图》残片拼合后，画面高约30厘米，宽约20厘米，蓝色画底上绘有两排女选民，当为高昌回鹘的贵族妇女。她们身着白教服，头盖白布，头发完全被遮住，脸色红润，肤色绯红，从人物丰腴的体态来看，画家已将中原美女造型中的柳眉、凤眼、团面、小口融入其中，即画家受到唐代中原地区审美观的影响，并依此情趣进行创作。这些女子虽然容貌美丽，但皆神情庄肃，她们双手拱于胸前，目不斜视，心无旁骛，红唇微翘，似在默诵着经文。我们可以想象，这就是当年盛行的仪式之一。该图以疏放的线条，将人物宽大的法服和法帽那柔软多褶的特点表现了出来。人物脸谱大同小异，给人以程式化的感觉，这显然符合旗幡须有装饰效果的要求。此图发现于高昌故城A遗址。

与《女选民旗幡图》画风相类的还有《两位拯救之神旗幡图》，它也发现于高昌故城A遗址，旗幡高60厘米。两位拯救之神以佛教的跌坐方式坐在莲花座上，这是引佛教入摩尼教的结果，这也是高昌回鹘从信奉摩尼教过渡到信奉佛教进程中在绘画上的反映。

高昌故城A遗址发现的另两帧旗幡残片，所绘人物就较为细腻，用笔工整严谨。这也许是图上所绘为高昌回鹘公主、可汗的缘故。权势炙手可热的统治者，要比神话中的摩尼教诸神来得现实，故而画家在神化他们的过程中，力图以写实的笔触来加强刻画，并

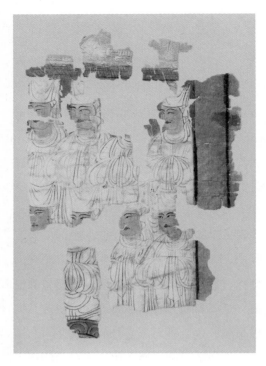

《女选民旗幡图》残片
纵 30 厘米，横 20 厘米
高昌故城 A 遗址出土
德国柏林亚洲艺术博物馆藏

借此取悦统治者。这种工细之作自然也是统治者本人所希望的。

第一帧为《波须斯公主旗幡图》，图左的回鹘文题记为"波须斯公主"。她穿白袍，戴白帽，为摩尼教选民打扮，双手拱于胸前，捧着一部经文。前面跪着一位侍从，身材矮小，从而衬托出波须斯公主形象的丰伟。在画像的上端为摩尼教女神，结跏趺坐，左右各有一位趺坐的胁侍。波须斯公主头部的两旁空隙绘有莲花图案，以象征吉祥如意、清静慈善。画家用曲铁盘丝的线描手法将公主所穿袍服的轻柔、华贵表现了出来，若非公主头戴摩尼教白帽，我们很容易由此联想到中原佛教净土宗所尊奉的佛门菩萨观世音。从莲花、结跏趺坐之女神、宛若观音的波须斯公主

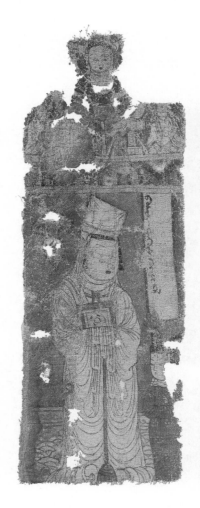
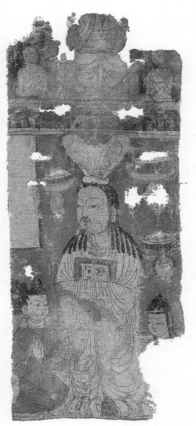

左图：《波须斯公主旗幡图》

纵 45.5 厘米，横 16 厘米

高昌故城 A 遗址出土　德国柏林亚洲艺术博物馆藏

右图：《回鹘汗王旗幡图》

纵 42 厘米，横 17 厘米

高昌故城 A 遗址出土　德国柏林亚洲艺术博物馆藏

等表现手法来看，高昌回鹘画家已将佛教绘画中的因素移植入摩尼教绘画中，尽管其画风仍是写实、细腻的波斯风格。该旗幡的反面也绘着一位贵妇人，穿红袍，持莲花，其顶上的跏趺坐之神为留有胡须的男性。

第二帧为《回鹘汗王旗幡图》，所绘回鹘汗王，头戴摩尼教扇形高帽，身着白袍法服，与上述波须斯公主一样，汗王双手拱于胸前，捧着一部经书。其左右两侧各跪有一侍童。画面的顶部也有结跏趺坐之神及胁侍。该图的画风与《波须斯公主旗幡图》一样，只是人物面部略向左倾，与波须斯公主相反，与其形成对称，当为旗幡成双所需。

这对旗幡图突出了雍容大度的可汗与公主，有着高昌佛画和波斯写实画风的双重风格，既是摩尼教与佛教相融的产物，也是世俗人物与神话人物相混的产物。宗教为高昌贵族的统治法宝之一，因此，艺术的宗教化也就不言而喻了。

（三）丝画

丝画即丝织物上的摩尼教绘画，大多绘于手绢上。这些丝画皆发现于高昌故城K遗址，它们幅面较小，宛如手绢，而且以绘女神、女选民、花纹图案为多，也许是女摩尼教徒的护身之物。

这些丝画有的绘得较为工细，如《女神与女选民图》，绘摩尼教女神和两位女选民。女神立于莲花座上，手持莲花状香炉，正引着两位女选民向光明世界走去。她穿着雍容多彩的多重衣袍，身子呈后倾状，正为信徒指点着迷津。女神冠饰如伞盖开张，珠光宝气，十分华丽，这些宝石是摩尼教的光明象征物之一。两位女选民头戴白帽，帽沿垂肩，遮住了秀发与两耳，衣裙

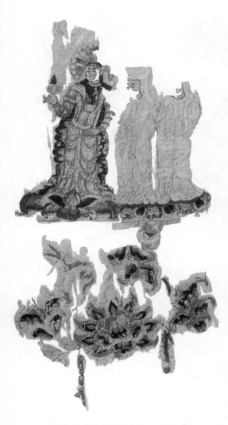

《女神与女选民图》残片
纵 20 厘米，横 18.5 厘米
木头沟佛窟遗址出土
德国柏林亚洲艺术博物馆藏

亦很飘逸，显得堂皇富丽，她们当是回鹘贵妇人。图的下方是盛开的花朵和祥云图案，花上的祥云托着女神与女选民，给全图增添了飘然若仙的气氛。画家用极为工丽的手法去表现人物衣饰、花朵等，夸张而一笔不苟，光明世界的富丽与堂皇、吉祥和幸福，洋溢于整个画面。另一幅《绣花龙图》（画面高16厘米，宽11厘米），以及《吉祥花图》（画面高12厘米，宽10厘米），也极为工细，龙鳞、龙须，花芯、花叶，阴阳向背，皆细致地得到了反映。

有的丝画就较为简单，落笔粗率，给人以稚拙之感。如《武士驱魔图》残片，图中武士，盔甲、面容都是草草数笔而成。又如《摩尼教女选民图》，亦是寥寥数笔而已，但画家突出了教徒白扇帽和白色法衣的打扮，以及摩尼教日月崇拜的特点，同时，在地板上略施斜线，交叉成格，给这幅简笔画平添了立体感。

《武士驱魔图》残片　纵 26 厘米，横 28 厘米
高昌故城出土　德国柏林亚洲艺术博物馆藏

《摩尼教女选民图》　纵 11.5 厘米，横 3 厘米
高昌故城出土　德国柏林亚洲艺术博物馆藏

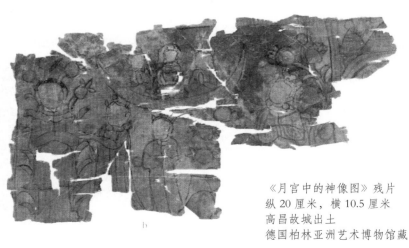

《月宫中的神像图》残片
纵 20 厘米，横 10.5 厘米
高昌故城出土
德国柏林亚洲艺术博物馆藏

《月宫中的神像图》也是一幅风格简率的丝画，[1] 画中央为一轮涂金的弯月，仿佛一艘两头翘起的船；船中间坐着月神，左右分别为呈跏趺坐的"惠明使"和"初人"，他们宛如佛教中的"一佛二胁侍"。月船下为站立的信徒，其左右分别为两尊趺坐的神，神侧则有站立的侍者。据摩尼教经文所载，月神驾舟将信徒引至光明世界的外院日宫，然后信徒才能进入极乐的光明世界。这幅图正是表现信徒祈求进入月船，以便渡向极乐光明世界。它虽然画法简单，几乎没有透视感，绘画技法上显得十分平庸，但却形象地诠释了摩尼教的部分教义。

从丝画中存在着工丽精细与粗疏简率两种截然相反的画风这一情况来看，我想可能前者用工较多，价格较昂，为贵妇人所拥有，后者则为一般信女所有，以作为她们的护身符或法物。

（四）经卷绘画

摩尼教经卷的扉页、装饰页或内页天头上往往绘有反映经文内容、宣传摩尼教活动的装饰画。其题材除吉祥花卉外，[2] 大多取自摩尼教徒的宗教活动，如神崇拜、庆祝节日、忏悔、集体写经文、国王崇拜、末日审判等。这些图画风格工细，因而亦被称作"细画"。

如出土于高昌故城K遗址的《摩尼教徒书经图》残片，画面描绘一群虔诚的信徒正在书写经文。他们排列整齐，个个头戴白

[1] 承王伯敏先生惠教，"月宫"亦称"明船"。

[2] 关于摩尼教花卉经卷，在高昌A、K遗址皆有发现，其花卉有石榴花果、攀缘茎花等，有的还饰有绸带，花上涂有金色，或贴上金叶，工细而富有装饰效果。有些经文写到了装饰花朵的卷须里。参见《古代摩尼教艺术》（中译本）附图49—52。

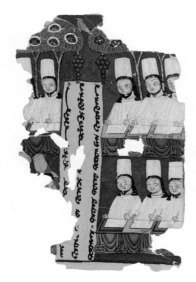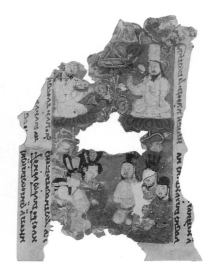

左图：《摩尼教徒书经图》残片　纵 17.2 厘米，横 11.2 厘米
高昌故城 K 遗址出土　德国柏林亚洲艺术博物馆藏

右图：《忏悔图》残片　纵 18.8 厘米，横 29.2 厘米
高昌故城 A 遗址出土　德国柏林亚洲艺术博物馆藏

色的高筒帽，身穿白袍，头发黑而长，膝上放着书写板。教徒们
的姿态、相貌大体相同，刻板而单调，也许画家认为这样才富有
装饰图案的效果。另一幅《旗子与护神》出土于高昌故城，绘摩
尼站于旗子之后，仅头顶冠帽露出，两侧各有一位护神紧拉着旗
幡带，守护着不露尊容的摩尼。护神左右对称，颇有装饰效果。

　　而描绘忏悔的《忏悔图》、描绘庆典的《庇麻圣节图》、描
绘末日审判的《末日审判图》，却克服了单调刻板的程式，显得
较为活泼，人物的神情、姿势各异，颇富生机。

　　如《忏悔图》，其右上方绘有戴着白色高筒帽的高僧，正盘
腿而坐，喋喋不休地讲经，他挥舞着双手，显得十分自信。图下

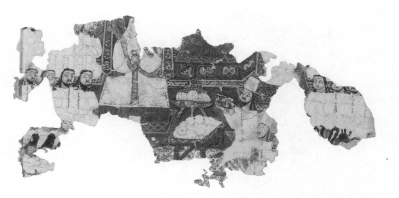

《庇麻圣节图》残片　纵 12.4 厘米，横 25.2 厘米
高昌故城 A 遗址出土
德国柏林亚洲艺术博物馆藏

《末日审判图》残片　纵 11 厘米，横 8.2 厘米
高昌故城 K 遗址出土
德国柏林亚洲艺术博物馆藏

《摩尼教护法神像》残片　　纵 8.2 厘米，横 11 厘米
高昌故城 A 遗址出土
德国柏林亚洲艺术博物馆藏

《乐师图》残片
高昌故城 K 遗址出土
纵 17.2 厘米，横 11.2 厘米
德国柏林亚洲艺术博物馆藏

方的僧俗则跪着忏悔，有的沉思反省，有的似有所悟。他们的衣冠服装也各有不同，丰富多姿。宗教绘画中融入世俗生活，那就必然会给拘谨沉闷的宗教画增添生动的气息，摩尼教绘画亦符合这一规律。

再如《末日审判图》，画家以洗练的手法、简洁的线条，在图左绘一老者，手持木棍，双目炯炯有神，正押解着图右的罪人走向审判台。两位罪人皆赤裸着上身，其中一位被反绑着双手，他们都目瞪口呆，十分惶恐，犹如被驱向祭坛的羔羊。老者的警惕与威严，罪人的沮丧与无奈，将摩尼教关于违教之人要受到末日审判的教义形象地表达了出来。

还有的经卷上绘有《乐师图》（为前述《摩尼教徒书经图》的背页）、《摩尼教护法神像》，以作为装饰之用。这些绘画注重夸张与装饰效果，用以美化经卷，或展现神的威力。有的作品中人物众多，其组合形式与龟兹菱格佛画相仿，成排成群，井然有序，而不像大多数的摩尼教绘画具有写实之风。[1]

综观高昌回鹘的摩尼教绘画，从技法上看，以工丽、写实为主，受到波斯传统绘画的影响，也存在着简率、夸张的支流。在

[1] 见《古代摩尼教艺术》（中译本）。这些图应为佛教、印度教绘画，而被摩尼教信徒引入作经卷装饰，严格地说，不属于摩尼教绘画。在那幅《印度教神像图》的摩尼经文抄本中，印度教的神像脑袋特别大；图右的文字为中古波斯语，据［德］宗德尔曼教授翻译，其意为："这些高贵的施主，还有那些我没有提到名字的施主，愿他们的身体和灵魂共生，愿他们从本经典中得其应得的功德。阿门！"参见《摩尼教及其东渐》图版24。又，吐鲁番吐峪沟出土有摩尼教经卷图，惜所绘"跪着的人士或圣徒"模糊不清。

摩尼教壁画中，其轮廓笔画凝重、精致，有"放大了的细画"[1]之誉，这是后来的佛教壁画中所鲜见的。此外，高昌回鹘的摩尼教绘画在后期融入了佛教、印度教的风格，在人物造型、植物造型上皆有明显的模仿，而且追求装饰趣味，用笔流畅，波斯传统绘画的影响渐渐被东方佛画的影响所取代。

虽然高昌回鹘的摩尼教绘画在总体上缺乏深度与立体感，但它在一定程度上反映了当时的社会生活与精神思想，反映了中西艺术在高昌地区的相互影响与发展，具有相当的价值。

可惜这些珍贵的艺术遗产存世较少，而且残破的原件几乎全都流落在德国科隆大学和柏林亚洲艺术博物馆，以致国内许多治维吾尔族历史和文化的学者无法充分地利用这些史料。

景教绘画

景教为基督教中的聂思脱里派，在西方被视为异端，其于7世纪时传入中亚，入中国后遂名"景教"。高昌回鹘深受外来文化的影响，景教信仰一直存在，只是信徒甚少。

高昌回鹘的景教绘画有一幅壁画《说法图》传世，出土于高昌故城。这幅《说法图》左边绘着一位高大的传教士，正向着右边的三位回鹘男女信徒布道，如果说他们与摩尼教徒有什么形象上的区别，那就是他们并没有摩尼教徒那种白色的圆筒帽或扇形帽，也不穿从颈到脚的通体白袍。他们亦不穿窄袖紧身之回鹘

[1] 据勒柯克语，参见《古代摩尼教艺术》（中译本）第46—47页。按："细画"亦指摩尼教壁画以外的其他绘画。

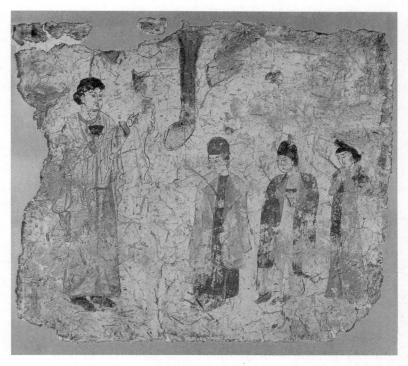

壁画《说法图》残片　纵70厘米，横63厘米
高昌故城出土
德国柏林亚洲艺术博物馆藏

装，而是穿圆球形无领衫，且不通体连贯，似短袍样式。信徒们发髻上似有网巾，女子则梳有高髻，穿紧身长袍。他们人人手持一个带叉的细树枝，以代表十字架。该图画得较为工细，尤其是画工不厌其烦地表现了传教士衣服上繁复的褶皱，显示出衣料的轻柔与华贵，彰显了主人公与众不同的地位。

另一幅景教绘画《女景教徒》（高45.3厘米，宽21厘米）也出土于高昌故城的寺院中，女教徒穿着茶色的长衣，内衬白裙，

双手前拱，似在洗耳恭听经文，那双全神贯注的大眼和紧闭的小嘴，都显示了她的虔诚。

此外，在高昌故城A遗址出土的摩尼教《两位拯救之神旗幡图》，和拜城附近克孜尔千佛洞之不列塔窟《佛涅槃图》中，皆有景教十字架图，多呈正方形，当为希腊教会十字架式样，然其上又添加圆圈花纹等，又不似希腊教会那般正规，可见高昌回鹘的景教在形式上已有所变化。

佛教绘画

回鹘进入佛教盛行的高昌地区，最初仍信奉着摩尼教，但百余年后，便改皈佛教。10世纪时，佛教盛行于高昌回鹘，为了管理繁盛的佛寺，汗国设立了"都统"一类的僧官，在各地兴修佛窟僧寺。由于受汉文化的影响较深，这些新建的回鹘佛教设施具有浓烈的汉族风格。直到高昌回鹘的晚期，伊斯兰教东渐，这些佛寺才随着佛教的衰落而趋于荒颓。

从现存的文物来看，高昌回鹘的佛教绘画曾有过灿烂的时期，尤其是寺院的壁画，富丽堂皇，规制宏大，几乎充斥于各地佛寺、佛窟，远比摩尼教、景教绘画来得繁荣。此外，还有旗幡画、绢画、纸画、木板画、经卷绘画等。

高昌回鹘的佛教壁画，主要分布在一些著名的佛寺及其附近的佛窟内。如夏宫所在地北庭的大西寺（又名西寺、大佛寺、应运太宁佛寺等），冬宫所在地高昌附近的伯孜克里克千佛洞、胜金口千佛洞，交河故城的雅尔湖佛寺和库车的库木吐喇千佛洞等。

描绘壁画的墙壁多由生坯砌成，上面涂上一层由泥巴与麦秸

合成的涂料，也有用石膏抹平的。石窟壁上也是涂有这种材料。由于墙壁泛潮时粗颜料层较易脱落，故而回鹘画家们力求做到使颜料层尽可能地细薄。

佛教是偶像崇拜的宗教，所以这些壁画以人物画为主，描绘佛院，表现佛本生故事、佛传故事、佛经故事，以弘扬佛教。有的壁画绘有供养人像，以示虔诚，或绘上回鹘王公贵族，以示尊敬。这些壁画宣传了佛教的伟大，让观众感到佛国世界的不可动摇，从而虔诚地顶礼膜拜，服从崇佛的回鹘王公贵族的统治。

（一）北庭大西寺壁画

在大西寺的配殿，以及大西寺北侧土坡上下两层中的九个洞窟内，皆绘有佛教壁画。回鹘画师们一般以淡墨线起稿，然后用浓墨或土红线定线；线条以铁线描为主，兼用游丝描和兰叶描；敷色以平涂为主，间用渲染、勾填；色调主要有红色、赭色、黄色，显得较为醒目，并辅以黑、白、蓝、绿等色。壁画中人物的面庞、颈、手足等外露皮肤的部位，多敷以肉红色的"相粉"，以增加实感。

大西寺南配殿的壁画场面较大，内容丰富，气度恢宏，绘有佛经故事图、供养图、供养菩萨和比丘图、供养人图等。佛经故事图和供养图大致绘于配殿的两侧及后壁，供养菩萨和比丘则绘于佛座的束腰处，供养人图大多绘于门内两侧壁或大型壁画的下方，以及佛座束腰的两侧。这种配列位置几乎成为高昌回鹘佛寺壁画的固定程式。各类壁画的构图形式也基本一致，如佛经故事图的主图绘在中间，两侧或四周绘以辅图，其间用双线或纹带相隔；供养画的主尊像也位于中间，两侧绘着各种供养人像。

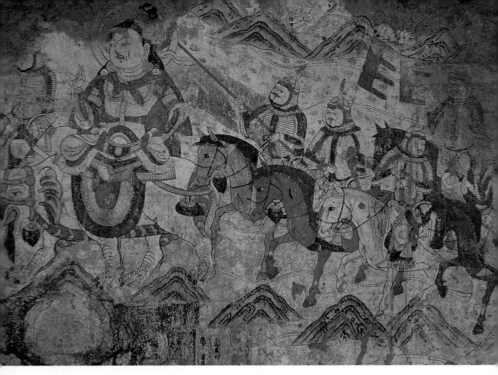

壁画《八王分舍利图·王者出行图》局部 北庭大西寺 S105 殿西壁

　　大西寺的壁画因年代久远，已残破不全，唯有东配殿中的一幅《八王分舍利图》大型壁画保存得较为完整。该图描绘了释迦牟尼在拘尸那伽城涅槃后被火化，八国国王为了争舍利而陈兵拘尸那伽城下，几欲兵戎相见。后来，在城中一位名叫徒卢那的婆罗门劝说下，众王均分舍利，和平而终。全图形象地阐述了释迦牟尼的受人尊奉，以及平和斗诤的佛教思想。画师在该图的北侧画了一位跌坐于白象背上的王者，他披铠甲，首后有圆形背光，左手抚腿，右手做施无畏状，俨然佛门尊者。白象鞍辔俱全，缓步而行。在国王的前后，簇拥着骑马的护卫，有的持华盖，有的举旌旗，行进于山峦草地之间，个个雄赳赳、气昂昂。这一画

壁画《婆罗门击鼓图》局部
北庭大西寺 S103 殿南壁西侧

面表现了王者争迎舍利的出行情景，故称《出行图》。画面南侧是一幅《攻城图》，图中央为拘尸那伽城，高耸的城墙上有箭垛和雄伟的城楼，城上的守兵或持枪下刺，或弯弓俯射，或举盾反击，正顽强地守卫着城池；城下的武士和骑兵，或控弦射击，或持剑向前，或呐喊冲锋，誓死进取。而城门中有一婆罗门，应是徒卢那，他右手托钵于胸前，左手上举，似在高呼停战。《八王分舍利图》的下方，还绘有一对供养人像，二人均长方圆脸，显得丰腴饱满，且都是弯眉鱼眼、高鼻小口、大耳垂环，他们双手合胸，并持有一朵鲜花。男者头戴桃形高冠，身着圆领紧袖长袍，腰束皮革带；女者头戴桃形凤冠，下垂步摇，身着折领紧袖绣花长袍。据供养人头侧的回鹘文题记，他们是高昌回鹘王和王妃。这组大型壁画，正是由他们出资绘制的。配殿中还绘有《护法擎龙幡图》《马头观音像》《宝藏宝幢图》《婆罗门击鼓图》《千佛图》《供养人图》等。

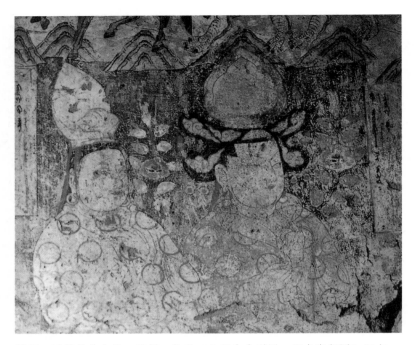

壁画《回鹘供养人像》局部　位于《八王分舍利图·王者出行图》下方

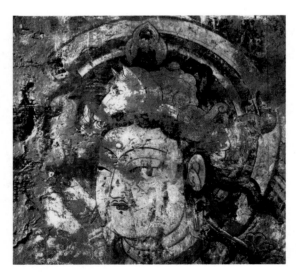

壁画《马头观音像》局部
北庭大西寺 S101 殿北壁东侧

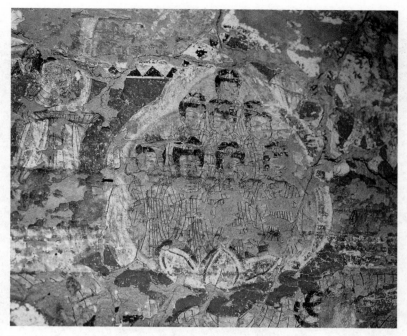

壁画《弥勒上生经变图》局部 北庭大西寺 E204 洞龛南壁

　　大西寺北侧上层洞窟绘有大乘佛教的经变图、故事图、供养比丘、供养人等。经变图多绘于南北两壁，现存一幅较完整的《弥勒上生经变图》位于洞龛南壁，画面大致可分为三层。最下一层描绘的当为世俗世界，高墙宫院开三扇大门，上有门楼，院内有众多的供养人物。男子头戴高冠，身穿宽袖长袍，手托供盘，跪地做呈供物状；女子梳高髻，穿宽袖衣，下着长裙，或翩翩起舞，或持乐器演奏，或双手捧供盘献佛。中间一层当为佛国的庭院，亦是重垣宝殿，也开三门，上有门楼。院内两侧各有楼阁，其间有供养人物，皆为女子。她们梳高髻，着长裙，或双手合十礼佛，或捧供物献佛，或歌舞娱佛，或演乐助兴，场面热烈

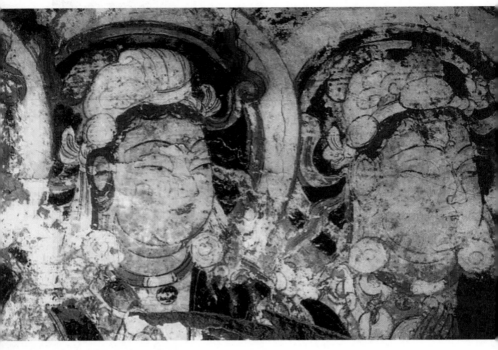

壁画《供养菩萨像》局部　北庭大西寺 E102 洞龛南壁

壮观。其中一些女子脚踩祥云，应为飞天或菩萨。最上层也绘有
众多人物，应属佛、菩萨的世界，惜已漫漶莫辨。这幅"三重
天"式的壁画，其人物之形象、衣饰，其宫院之建筑，几乎与中
原常见的佛寺经变壁画、佛国图壁画相同，看不到回鹘供养人那
种束腰窄袖的服饰，以及正襟肃穆的气氛，可以说，这幅壁画是
回鹘受中原汉风影响的结果。其他如《鹿苑说法图》《剃度主
图》等佛传故事图绘于南北壁及台座，而供养比丘像和供养人像
则主要绘于台座上，有的绘于经变图下。

　　大西寺北侧下层洞窟壁画基本是供养菩萨和千佛像，画面较

之上层洞窟壁画显得较为简单。无论上、下层洞窟，其供养菩萨像的图案装饰性均十分突出，皆以成组成排的方式充斥壁间。菩萨的形象也大同小异，呈长圆脸，柳眉细眼，高鼻小口，有"白毫相"；且皆头戴花冠，辫发垂肩，上身袒露，颈饰项圈、璎珞，臂腕佩剑，斜披法衣至胳腋，或披半臂；双手多合十，做虔诚归信之状；背后有圆形背光，示各色光轮。这种图案式的壁画给人以程式化的单调感，但是画师们正是通过这种单调的重复来营造一种万众皈依、佛法无边的庄严气氛，令观者不由得心生敬仰，合十膜拜。

与此相反，供养比丘像与供养人像就没有用成组成排的图案装饰法去进行描绘，显得较为自然，这与世俗环境有关。供养比丘均剃光头，半披袈裟，双手合十做礼佛之状，身侧多有回鹘文题名。供养人像有王公贵族与平民之分，王公贵族多戴桃形高冠，佩耳饰，穿着织花的轻柔衣服，举花供佛；一般百姓则服饰较为粗陋，仅戴"苏幕遮"（一种尖顶帽，耳后有布遮护后脑）或丝帽，有的双手合十，有的托供果献佛，无论身材或气度皆不如王公贵族来得气派。

根据供养人像上的回鹘文题记，可知供养人中有"神圣的亦都护""长史""公主"等，可见这是一座高昌回鹘王室的佛寺。其壁画中各色人物的服饰、人物的形态、建筑的造型等，受到中原汉风的强烈影响，与敦煌石窟及安西榆林窟五代至北宋的佛寺壁画颇为相近，约为那一时期的作品。[1]

[1] 参中国社会科学院考古研究所新疆工作队：《新疆吉木萨尔高昌回鹘佛寺遗址》，见《考古》1983年第7期。

（二）伯孜克里克石窟壁画

高昌故城附近的伯孜克里克石窟，又称"伯孜克里克千佛洞"，其回鹘壁画与北庭大西寺壁画的风格相同，也是高昌回鹘王国政治鼎盛时期的作品。

伯孜克里克佛窟开凿于"南北朝末麴氏高昌时代"（460—640）[1]，回鹘进入高昌后，继续对之开凿经营，留下了大量带有回鹘文，或回鹘文与汉文对照题记的壁画，这在一些洞窟中表现得尤为突出。

这些高昌回鹘的壁画，在题材、布局上有着一定的程式。窟顶大多为千佛图，其形制除成组成排紧密地排列外，还有"坐塔千佛图"，即佛像绘于宝塔内，一佛一塔，各塔成排置列，这样以塔作佛像之间的隔离物，全图就较为疏朗、活泼。石窟的左右壁上一般绘有穿草鞋、踩莲花的立佛像，有的佛像背光上还绘有水波纹、钱纹、宝珠火焰卷草纹，莲花的外边饰以朵云纹等。晚期所绘立佛，也有踩在五朵祥云上的。在佛像之下，则绘着经变图、故事图、涅槃图等，或绘有供养人像、供养比丘像。

伯孜克里克第20窟壁画是高昌回鹘壁画的典型。这个洞窟是用风干的泥砖砌筑而成，有前室、主室、甬道和侧室。甬道将主室三面围住，甬道的内、外侧壁和主室内四壁皆有壁画。

主室的正壁是一幅大型《大悲变相图》，20世纪初被德国探险队发现时，上部主体部分即已残失，仅有一点莲花宝座的残迹，主尊像荡然无存，似应为千手千眼观世音菩萨。保存下

[1] 阎文儒：《中国石窟艺术总论》第二章，《中国石窟分布的地区·新疆地区》；天津古籍出版社1987年3月初版，第18页。

来的是《大悲变相图》的下部，从左到右分为五部分：中心部分是观音菩萨座下莲池，碧波荡漾，莲花盛开，两条尾部相交的巨龙扶托着池中涌出的莲座；莲池左侧为功德天，即吉祥天女；右侧为前来礼佛的婆罗门——婆薮仙，及其弟子；画面左右两端分别描绘着守护法会的赤面金刚和辟毒金刚，并以火焰纹图案将其与相邻画面分隔。图上的功德天、婆罗门，理应表现为佛在世时的古印度人形象，然画师却将他们描绘成当地人的模样。如图中的功德天，体态丰满，柳眉细目、红唇小口，衣饰华贵雍容，俨然为已汉化的回鹘贵族形象。她双手托着装有三枚宝珠的供盘，较其他人所持的花束来得贵重，显出与众不同的身份。其身后，有一名侍女站在圆莲座上，合掌礼拜相随。这幅大型壁画位于该窟殿堂的中心，展现了佛院的庄严，并借此表现了信众的虔诚。

主室侧壁为《行道天王图》《毗沙门天王图》，画家以夸张的手法展示了天王的威武与强健。例如左壁东端的一尊毗沙门天王像，身材特别高大，立于两山之上，身披狮首铠甲，腰圆膀粗，威风凛凛，右手握一宝珠，左手叉腰，瞠目怒视即将就擒的法怪金翅鸟。天王背后有绿色顶光，顶光左右两侧喷出烈焰，象征着不可抗拒的力量。天王左右前后有众眷属围绕。前下方跪着的侍从（一说为天王之子进财童子），双手托着盛放镇妖火珠的宝盘，以供天王擒妖之用；前上方一女侍（一说为天王妃吉祥天女）托盘握勺，准备佳肴，以供天王享用；天王后下方为一文臣，手持笔砚，正记天王言行，以彪炳汗青；后上方为一武臣，握月牙大斧，以护卫天王。男女侍从皆较矮小，眉清目秀，更反衬出怒目竖眉的天王有战神之勇悍。

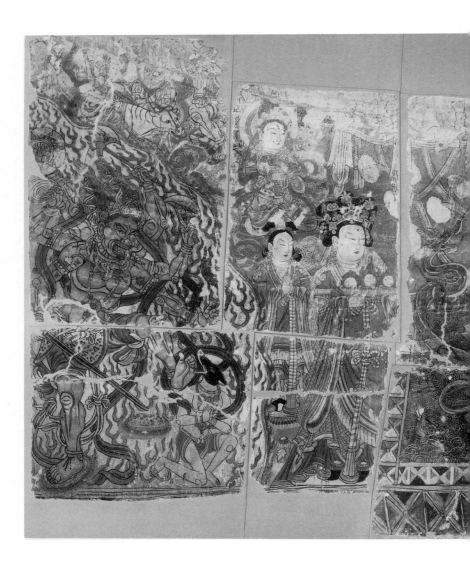

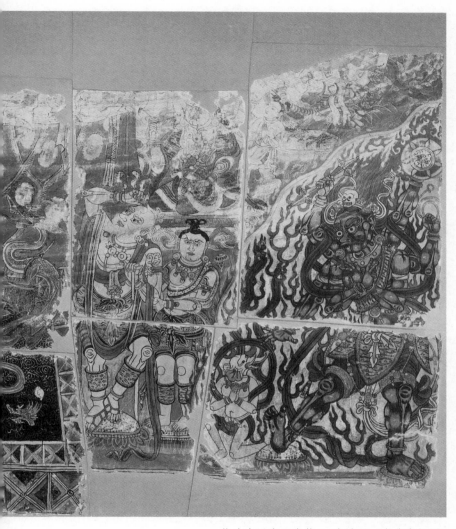

伯孜克里克石窟第 20 窟壁画《大悲变相图》
纵 187 厘米，横 344 厘米
原藏于德国柏林民俗博物馆，第二次世界大战期间毁于战火

编者按：20 世纪初，德国人勒柯克等盗取大量柏孜克里克石窟壁画，将其切割后运往柏林，收藏于德国柏林民俗博物馆（今德国柏林亚洲艺术博物馆前身）。第二次世界大战期间，许多馆内陈列的石窟壁画毁于战火。如今，我们只能从早年的印刷品中一窥这些精美壁画的风采。

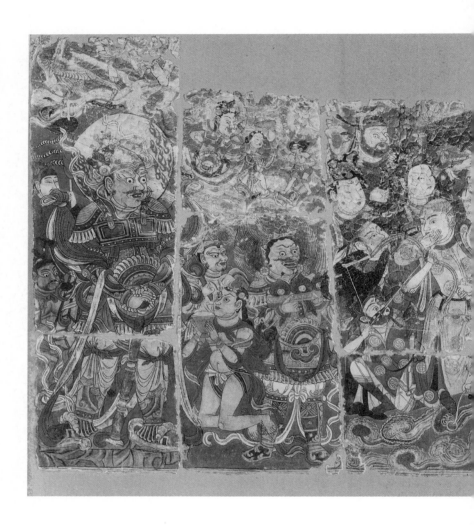

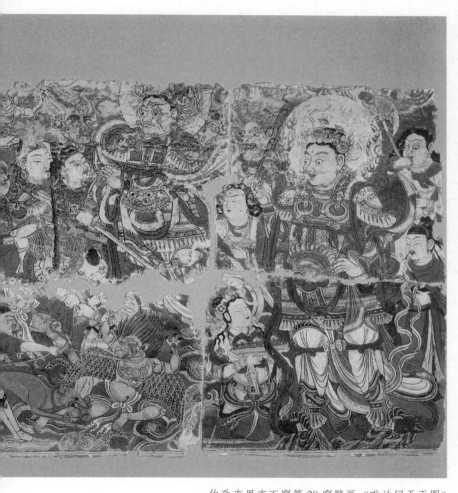

伯孜克里克石窟第 20 窟壁画《毗沙门天王图》
纵 161 厘米，横 337 厘米
原藏于德国柏林民俗博物馆，第二次世界大战期间毁于战火

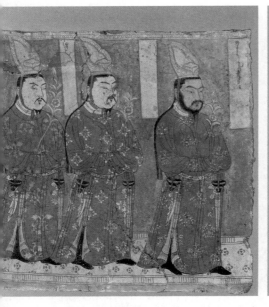
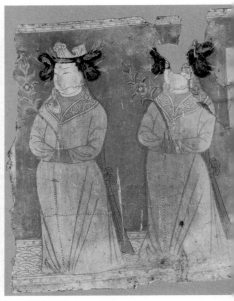

左图：伯孜克里克石窟第 20 窟壁画残片《回鹘王室男供养人像》
纵 59 厘米，横 57 厘米　德国柏林亚洲艺术博物馆藏

右图：伯孜克里克石窟第 20 窟壁画残片《回鹘王室女供养人像》
纵 62.5 厘米，横 55 厘米　德国柏林亚洲艺术博物馆藏

　　主室前壁的中央开着大门，面向门道的前壁南北两侧分别
绘有回鹘王室供养人像，从回鹘文题记可知北侧所绘的男性王族
为"沙利家族人像"。南侧所绘回鹘女供养人像，原有三身，仅
存两身，有学者据题记考证，其一为"喜悦公主像"。画面中的
男性，肤色稍红，皆留八字须，脑后梳多条垂至腰部的长辫；女
性则肤色白净，双眼细窄，梳有两侧外伸的鬌发。供养人皆双手
拱于腰前，持一朵吉祥花礼佛。由于虔诚，以至众人面部表情肃

然，"似走在庄严的行列"[1]，正遐思着西天的神圣。

围住主室的三面甬道，除供养人图之外，还绘有以大型立佛为中心的供养礼佛图，外侧壁每壁三铺，内侧壁每壁两铺，共计十五铺。

甬道的出入口，即南北甬通口的内侧壁，皆绘有与真人等高的高僧像。北甬道内侧壁为《三汉僧像》，图上有汉文与回鹘文题名，从左到右，三位高僧依次为"法惠都统之像""进惠都统之像""智通都统之像"。他们是高昌回鹘时期的最高僧官，有可能也是建造或主持这些佛窟的僧人。三位高僧光头丰面，眉目清秀，穿着无领袈裟，双手持花放于胸前，做礼佛之状。除略有肥瘦之别外，他们之间几乎没有什么差别，静态的、程式化的人物，给人以一种抽象的感觉和冷漠的印象。

南甬道内侧壁，与北甬道对称地绘着《三印度僧像》，图上的人名榜有中亚婆罗米字母墨书的题名，尚无法辨识，有学者认为当为三身印度高僧姓名。印度高僧皆着敞胸的法衣，所持花枝与所穿鞋履也与汉僧不同。他们黑发浓眉，有少量的胡子与连鬓须，右侧的僧人略有秃顶。虽然这三位印度高僧之间形象稍有不同，可以区分，但他们的表情却是同样的平淡，充满了程式化的抽象感、冷漠感。这种按模式画成的僧人像刻板而缺乏活力，只起到静态图案的对称装饰作用。然而，从佛教意义上来说，这三对面无表情的梵汉高僧，却正是向佛引荐诸多虔诚供养人的使者。同时，在礼拜甬道内，梵汉高僧的对称排列布局，给人以严

[1] 据［苏］特·依·吉洪诺夫：《回鹘文化与风习》，原载《苏联民族学》1951年第3期，今引自中国社会科学院民族研究所罗致平、李佩娟译本，该所铅印。

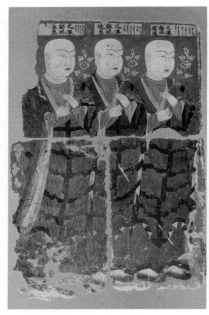
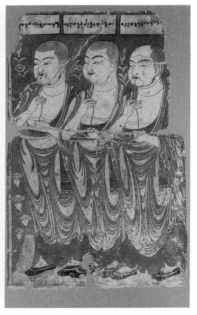

伯孜克里克石窟第20窟壁画残片　　　伯孜克里克石窟第20窟壁画残片
《三汉僧像》　　　　　　　　　　　　《三印度僧像》
纵170厘米，横111厘米　　　　　　　纵168厘米，横104厘米
德国柏林亚洲艺术博物馆藏　　　　　　德国柏林亚洲艺术博物馆藏

肃与端庄的印象，令人在礼佛之前便肃然起敬，而这一点正是寺院对僧俗弟子进入佛堂后所要求的。

甬道内的十五铺大型供养礼佛图，人物众多，场面较为壮观，充满着俗世的情调，画面也显得比较活泼。经专家考证，这十五铺壁画当为"佛本行经变图"，表现着佛传故事的主题。

后甬道正壁的这铺《佛本行经变图》，描绘的是释迦牟尼无数劫前"供养能渡彼岸如来"的故事。画面中间绘有顶天立地的大立佛，正在娓娓说法，左右比丘、菩萨闻法。左下方的两位供

养人为外国商人，绘制得较为细腻。前面一位商人黑发，前刘海为多条短辫，两鬓及耳后为多条长辫；黑络腮胡，胡须下部剪成双尖，红眼高鼻，红眉下垂；头戴喇叭形皮帽，身穿镶红边的金花黑底皮袍，偏大翻领；两胯有红皮护套，以备骑坐护膝之用；腰系镶有金花的红皮带，脚穿黑红两色高筒皮靴。他右腿半曲，左腿跪地，双手托着盛放七包黄金和许多尖锥形宝物的供品盘，表情凝重，正虔诚地向佛供宝。后面一位商人红发，头发梳理与前者同；红须绿眼，高鼻长眉；头戴黑色金边瓜皮小帽，身穿绿底金花镶红边皮袍；两肩有红色皮垫，两胯有黑皮护套，腰系银花黑皮带，别有马鞭和盛物筒；脚穿黑红双色高筒皮靴。其跪姿与供呈之物与前者相同。他们是来自西亚的商主，以象、马、金、玉、珠宝供奉佛陀，求佛护佑。该图另一侧也绘有一位商主，装束与其他商主相同，牵着马、驴、骡各一匹，各驮一供物呈佛。这铺《佛本行经变图》工丽、写实的画风，展现了西亚波斯一带商主的风貌。他们入乡随俗，以礼供佛，故能在崇奉佛教的高昌回鹘汗国顺利地从事经济活动。很可能因他们出资助修佛窟，而被获准绘像入图中，以记此佛缘。

高昌回鹘繁荣的中外经济、文化交流活动，还可从北甬道内侧壁另一幅《佛本行经变图》中得到充分的反映。

该图表现的佛传主题与前述壁画相同，亦为"供养能渡彼岸如来"。画面正中绘着袒胸立佛，高大、慈祥，颇具"唯我独尊"的气概。佛陀右手上举，做施无畏状向大众说法。佛的眉心与胸部皆绘有一枚大珠状毫光纹，以表现洞悉一切和无边的法力。项光与背光皆由三重纹饰圈构成：外重是宝珠和锯齿形光焰，中央是红底小白花吉祥环，里重是绿底红火焰纹佛威环。佛陀

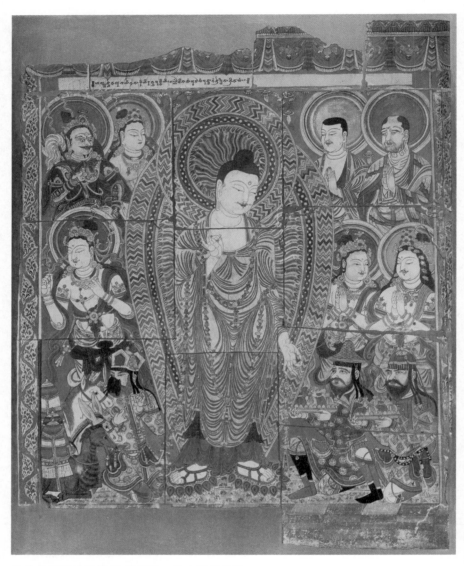

伯孜克里克石窟第 20 窟壁画《佛本行经变图》

纵 325 厘米，横 280 厘米

原藏于德国柏林民俗学博物馆，第二次世界大战期间毁于战火

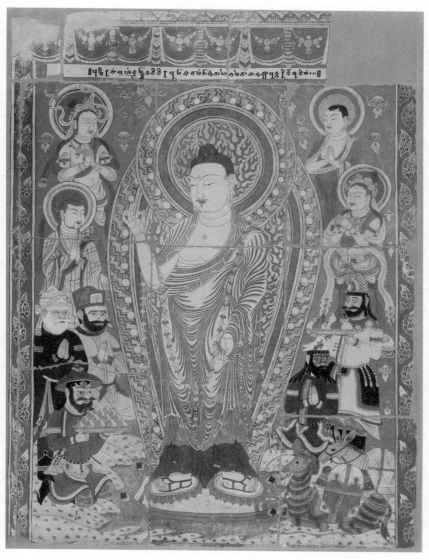

伯孜克里克石窟第 20 窟壁画《佛本行经变图》

纵 360 厘米，横 230 厘米

原藏于德国柏林民俗学博物馆，第二次世界大战期间毁于战火

身披一条花珠链，绕于胸前、两腿间，一端从左肩挂落身后，一端垂于右肘。佛的双脚踏在莲花宝筏上，象征着普济众生的大乘佛教旨义。有趣的是，这尊立佛的胡须与回鹘壁画中印度高僧相同，带有龟兹风壁画的影响。佛身略呈"S"形，衣纹用铁丝盘曲画法，紧贴身体，如"曹衣出水"，显示出浓郁的犍陀罗艺风。

立佛的两侧共绘有九位供养礼拜者，上方四位带有项光的天人，似为菩萨。其中两位眉心带有毫光，披发戴冠；另两位则平头僧装。画师用对角线的交叉对称法安排了他们的位置，并用程式化的笔调对之进行了简略的描制。而下方五位供养礼拜人则是细谨写实之作，右下角两位梳多条发辫的礼佛者是萨珊波斯富商，左下角三位是西亚富商。画师克服程式化的格局，努力将这五位外国富商的特征、形象一一地表现出来，人物造型合乎比例，动态准确。如萨珊波斯富商中，一人正合掌向佛礼拜。他红眉、红眼、高鼻尖，头戴白色尖顶折巾帽，身穿驼色皮袍，袍边缀有毛镶边，腰部有金环花细黑腰带。其身后站着一位双手托盘的侍者，红眉绿眼，戴扇尾冠，穿淡绿色长袍，两眼圆睁，神情专注而虔诚。他们虽然都梳有前短后长的发辫，但神态与服装却不相同，各具特色，易于区别。他们的下方是驮着货物的骆驼和骏马，显示出客商的身份与富有。图左的三位西亚客商也形态各异，上方两位西亚装束的富商正跪地合掌礼佛，左侧的老叟已须眉全白，他头戴牙白色包巾，身穿黑色无领紧袖束腰长袍，深目高鼻，带着鲜明的阿拉伯人的特征。右侧的富商装束大致与老者相同，但袍服为绿色，头戴厚毡帽，帽的前后沿边可以翻垂遮住风沙；他红眉黑眼，棕须高鼻，肃穆的眼神中透露出几分敬畏之意，与老叟宁静入定的态度相比，他可能是初皈佛教的西亚商

人。他们的下方为略瘦的侍者，黑发黑须，灰眉黑眼，鼻子尖长；头戴覆盆状圆帽，帽顶为方盖；足穿红筒尖头黑皮靴，双手托着盛放果品的金盘，也十分虔诚。

壁画上端绘有垂帐，帐下榜题栏中用梵文与婆罗米文字写着供养人的祈文，其大意是"当本商主看见天宫具力神驾临河边时，随即将这尊神渡往河的对岸"[1]。在这些来往于"丝绸之路"外商的心目中，佛陀是一位"具力神"，需要他们的供养。可能这幅壁画的供养人就是画中不同国籍的客商。这幅珍贵的壁画不仅表明高昌回鹘汇合着中西文化，而且壁画中佛与天人形象的程式化、图案化，外国客商的具象化，还表明了回鹘画师力图改变旧有的模式，希冀创造出既不同于龟兹风，又不同于西域汉风的高昌回鹘画风之倾向，以符合其时代之需。

伯孜克里克石窟的其他回鹘壁画，亦具有一定的写实之风。如第14窟东侧壁前台座侧的《回鹘部族诸侯像》，供养人的脸型、装束就与一般的回鹘贵族不同，从残破不全的墨书回鹘文人名"敏古肯侯""赛林驰布卡侯"等字样来看，他们应是臣服于高昌回鹘的草原部族诸侯（亦有人认为此图为元代作品）。第9窟佛座侧壁的《供养比丘像》则绘有服装、脸型与内地汉僧一样的比丘，并用回鹘文与汉文书写题名。而第16窟的《回鹘王侯家族群像》、第24窟主室像座的《初转法轮图与供养人像》、第45窟主室中心像台前的《回鹘王像》、第52窟正壁的《回鹘供养人像》、第55窟北侧壁的《供养童子像》等，皆为身着回鹘冠服的

[1]　据《中国美术全集·绘画编》十六，《新疆石窟壁画》图版220，晁华山先生说明文字。

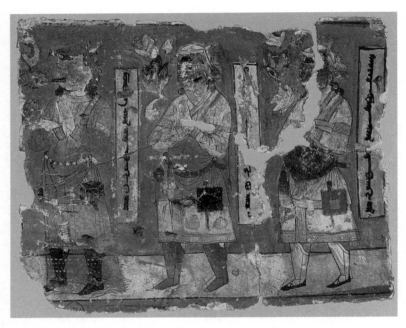

伯孜克里克石窟第 14 窟壁画残片《回鹘部族诸侯像》
纵 38 厘米，横 46 厘米
德国柏林亚洲艺术博物馆藏

典型回鹘人像。这些面貌不一、服饰各异的高昌回鹘汗国多种民
族形象，生动地再现了当时的社会生活，反映了各民族间的友好
相处；从艺术发展来看，则反映了高昌回鹘的画师们力图摆脱象
征性程式，努力创造着自己写实的艺术特点，以满足供养人的虔
诚礼佛之心。这也反映了在经济繁荣的高昌回鹘社会，绘画艺术
在资助者的支配下，从模式化、图案化而趋于实用化、写实化；
社会已从单纯的佛崇拜，进而转变为借佛以神化贵族、富商。

伯孜克里克石窟第 24 窟壁画残片《初转法轮图与供养人像》
纵 46 厘米，横 118 厘米
德国柏林亚洲艺术博物馆藏

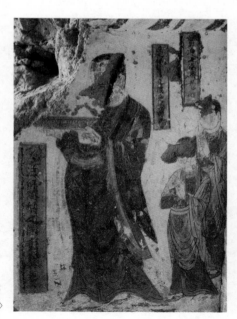

伯孜克里克石窟第 9 窟壁画
《供养比丘像》

（三）胜金口石窟壁画

胜金口石窟距伯孜克里克石窟不远，位于火焰山口的东岸断崖上。该地共有四处佛址，在半山腰的两处寺院大殿内有回鹘文题记的壁画。如东北寺址大殿的南窟，窟顶绘有卷云纹配成的莲花图案；大殿的北窟，绘有《枯木寒鸦图》和《葡萄满枝图》《垂柳成荫图》；西南寺的正殿纵券顶上绘有《千佛图》。这些壁画线条较粗，略似烘染，风格简单朴实，尤其是花鸟、树木的题材，有着极强的西域汉风。有人认为石窟的开创年代"应在回鹘高昌的早、中期"[1]，即佛教在高昌回鹘尚不占显著地位的时期。但山麓另两处佛寺中曾发现婆罗米字母的文书、梵文和汉文佛经，以及唐"开元通宝"钱币，因此这些石窟壁画也有可能是盛唐遗物。那时高昌等地的佛画盛行着"西域汉风"，而回鹘文题记抑或为后来的高昌回鹘佛徒所补。然而不管怎么说，这些壁画有着内地汉风则是无疑的。

胜金口石窟在高昌回鹘初期规模虽不大，但也曾一度繁盛灿烂。后来随着佛教地位的上升，它的影响渐渐被规制较大、历史较久的伯孜克里克石窟所掩盖，故而其壁画没有形成显著的风格，这也是很自然的。

（四）雅尔湖佛寺壁画

在吐鲁番市交河故城西南的雅尔湖石窟遗址，现存洞窟七座。第4窟的最后小石室两壁的上层，绘有高昌回鹘时期的天部人物像等。这些壁画与伯孜克里克石窟的高昌回鹘壁画风格相

[1] 据阎文儒：《新疆天山以南的石窟》。

胜金口石窟第 2 窟壁画《葡萄满枝图》

胜金口石窟第 4 窟壁画《树木飞鸟图》

近，即画师们在接受以往龟兹、西域汉风流派技巧的同时，加进了写实人物画的特点，以表现回鹘民族与高昌社会的现实情况。诚如苏联学者吉洪诺夫所说："在绘画中有时可看到宗教传统题材与现实生活题材结合在一起。在雅尔（湖）发现的一幅画中画有立于莲花座上的佛陀，左侧有一跪着的回鹘妇女。这里，画师在创作佛陀的神像时，努力以他所见到的现实生活中的人像来陪衬神像。"[1] 雅尔湖佛寺内的高昌回鹘壁画，也是佛教在高昌回鹘占统治地位时期的作品。

（五）库木吐喇石窟壁画

高昌回鹘西南境内的库木吐喇石窟位于今库车城西南渭干河谷东岸崖壁上，其地"山势斗绝"，晋代时便有人"就壁凿佛相数十铺，璎珞香花，丹青斑驳。"[2] 由于该地为中亚入华要道，古称龟兹，因而佛教造型艺术深受中亚犍陀罗艺风影响，世称"龟兹风"。盛唐时，龟兹已受唐朝政府直接统治，不少内地僧人来此开窟弘法，佛教大盛，其艺风也与中原汉地十分相近，形成"西域汉风"。进入高昌回鹘时期，这里的石窟经营已不如盛唐，但还是留下了不少带有回鹘风格的佛教洞窟，其壁画稍具"龟兹风"的特色，但更多的影响还是来自西域汉风洞窟，因而具有多元风格混合的特点。也有人将回鹘风格归入汉风绘画，这虽然不够科学，但反映了回鹘在佛教艺术上受到"西域汉风"的影响要比"龟兹风"大

[1] 见《回鹘文化与风习》。按：吉洪诺夫所指的绘画，载于《高昌画册》表40（勒柯克编）。

[2] 徐松：《西域水道记》卷二。

得多。[1]

　　库木吐喇石窟现有编号洞窟一百一十二个，按位置分为谷口区、大沟区（亦称"窟群区"）。谷口区有三十二个洞窟，大沟区有八十个洞窟。大沟区的石窟中，龟兹风洞窟约占五分之一，汉风洞窟约占五分之二，性质不明者约占五分之二。在汉风洞窟中，有一部分是属于高昌回鹘时期继续经营的洞窟。洞窟中设有回鹘讲堂、回鹘高僧骨灰堂（亦称"罗汉洞"），有回鹘供养人像和回鹘壁画。

　　回鹘供养人像目前只在第75、79窟中发现。

　　第75窟的侧壁，绘有回鹘供养人"阿姐□禄思""兄骨禄□""妹骨禄思力"等像，男女相间排列，应为骨禄氏家族。

　　第79窟有两处供养人像，位于前壁和中心方柱的正面，是重绘的供养人像。前壁四身，二男二女，另附一童子像，均穿回鹘服饰。男像披发，戴冠，圆脸，隆腮，络腮胡须，穿盘领长袍。女像着圆形交领长袍，头插饰梳。像旁有汉文与回鹘文的榜题，汉文题名有："颉利思力公主""新妇颉里公主""同生阿兄弥希鹘帝嘞"。中心方柱绘有六身供养人和一个童子，六位成人左右分列。左侧三身为持着长茎莲花的比丘，面皆向右。画家以流畅的墨线勾出人物轮廓，局部施以淡彩，比丘脚着方头履，身穿肥大的袈裟，略具"吴带当风"之韵。榜题兼书汉、回鹘两种文字。从左至右，他们分别是"颉里阿其布施城中□识其俱罗和上""法行律师""□圣寺□座律师"（字残，此不全）。三

[1]　关于新疆佛教壁画风格的"龟兹风""西域汉风"特色，请参阅晁华山：《新疆石窟壁画中的龟兹风格》、马世长：《新疆石窟中的汉风洞窟和壁画》，见《中国美术全集·绘画编》十六，《新疆石窟壁画》。

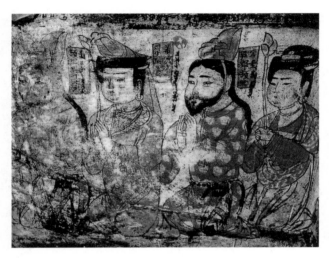

库木吐喇石窟
第 75 窟侧壁
壁画《回鹘供养人像》

库木吐喇石窟
第 79 窟主室方坛正壁
壁画《供养比丘像》

比丘右下方有"童子搜阿迦"，刘海披发，天真可爱，发髻外包有圆顶折沿布，穿圆领束腰长连衣裙。右侧三身为脸皆向左的比丘、男供养人和女供养人。其中，男供养人披发至肩，前有刘海，后有长辫，发型与伯孜克里克石窟第20窟壁画中萨珊波斯富商相类。他高鼻长须，穿束腰宽袖长裙，鞋子则与吐鲁番阿斯塔那唐墓出土的真品相同。女供养人合掌持莲，穿中原唐代女服，有披帛、长裙，但襦袖略为宽松。惜题记已残，身份难明。

这幅壁画的供养人像上方，横行墨书着龟兹文题名，旁边又有竖书的汉文、回鹘文，这是在库车的其他壁画中所未见的，表明了当时三种文化的并行与交融。也许这对供养人夫妇是往来于中西丝绸道上的胡商。库木吐喇第42窟的南壁残画，和谷口区金砂寺壁画中，也有着回鹘文的题记。

上述库木吐喇的汉风石窟内出现的回鹘供养人壁画和带有回鹘文的榜题，是高昌回鹘皈信佛教后改建库木吐喇原有佛窟，重新绘制壁画的结果。从壁画的整体风格来看，高昌回鹘的画家除注重供养人形象的写实，以表现其民族特色，并在画上写有回鹘文题名外，还出现了一些变化，如人物形象不如唐时那么丰肥，菩萨的眼睛出现了重叠线，千佛也有了龟兹风的圆球状头型。此外，高大醒目的供养人和僧人，其肥硕的躯体有时比佛和菩萨都大，"很清楚，他们对佛和菩萨已不那么诚惶诚恐了，原来以歌颂佛为目的的壁画变成了这些龟兹回鹘贵族的记功碑"[1]，画面背景为大面积的亮色，有的甚至保持纯白，给人以爽朗明快之

[1] 袁鹤亭：《龟兹风壁画初探》（载《丝绸之路造型艺术》）；新疆人民出版社1985年9月初版。

《摩尼教经卷插画》 纸质彩绘 伯孜克里克石窟出土
吐鲁番博物馆藏

感。其他则与旧有的西域汉风绘画大致相类，如出现大乘佛教的
经变图，画面气势恢宏；如没有菱形格；如有许多汉式尊像，并
非独尊释迦牟尼；如有汉式纹样装饰图案，有云纹图案。因而也
有人将高昌回鹘时期库木吐喇石窟的壁画看成"是当地汉风洞窟
的延续和发展，前后是一脉相承的"。[1]

　　除壁画外，高昌回鹘的其他绘画也有着明显的回鹘特色，如
在伯孜克里克石窟出土的《摩尼教经卷插画》，图中绘有彩色伎
乐天，身材苗条，一吹笙，一吹笛，身着束腰窄袖的回鹘服装，

[1]　马世长：《新疆石窟的汉风洞窟和壁画》。

库木吐喇石窟第 45 窟壁画《散花飞天》残片
纵 51 厘米，横 63 厘米
德国柏林亚洲艺术博物馆藏

与龟兹风、西域汉风绘画中半裸体的伎乐天迥异。图两侧存墨书粟特文数行，上有红色钤印，应属高昌回鹘前期的作品。

高昌回鹘的佛教绘画虽然受到龟兹风、西域汉风的影响，但它还是形成了自己的"高昌回鹘风"，并与龟兹风、西域汉风、焉耆风一同被学术界称作"新疆佛教艺术四大风格"。但关于高昌回鹘风的具体特点一直未得到明确的解释，甚至有人将其与西域汉风混为一谈。那么高昌回鹘风究竟有何艺术特色？综前所述，其特点如下：

一是带有回鹘文的题记。

二是色彩较为柔和素雅，不用对比色，多用调和色，既不像

龟兹风有着浓烈的对比色调，也不像西域汉风金碧富丽。

三是供养人和佛、菩萨的造型大多矮而壮实，下肢粗壮短小，符合高昌回鹘因游牧而长期骑马所必然形成的身体形变，亦符合随之而成的审美观。尤其是供养人的造型，画师力求写实，具有较强的世俗化倾向。

四是线描匀洁，笔画简练，但笔端起落收敛变化较少，具有装饰味，欠生动，呈现静态的程式。

五是兼容龟兹风、西域汉风的传统，佛像往往衣纹深刻，衣质厚重，身姿呈"S"形，有龟兹风犍陀罗成分；又摄入汉风云纹、花饰，千佛亦不作菱格；题材与汉风相同，属大乘佛教。

六是服从崇佛的高昌贵族需要，带有显著的为高昌回鹘贵族树碑立传的色彩。

除自然侵蚀外，高昌回鹘的绘画在"伊教东渐"的历史中遭到宗教性的破坏，有的作品被挖去佛像双眼，有的作品人物面容遭毁，有的作品被涂抹不堪；近代更是遭到帝国主义分子的掠夺与破坏，损失惨重。德国勒柯克盗走的一部分绘画，在第二次世界大战中毁于柏林，十分可惜！今存世的百余幅高昌回鹘绘画，大多散落在德国、法国、英国、日本、印度、韩国、俄罗斯等地。这些幸存的文物，是研究中国绘画史、维吾尔民族史、中外关系史、宗教史的宝贵素材，尤其对我们了解伊斯兰教东渐前的维吾尔族历史、文化更有帮助。高昌回鹘的绘画，无疑是中国绘画史上值得重视的篇章。

党项羌（西夏）美术史略

概 况

　　党项羌是我国古代广布于西北地区的羌族中较晚兴起的一支，约在南北朝末期（约6世纪后期）才初露头角。他们起初居住在今青海省东南部的黄河曲（亦称"析支"或"赐支"）一带。至唐初，活动范围扩展至今四川、甘肃一带辽阔的草原上，从事狩猎和畜牧。"安史之乱"后，为避吐蕃锋芒，部分党项羌人在唐廷的安排下迁入夏州（今陕西靖边县一带），党项羌八部落中最强大的拓跋部亦在其中。

　　在长期的辗转迁徙过程中，党项羌族人民更多地接触到汉族等兄弟民族的先进生产技术和文化，不仅出现了农业活动，而且文明程度也有了较大提高。

　　唐末，党项羌在夏州形成了地方政权，逐渐向封建社会过渡。至北宋中叶，其势力扩展至今甘肃、宁夏、陕西一带，统治中心移往贺兰山麓的兴州（今宁夏银川市）。

　　北宋宝元元年（1038），党项羌首领元昊（1032—1049在

位）裂土称帝，正式建立大夏国，开创了西夏立国一百九十年的基业，西夏领土"方二万余里"[1]，包括今宁夏、甘肃的大部分，陕西的北部，内蒙古的西部，青海的东北部及新疆东部的一小部分地区。南宋理宗宝庆三年（1227），这个与宋、辽、金并峙，历十代君王的大夏国[2]，在成吉思汗的蒙古铁骑冲击下遭到灭亡。其后，党项羌被称为唐兀人，是色目人之一，历经元、明，逐渐融合于其他兄弟民族之中而最终消亡。[3]

从19世纪以来发现的文物遗存来看，党项羌的美术活动最主要体现在西夏国时期。西夏国是一个多民族的割据政权，有党项羌、汉、鲜卑、吐蕃、回鹘、突厥、鞑靼、女真等族，但党项羌是其中的主体民族。因此，西夏美术是以党项羌族文化为中心的一种民族文化，有着浓郁的特色，即在本民族原始游牧文化的基础上，善于学习和吸收各种先进文化。他们首先学习历史悠久、高度发达的汉族文化，其次是吸收在族源上有亲缘关系的吐蕃文化，以及与西夏国情民俗相近的回鹘、契丹文化等，使自身得以滋补、充实和发展。[4]

西夏以儒治国，兼存蕃学，信仰汉地佛教，兼容藏传佛教，同时保留着原始鬼神信仰，甚至还有人信仰道教等，这种多元文

[1] 据《宋史》卷四八六《夏国传·下》。

[2] 按：西夏国十主为：景宗元昊、毅宗谅祚、惠宗秉常、崇宗乾顺、仁宗仁孝、桓宗纯祐、襄宗安全、神宗遵顼、献宗德旺、末帝睍。

[3] 参吴天墀：《西夏史稿》（增订本），四川人民出版社1982年出版；李范文：《西夏研究论集》，宁夏人民出版社1983年出版。
按：今居于四川甘孜、阿坝、沙德等地的藏族"木雅人"，学术界有人认为是党项羌的后裔。

[4] 参史金波：《西夏文化》（中国少数民族文库），吉林教育出版社1986年出版。

化给西夏美术的发展注入了丰富的养料，使之显得多姿多彩。

如西夏使用自己创制的方块形文字，字画繁冗，结构复杂，既有汉字的方正严谨，又有回鹘文、吐蕃文的曲划灵动，令人耳目一新。又如敦煌莫高窟、安西榆林窟等石窟中，西夏修造或妆銮的壁画、彩塑，早期承唐宋汉风，中期力图表现民族特色，而后期又融入南宋汉地佛教净土宗艺术工细、严谨以及藏传佛教艺术神秘、沉雄的特点，精彩迷人。再如位于贺兰山下的西夏诸皇陵，高大雄峻，星罗棋布，绵延达二十余里，其建筑既有中原汉族王陵的恢宏规制，又有吐蕃的密宗建筑风格，佛塔与陵台相融，点缀其间，宗教气氛浓厚。

此外，西夏的陶器、瓷器、木器等工艺品，美观实用，与中原瓷器、木器相类，以造型稳重、古朴而著称；西夏的服饰，则与契丹、回鹘有许多相似之处，束腰、窄袖，厚重、朴实。

总之，西夏美术体现了其与中原、吐蕃、回鹘等地兄弟民族美术之间的相互交融与影响，是中国古代美术史中具有特色的一个组成部分，光彩夺目，丰富了中华民族美术宝库的绚丽色彩，至今仍具有无穷的魅力。兹从书法、篆刻、绘画、雕塑、建筑、工艺美术几方面进行论述与介绍。

书法与官印篆刻

元昊在建立西夏国前后，采取了一系列措施振奋西夏的民族精神，强化民族意识。其中最能代表西夏文化精神与特点的措施就是创制了西夏文，它对于形成、保存和发展西夏文化起到了积极的作用，尤其是某些汉族的传统文化形式，如官印篆刻、碑铭、符

西夏文寿陵残碑
纵 28.5 厘米　横 49 厘米
宁夏银川市西夏陵区 7 号陵西碑亭遗址出土
宁夏博物馆藏

牌、钱币及文书典籍等被赋予了西夏的民族色彩，颇具个性。

（一）书法

　　西夏文字有六千多个，从形体上看，呈方形或长方形，与汉字相像，"字体方正类八分，而画颇重复"[1]。正如清人张澍所说："乍视，字皆可识；熟视，无一字可识。"[2] 即其形体既与汉字很相像，但又有不同于汉字的特点。它的笔画常在十画以上，大多数文字比汉字笔画要多。其字形构造有单纯字、合体字、象形字和指事字几类，具有汉藏语系藏缅语属的一般规律，

[1]　《宋史》卷四八五《夏国传·上》。

[2]　张澍：《养素堂文集》卷一九《书西夏天祐民安碑后》。

也有着自己的某些特点。

　　与人类的其他文化生发一样，西夏文的产生是有其历史原因的。在西夏境内居住着大量的汉人，汉字早已成为通行文字，元昊等西夏统治者多通晓汉文，与宋王朝亦用汉文文书往来，因此西夏文借鉴汉字的笔画构造也就成了必然。西夏文在造字的原则、文字的结构上，甚至文字的具体笔画、字体形态与书写规则上，都未能脱出汉字的影响。与汉字相比，它们有以下共性。

　　一是皆属表意文字体系，两者在结构、笔画、形象上颇为接近。二是皆为方块形文字，西夏文的基本笔画也有汉字的点、横、竖、撇、捺、拐、提等要素。三是皆有笔画变通的现象，以使字体易于书写，使字形变得美观。四是皆有楷书、行书、草书、篆书。楷书工整大方，婉丽遒逸；行书舒展自由，潇洒流畅；草书云龙变幻，灵活生动；篆书屈曲婉转，古朴沉稳。这些西夏文书法都能从艺术的角度去增加人们的视觉美感。

　　但西夏文创制的时代，正是元昊强调西夏民族特点，借以与北宋王朝相抗衡的时代，处处标新立异，因此西夏文又有与汉字相异的鲜明个性，即笔画比汉字更为繁复，其中，撇、捺等斜笔较多。另外，它与吐蕃文一样，笔画中没有竖钩。因此，西夏文的四角都很饱满粗壮，显得匀称舒展，尤其是通篇的西夏文书法，字字厚实，给观者带来雄壮敦厚的稳重美感，颇具力度。人们甚至还用竹笔作书，字体更为平直、粗壮、工整、刚健，今甘肃武威小西沟岘的山洞中，就发现西夏竹笔及竹笔书法。

　　在西夏国中，著名的西夏文书法家有浑嵬名遇，传世有《凉州重修护国寺感应塔碑铭》，篆额严谨整饬，碑文字体方正典雅，首尾相顾，浑然一体，气韵隽秀，甚见功力。仁宗朝的翰林学士刘

左页：
西夏文草书佛经长卷（局部）
全卷纵 16 厘米　横 574 厘米
宁夏贺兰县拜寺沟方塔出土
宁夏文物考古研究所藏

右页：
西夏刊本
《妙法莲华经·观音普门品》
所刊字体为西夏文楷体，此本
于甘肃敦煌莫高窟河东岸喇嘛
塔出土
敦煌研究院藏

志直，以当地所产黄羊毫制笔，所写笔画匀称畅达，刚柔互济，舒展自如，一时仿效者不绝。曾考中进士的神宗遵顼，也是一位长于隶书与草书的西夏文书法家，其字体纵横，静中蓄动，俏劲有力。

　　值得一提的是，西夏文字不仅在西夏立国的一百九十年中使用，而且在西夏亡国后仍流行于西北地区，如元代唐兀书法家智妙酩布为居庸关过街塔门洞所写的西夏文，字体端庄秀美，十分潇洒。据考，明万历（1573—1620）时的藏文写本《甘珠尔》上亦有西夏文，可见西夏文的使用与流传，至少达五百年。但西夏文的创制却是在短时间内完成的，字体富有平整对称的美感，复杂多变，体现了党项羌民族丰富的智慧。

　　西夏文书法碑刻、文献迭经战乱破坏与自然风化，损失很多，但由于西夏文流传较广，刻印本较多，所以至今尚有数百万字遗存，如西夏文、汉文合璧的《凉州重修护国寺感应塔碑铭》、西夏8号陵的碑刻、西夏文译《孙子兵法三注》木刻本、

西夏文译《金光明最胜王经》木刻本等，除我国收藏外，有的散藏于俄罗斯科学院东方学研究所圣彼得堡分所、英国伦敦大英博物馆、日本奈良天理大学附属天理图书馆、瑞典斯德哥尔摩民族博物馆等处。

（二）官印篆刻

　　西夏文官印篆刻是西夏书法艺术的又一领域。从考古发现所知，现存西夏文官印已达一百三十余方，为我国古代用少数民族文字铸印中较丰富的一种。这些官印多为铜质，与宋朝普通官印相同，一般为5厘米左右见方，橛钮，印周圆角加边，印文使用屈曲盘回的西夏文白文（阴文）九叠篆字，大多为西夏文"首领"二字。[1] 篆书印文较之楷书西夏文多了几分曲线灵动，与西夏陵园、寺宇等碑刻上类似汉文小篆的篆书不同，结体粗壮，流利飞动，布局从容自然，印幅充实饱满，特别是字体之间互相挪让、呼应，显得和谐而富有变化，使得印面艺术整体感较强，给人以清朗柔和、稳健刚正之感，呈现出一种宽宏而又郁勃的神韵。这些曲尽其妙的西夏文官印，对元代盛行的"圆珠体"印风，当有一定的影响。

　　西夏文官印印文用模铸而成，授官时再在印背凿刻年款、人名，因系临时刻写，故背款笔画草率，多不规整，或有缺笔，或有缺名。

[1]　参白滨：《西夏官印、钱币、铜牌考》，载史金波、白滨、吴峰云编著《西夏文物》，文物出版社1988年出版。

西夏文"首领"铜印　宁夏固原博物馆藏

绘 画

西夏有悠久的绘画传统，早在立国之前，元昊的祖父李继迁曾出示其祖先拓跋思忠的画像，以号召党项羌人团结一致，自强不息。史书上亦称元昊本人"善绘画"[1]，可见绘画已成为其民族文化的重要组成。西夏的绘画有岩画、壁画、木刻版画、木板彩画等，从文物遗存来看，艺术价值最高的是佛教壁画、佛经木刻版画、木板彩画，现一一述之。

（一）岩 画

西夏立国后，游牧、狩猎于阴山、贺兰山一带的西夏牧民创作了许多岩画，来反映他们粗犷的生活，题材有马、羊、飞禽、太阳、骑马的牧民、象征佛祖的人头像、车轮等，平面构图虽然简单稚拙，却含有活泼可爱的原始天真之趣。其中一幅阴山岩画，绘着牧人和羊，画旁有墨书西夏文"黑石"二字题记；贺兰口的西夏岩画多达三百余幅，绵延千余米，内有一幅佛祖头像，

[1]　《宋史》卷四八五《夏国传·上》。

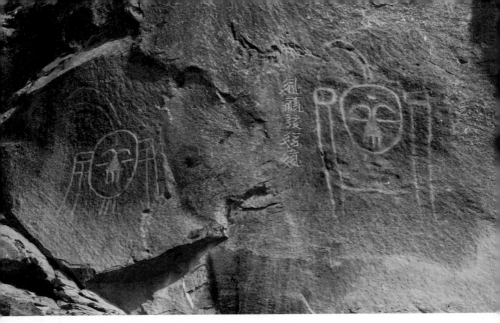

银川贺兰山贺兰口人面像与西夏文字岩画

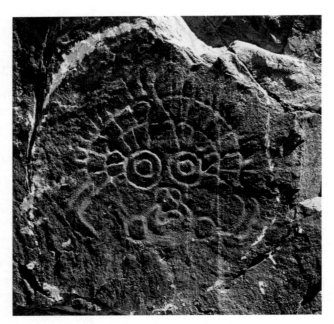

银川贺兰山贺兰口太阳神岩画

额上圆点代表着智慧似海的佛祖所特有的白毫光，图的旁边刻有西夏文题记，意思为"能昌盛正法"。

（二）佛教壁画

西夏的壁画有佛窟壁画、墓室壁画、寺庙壁画等。佛窟壁画散见于敦煌莫高窟、西千佛洞、安西榆林窟、东千佛洞、玉门昌马石窟、酒泉文殊山石窟、张掖马蹄寺石窟、银川须弥山圆光寺石窟、内蒙古百眼窟石窟等地；寺庙壁画见于内蒙古额济纳旗黑水城遗址；墓室壁画见于银川西夏8号陵。而其中保存得较为集中，又能全面反映西夏早、中、晚三个时期艺术特点的，应推敦煌莫高窟和安西榆林窟的壁画了。

西夏壁画主要为佛教壁画，早期有小乘佛教、北宋汉地佛教内容，中期为汉地佛教内容，晚期受藏传佛教密宗与南宋汉地佛教净土宗的双重影响，艺术表现较为丰富。西夏的佛教壁画又可分为人物、山水、建筑等故实壁画，以及装饰图案壁画两类。

佛教故实壁画　据统计，西夏佛教故实壁画的主要题材约有二十余种，而较为流行的约有十余种，可分为：佛祖像、佛本生故事、佛传故事、经变画、千佛、菩萨、护法诸天、供养人像、民间佛教故事图（如《唐僧取经图》）、世俗生活图（如《酿酒图》）等，而世俗生活图大多附属于经变画中，以阐发佛教教义为目的。

西夏壁画早期虽承唐、北宋艺风，有一种宏大的气势，背景建筑图布局繁复，层次分明，造型手法亦以铁线描、兰叶描为主，匀称流畅，线条富有弹性，运笔准确，但总体以模仿为主，创新不多，题材贫乏，因而显得匠气较重，千篇一律，给人以平庸、板滞、无生机和缺乏艺术感染力的印象。如其经变图等，固然有唐、

北宋壁画构图饱满、严谨、对称、均衡的意趣，但画面却没有唐、北宋经变画的飞动之感，显得沉闷乏味；又如供养菩萨等人物造型多为汉族传统形象和模式，缺乏个性，趋于程式化，较为刻板。然而这一时期的西夏壁画在色彩上有所建树，开始采用石绿打底，画面清冷静穆、安详温和，被称作"西夏绿"。

西夏中期壁画受回鹘佛教壁画艺术启发，力图改变模拟蹈袭的僵局，探索着向民族化艺术发展。当时西夏与处于"丝绸之路"上的回鹘关系非常密切，西夏统治者对回鹘较为发达的佛教文化颇为敬佩，积极依靠回鹘人将佛教文化介绍到西夏，因此佛教壁画艺风受到回鹘的影响也是极为自然的了。

西夏中期壁画构图趋于简约、空疏，线条变得粗壮，敷彩保持着清冷特色，而且更为简率，与唐、北宋壁画工笔重彩甚为不同。最明显的变化是画面人物减少了，形体则增大了。无论是佛、菩萨、药师佛、供养人，大多面部呈长圆形、阔腮修鼻、细眉柳眼，身材高大，躯干魁伟，与前期壁画中的中原汉族人形象有所不同，具有了北方"马背民族"的剽悍特征。如莫高窟第310窟的《药师佛像》，就是一则明显的例子。作为衬景的建筑亦几乎被省略了，人物的地位突出了，甚至经变图与说法图相类，构图也变得简洁、明快起来。

随着民族艺术的逐步成熟和文化交流的深入，以及画家实践经验的日益丰富、审美修养的不断提高，西夏晚期的壁画在构图、造型、色彩上都发生了较大的变化，"妙能自创，俨然成一家"[1]。

[1] 谢稚柳：《敦煌艺术叙录·概述》，古典文学出版社1957年出版。

首先，在构图上又出现了类似唐、北宋时期壁画那种恢宏、繁复的充实饱满画面，人物众多，衬景深密，界画严整，既宏大，又精细。如安西榆林窟第3窟的《普贤经变图》，以人物为主，山水、建筑作衬景。全图以情设景，借景抒情，情景相融，和谐而统一，克服了西夏中期壁画的单调感。图中人物有主从之别，有聚散之分，互相呼应，顾盼得体。众多的人物在云彩承托与环绕下，统一在一幅"天国"画面里。透过层层祥云，则是由近及远的山水树石，虚实浓淡，疏密有致，阴阳向背，层次分明，画面缥缈，意境幽深。与山水、建筑相比，人物取动势，或礼拜，或说法，或谛视，或默思，神态各具，生机盎然；而山水、建筑处静势，动静相济，极富韵味。在这幅图上，西夏画工运用了中国传统的散点透视法构图，众多的人物总体布局用俯视，远景用仰视，间用平视，山水近、中景用俯视，山林中的建筑则为平视，丰富多变，不拘一格。山峦起伏嵯峨，层层深入；水浪一波三折，汤汤若动；楼阁斗拱逐铺，向背分明。西夏画工还在经变图中加入了《唐僧取经图》，布置于画左侧山水画中的水边平冈上，使之成为一幅相对独立的小画。图上唐僧、孙悟空及白马均向普贤做礼拜状，使全幅"画中有画"。而大画与小画既各自独立，又相互呼应，图上人物、景物气势相连贯，意境深远，殊为有趣多变。需要指出的是，《唐僧取经图》集中出现于安西榆林窟和东千佛洞的西夏壁画中，有的绘制在《普贤经变图》中，有的出现在《水月观音图》中，也有的绘制在《观音经变图》中，但图中人物仅有唐僧、孙悟空师徒二人及驮经的白马而已，尚未出现猪八戒、沙和尚，这与南宋的《大唐三藏取经诗话》所记相符。以唐僧玄奘西行取经故事为题材的壁画，最早的文献记载见于欧阳修《于役志》，书中对五代时扬

《普贤经变图》 榆林窟第3窟

《普贤经变图》局部"唐僧取经"　　榆林窟第3窟

州寿宁寺壁画《唐僧取经图》作了记述，可惜该寺早已毁于兵火，壁画荡然无存。因此，安西榆林窟和东千佛洞的五幅《唐僧取经图》便成为现存描绘有关《西游记》传说最早的壁画，这是研究中国古典名著《西游记》故事成因、发展及演变最珍贵的艺术资料。

　　西夏晚期壁画在构图上的另一个特点就是吸收了藏传佛教密宗曼荼罗艺术，构图形式较为特殊，或方或圆，有的形成"亚"字形方坛。这些壁画以画面正中心为出发点的横向视平线、垂直线将

《胎藏界曼陀罗》 榆林窟第 3 窟

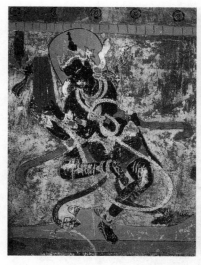
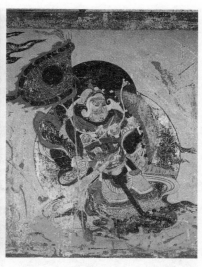

《观音曼陀罗》之"供养菩萨"　　　　《胎藏界曼陀罗》之"风天"
榆林窟第 3 窟壁画局部　　　　　　　榆林窟第 3 窟壁画局部

画面分割成对称的块面，从内到外，各种佛像、护法明王像等布满坛城，构图饱满。佛像、明王像等排列有序，按严格的密宗仪轨组合，图上人物多半裸，呈三折式姿态，肉身丰满，且有多手多眼的造像，与同期的西藏札达古格王国遗址曼荼罗殿壁画造型相近。画面中，有象征降魔法力的骷髅，有象征妖魔的半裸长发美女（她往往被踩在明王脚下），壁画设色浓烈，冷暖色调对比强烈。凡此等等，可以说是藏式密宗艺术的翻版，它们在西夏亦成为程式化的图案，为西夏佛教艺术增添了神秘莫测的威严气氛，显得跌宕多姿。

其次，西夏晚期壁画的人物造型更加充分地反映出以党项羌民族为主体的西夏精神风貌与气质，其中以供养人的形象最为典型。如安西榆林窟第29窟中的西夏《文武官员供养图》壁画、《官员夫人供养图》壁画，其主要人物及侍从、儿童、国师、

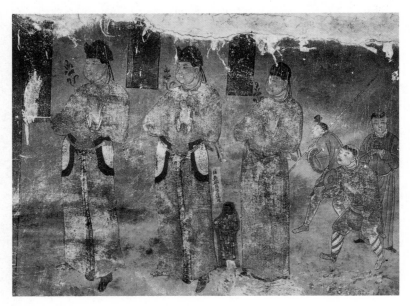

《西夏武官供养人图》　榆林窟第 29 窟

僧人等画像旁大多标有西夏文的题名，这与吐鲁番伯孜克里克千佛洞的回鹘风壁画有回鹘文题记相仿。西夏晚期壁画中，所画成年人无论男女，大多身材修长高大，气宇轩昂。特别是男子，均圆面高额，两腮肥硕，体魄魁伟，身着民族服装与佩饰，使党项羌人豪爽粗犷、剽悍勇武的民族气质得到充分的表现。榆林窟第3窟东壁的《千手千眼观音变》中，有不少描绘西夏社会农业、手工业生产的小场景图画，如《牛耕图》《踏碓图》《锻铁图》《酿酒图》等，图中人物多为下层百姓，其形象被贬低了，与官宦贵族相比，显得瘦小纤弱，这自然是当时西夏统治者尊卑高下思想在审美上的反映。这种美化统治者、贬低劳动者的审美观，在封建时代是常见的，然而这类生产与生活题材的壁画，往往能

左上图：《踏碓图》（《千手千眼观音变》局部）　榆林窟第3窟
左下图：《牛耕图》（《千手千眼观音变》局部）　榆林窟第3窟
右图：《锻铁图》《酿酒图》（《千手千眼观音变》局部）　榆林窟第3窟

客观地绘制出百姓的生产与生活情景，因而较为生动。如《锻铁图》中鼓风老者观察炉火时的全神贯注、锻铁青年弯腰举臂时的张口吆喝，又如《酿酒图》中酿酒师品尝新酒后对灶工的叮嘱，皆刻画得形神俱佳，令人对这些热烈的劳动场景印象深刻。

在榆林窟和东千佛洞的《唐僧取经图》壁画中，西夏画工

左图：《水月观音》　榆林窟第2窟西壁南侧
右图：《水月观音》　榆林窟第2窟西壁北侧

大胆地运用我国传统的现实主义与浪漫主义相结合之创作手法，成功地塑造了孙悟空的艺术形象。图中的孙悟空人身、猴面，布衣麻鞋，人猴浑然一体，既神化，又拟人化、拟猴化，可爱而有人性。此外，西夏晚期受中原佛教净土宗艺术影响，出现了许多观音形象，而早、中期出现较多的药师佛形象，此时已几乎全被观音形象所取代。布袋和尚的形象在这一时期也从中原传入，如文殊山千佛洞壁画中就有反映。西夏壁画中，水月观音的造型颇为新颖，画工将人性寓于"神"，人"神"融为一体。这既使得过于庄严肃穆而神秘的"神"不至距人间太远，让人感到高不可攀，不可亲近，从而失去人们的信仰；又避免了"神"和人毫无区别，没有超人的力量，失去人们的顶礼膜拜。古代画工恰如其分地把握住两者间的平衡辩证关系，将现实主义与浪漫主义相结

合，理想地塑造出大慈大悲、救苦救难，既可崇拜，又可亲近的观音形象，既庄重大方、雍容华贵，又慈祥仁惠、潇洒俊逸。其在构思和境界方面比敦煌出土的晚唐、五代、北宋佛画中的"水月观音"更为优美、成熟。

再次，在敷彩上，西夏晚期的壁画除继续使用石绿作底色外，还广泛地使用了昂贵的金色，而且方法多样。壁画中所绘菩萨的佩饰，如宝冠、臂钏、手镯、耳环（耳珰）、项圈、璎珞等部位，以及藻井中心纹样的龙、凤、交杵、团花，平棋的花蕊，纵横棋格的交叉装饰等，使用金色最多。施金的方法有用蜜或胶调金粉以涂金，有用金箔以贴金，有用泥金沥粉堆金；有的是在浮雕龙、凤形象上涂金或贴金，有的是在平面壁画人像的臂钏、手镯、璎珞等部位沥粉堆金。凡此种种，不一而足。

在西夏晚期壁画中，还出现了一些轻施淡彩，以线描为主，突出线描造型作用的近似白描图，如安西榆林窟第3窟的《普贤经变图》《文殊经变图》等。这些"焦墨淡彩"的壁画，与中原画坛流行的李公麟、赵孟坚等白描画家的技法相似，线条劲秀，富有虚实变化、抑扬顿挫，韵律感强，带有中原画风的影响。诚如今人刘玉权先生指出的那样，自唐后期的画坛，已开始出现重墨轻彩的所谓"焦墨薄彩"（即于"焦墨痕中略施微染"）的画法。到了两宋时期，这种画风进一步流行，并逐渐发展，它不但用于人物故实画，而且也用于山水风景画。宋初董源的"淡墨轻岚"山水、北宋李公麟的"淡毫轻墨"人物，这些"不施丹青而光彩动人"的白描画法，在社会上影响较大。可以说，榆林窟第3窟《文殊经变图》《普贤经变图》中的山水画，第2窟的《西方净土变》等西夏晚期代表性的壁画作品，都有重墨轻彩、重线轻

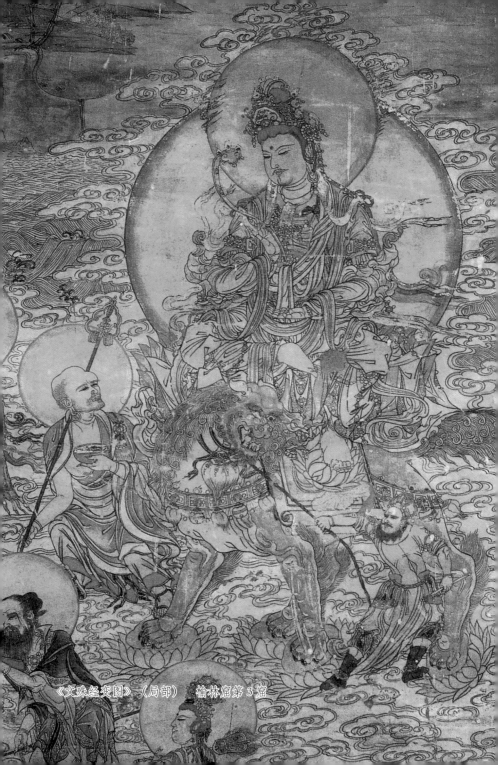

《文殊经变图》（局部） 榆林窟第 3 窟

色的倾向，清淡简约，较明显地反映出受到中原同时期画风之影响，并在这些方面基本达到中原同时期的艺术水平。[1]

西夏时期的壁画，在晕染技法上并没有出现多大的变化和创新，大致仍是中原汉式传统染法与"西域凹凸法"相结合。前者意在表现物体的固有色，后者强调表现物体受光后的立体效果。西夏壁画晕染所敷色彩一般较为清淡，着意突出线条的作用，而且所染颜色边界清晰，不加晕开，因此装饰效果较强。如莫高窟第39窟的飞天像，又如莫高窟第97窟的侍女、飞天像，其面部以淡赭红晕染，而身体部分则基本采用"西域凹凸法"，使人物的质感愈见强烈。

装饰图案壁画　西夏壁画中的装饰图案在佛窟、墓室等的布局中所占面积很大，有些石窟凡甬道顶、主室窟顶、龛顶、前室顶等部位，以及各种说法图、经变图等的四周，龛、甬道的边沿，几乎均布满了装饰图案，并用浮塑贴金、沥粉堆金等技法来增加装饰的立体效果，使得整个石窟内壁熠熠生辉，充满了美丽、华贵的吉祥气氛，整洁而典雅。与石窟外的荒原秃岭相比，石窟内华美的装饰给人以温馨之感，使礼拜者的崇佛之心也随着环境的变化而得到加强。

这些装饰图案壁画也有其特性。

一是喜欢用龙、凤作为窟顶藻井中心的装饰纹样。这类装饰图案样式甚多，或单绘团龙、团凤纹，四角配以舒展多变的云纹；或绘二龙戏珠；或绘团凤于藻井中，四角配以四龙；或中央绘团花，配以五龙。所绘的龙，身躯细长灵巧，张牙舞爪，生

[1]　参刘玉权：《略论西夏壁画艺术》，载《西夏文物》。

左图：榆林窟第 2 窟窟顶藻井
右图：榆林窟第 10 窟甬道顶"双凤古钱纹图案"

榆林窟第 3 窟窟顶西披边饰

气勃勃；凤凰则展翅欲飞，与龙共舞，皆很生动。虽然龙、凤藻井纹样早在唐代后期就已在佛窟中出现，但并不流行，而到了西夏时期却流行较广，这除了龙、凤为吉祥瑞物外，更重要的是龙象征着天子至高无上的皇权，这对处处以皇帝自居，强调民族意识，欲与宋廷抗礼的西夏统治者（特别是开国皇帝元昊）来说，自然喜欢以龙纹作佛窟藻井的中心纹样了，这也与西夏政教合一的制度有关。

二是以佛教的吉祥花卉（如莲花、牡丹花）等组成的团花和平棋图案较为普遍。这些团花和平棋图案分布于甬道顶、窟顶及龛顶、前室顶等部位，几乎使整个佛窟建筑的顶部都团花平棋化了，使之对称、均衡，典雅、美丽，具有很强的装饰效果。

三是西夏中、晚期壁画的边饰图案，出现了变形云纹卷草边饰。在波浪起伏的一条藤蔓的两侧，一上一下，或一左一右地派生出状如忍冬叶的卷云，以作为适合纹样。这种图案，仅在北宋和西夏时期流行，具有强烈的时代与民族特点。从当时佛教壁画的花藤装饰上，我们可以看出变形云纹卷草边饰纹样应源于此。据考古工作者称，这种以藤蔓为主线的图案，是北宋时期由中原传入河西回鹘、高昌回鹘，并在西夏地区得到广泛流行。[1] 回鹘经营的伯孜克里克等石窟中，佛教壁画的佛像背光编织纹、火焰宝珠纹，以及两重八瓣莲花纹、古钱纹、波状三瓣花卷草纹等，也在西夏壁画中被吸收并流行。

在西夏壁画中，除一些装饰美观、铺陈宏大的作品外，还有一些类似随笔小品的壁画，绘于不显眼之处，手法简单，却自

[1]　参刘玉权：《略论西夏壁画艺术》，载《西夏文物》。

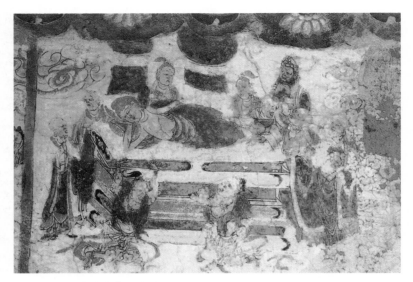

《涅槃图》 榆林窟第 2 窟东壁

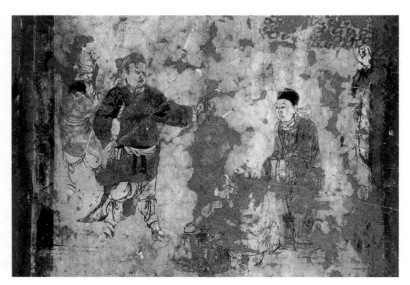

《商人遇盗》 榆林窟第 2 窟东壁

然有趣，无拘无束，可能不是出自专业画工之手，如《涅槃图》《商人遇盗》等，这些壁画小品给肃穆的佛窟增添了几分活泼、稚拙的情趣。

（三）佛经木刻版画

西夏统治者大力提倡佛教，曾多次向宋廷赎取《大藏经》，并且开设规模较大的译经场，不断翻译、刻印、散施汉文及西夏文佛经。为了更明白、通俗地宣传佛教教义，人们在刻制佛经、发愿文等佛教宣传物时，还在其上配以木刻版画，这些版画数量多、流传广，成为西夏绘画艺术中不可忽视的一部分。

西夏佛经木刻版画主要表现佛教人物故事，刻画佛、菩萨、天王及俗世信徒等形象，除阐述佛经内容外，还含有装饰情趣，以为佛经增色。相对而言，这些木刻版画受中原艺风影响较大，有一部分作品很可能是从中原佛经版画中借取而成，如西夏文《妙法莲华经·观音普门品》中的《水月观音》版画，与宋代中原流行的相同题材佛经版画几无二致，为晚唐"周昉样式"；又如西夏黑水城遗址发现的版画《四美人图》《义勇武安王关羽图》等，上面还刻有"平阳姬家雕印""平阳府徐家印"的汉文刊记。平阳府为今山西临汾、运城，及晋中、吕梁部分地区，金统治时期，河东南路曾置于此。这些都说明西夏与周边各地文化交流的密切。

在转引中原版画过程中，西夏画工还形成了自己线条纤细、构思谨密的画风，刀法严峻雅洁、准确有力，并且往往构图宏大，人物繁多，以表现佛教活动的大场景。

如一幅杂裱于元刊西夏文《现在贤劫千佛名经》上卷卷首的《西夏译经图》，学者考证当为西夏惠宗、崇宗时期（1068—

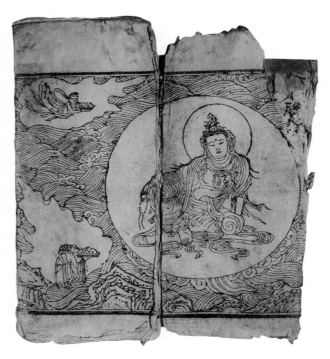

西夏刊本《妙法莲华经·观音普门品》扉画《水月观音》　敦煌研究院藏

1139）所刻。此图较好地反映了西夏佛经木刻版画的特色，即画工能以西夏社会现实作画题，富有民族性。图中描绘的内容是西夏早期惠宗秉常组织译经的场景，全图刻有僧俗人物二十五身，正中结跏趺坐者为高僧白智光，他任都译勾管，被尊为国师，负责当时的译场工作。左右两侧十六位"助译者"，其中一半是汉人，一半是党项羌人。图下部，左为梁氏皇太后，右为惠宗（1068—1086在位），两人身后各有三位侍者。画工用圆背光来突出党项羌族译主、助译、国王、母后的形象，并在他们的身后

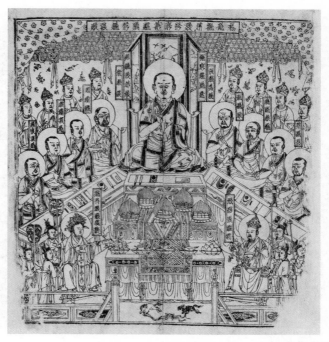

《西夏译经图》
元大德六年（1302）刊本《现在贤劫千佛名经》卷首扉画
中国国家图书馆藏

题上西夏文款识，其他僧人、侍从则显得较为弱小，借此以强调
党项羌的民族性，不能不说是用心良苦。此图虽然画面清晰、章
法多变，镌刻技法也较为纯熟，但因涉及王室，且过分强调党项
羌的民族意识，因而透视技法处理不当，画面的立体感被削弱，
显得拘谨而缺乏艺术的自然趣味，这是封建艺术在刻画当时帝王
图画中一个难免的通病。

　　随着西夏文佛经的广泛传播，直至明代后期，这些木刻佛经
版画还在民间流传。

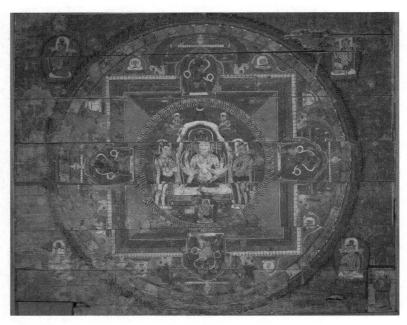

木板彩绘《曼陀罗》　　纵 108 厘米，横 130 厘米
内蒙古额济纳旗黑水城遗址出土
俄罗斯圣彼得堡艾尔米塔什博物馆藏

（四）木板彩画

　　西夏的画工还在木板上作画，用以弘佛，或充作墓室的明器祭祀先人。如1909年在黑水城遗址出土的木板画，就是弘佛之作。这些木板画大抵高1米，宽1.3米，所绘内容为藏传佛教密宗曼荼罗，即坛城图，其艺风与吐蕃佛画相类，有一种恐怖、神秘之感。坛城中趺坐三头六臂的佛像，坛城四门由降魔的护法神看守。画面色彩冷暖对比强烈，坛城装饰奇异，造像不合量度，而排列井然有序。与吐蕃佛画所不同的是，这些曼荼罗画于书写有

西夏文佛经的木板上，而且画的右下方绘有西夏供养人像，人像旁还有西夏文题名。这些木板画可能是密宗佛寺的装饰，也可能是密宗信徒佛堂内的装饰，专供做法事时使用。

而1977年在甘肃武威西郊林场西夏晚期2号墓室出土的二十九块木板彩画，则形制较小，大多长约15至30厘米，宽约10厘米，宛如散页木板画册，内容为墓主像及世俗生活图。似受道教或鬼神思想影响，有的木板彩画还描绘了太阳中的三足鸡神。这些木板彩画的主题围绕着墓主生前活动而展开，除《五侍男图》《五侍女图》外，还有《马夫驭马图》《侍从弓腰礼拜图》等，墓主希望死后仍能享受荣华富贵的思想在画中得到充分的反映。由于墓室较小，这些木板彩画也可能作为墓室壁画的替代。

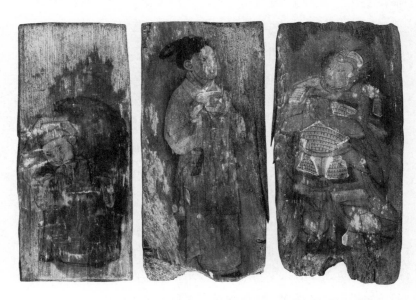

木板彩绘《侍从弓腰礼拜图》《侍女》《武士》
甘肃武威西郊林场西夏 2 号墓出土

武威西夏2号墓室出土的木板彩画，画风较为自由、活泼，敷色明快，线条流畅，用笔虽简洁，却能较好地把握住人物的形态与神情，造型准确，充满生活气息。如童子的稚朴、武士的威猛、女侍的服从、男侍的卑礼，皆得到了形象的表现，反映了西夏画工具有较高的艺术概括能力。与这一时期西夏壁画一样，木板彩画亦基本上达到了同时期中原的绘画艺术水平。

（五）纸、麻布、绢、织锦画

在西夏黑水城遗址出土了众多的佛教、道教及世俗生活内容为题材的绘画作品，其质地有纸本、麻本、绢本及织锦等。1973年，宁夏青铜峡市西夏一百零八塔内曾发现帛画《千佛图》两幅，上有西夏文墨书题记。这些珍贵的文物从不同角度反映了西夏的社会生活、人文风貌，以及当时人们在艺术风格上的追求。

黑水城遗址出土的纸本画多为墨画动物形象，有《鹿图》《山羊图》等，线条清晰、有力，形象逼真，表现了西夏的狩猎、畜牧生活。尤其是《鹿图》，画工技法熟练，用笔简练，惜墨如金，奔鹿形象跃然纸上。

麻布画则多为藏传佛教密宗曼荼罗图，如《降魔成道图》，画中央为如来佛，慈祥端庄，形象高大，令人起敬，而其低垂的双眼似在俯视大千世界芸芸众生，与参拜者的目光相遇，会使人有灵犀互通之感，顿觉进入了佛的世界。这种佛面眼相造型纯为藏传佛教佛像艺术的传统手法。佛祖左右的胁侍菩萨，呈半裸状，三折式身姿，丰乳束腰，璎珞垂身，而画像的四角有姿势各异的明王趺坐排列，构图均衡、对称，较为严谨，给"轮圆具足"的坛城增添了静穆、庄严的气氛。又如《圣三世明王曼荼

《鹿图》 纸本墨笔 纵 16 厘米，横 16 厘米
内蒙古额济纳旗黑水城遗址出土
俄罗斯圣彼得堡艾尔米塔什博物馆藏

罗》，也是藏传佛教密宗艺风，红、蓝互配的底色，造成强烈的
反差，吸引着人们的视觉。画面中布列整齐的坛城，半裸的明
王，以及三头六臂、双面四臂、双层十面等怪异的护法神，还有
明王头上、身上、降魔杖上的骷髅装饰，都给观者带来惊诧、恐
怖与神秘的气氛，从而感到自己的渺小，产生对佛崇仰、敬畏的
思想，这正是密宗艺术所希冀的效果。

相对而言，绢画所表现的内容受中原佛、道艺风影响较多。
如《相面图》《水星神图》《木星神图》《月神图》等内容，人物
造型工意相济，亦与中原道教水陆画人物形象相近，神情超脱，衣

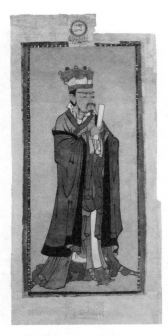

《木星神图》《月神图》
纸本彩绘　纵 64 厘米，横 32 厘米
内蒙古额济纳旗黑水城遗址出土
俄罗斯圣彼得堡艾尔米塔什博物馆藏

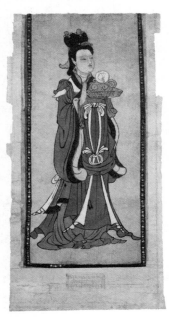

着汉式衣冠，装束古朴，举止清雅，衣褶飘逸，线条颤抖飞动，表现较为强烈。与上文所述的木板彩画一样，这些绢画均为勾线填色，画风自然，较之木板彩画更为工丽规整。绢画表现的另一个内容为崇佛弘佛的题材，主要也是人物像，如《弥勒佛图》《阿弥陀佛接引图》《骑象普贤图》《骑狮文殊图》《观自在菩萨图》等，与中原汉风佛教绘画相近，较为工丽、细密，有程式化倾向，但不见呆板。值得注意的是，在一些佛、菩萨、诸天的造型中，西域龟兹壁画中男子曲波式八字胡这一造型特征被西夏画工吸收、利用，而且《阿弥陀佛接引图》上的世俗人物也往往画成了西夏贵族，他们向往着被佛国接纳。

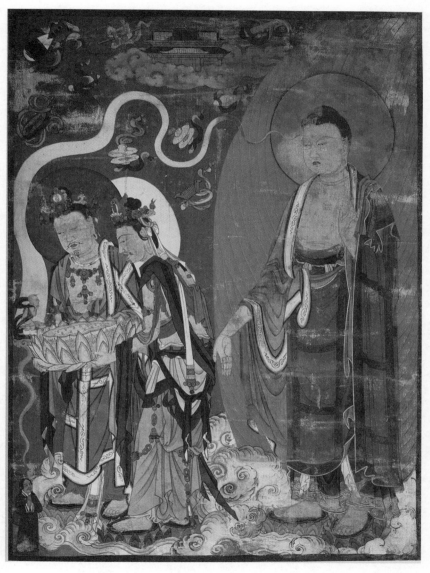

《阿弥陀佛接引图》　粗麻布彩绘　画心纵 142.5 厘米，横 94 厘米
内蒙古额济纳旗黑水城遗址出土
俄罗斯圣彼得堡艾尔米塔什博物馆藏

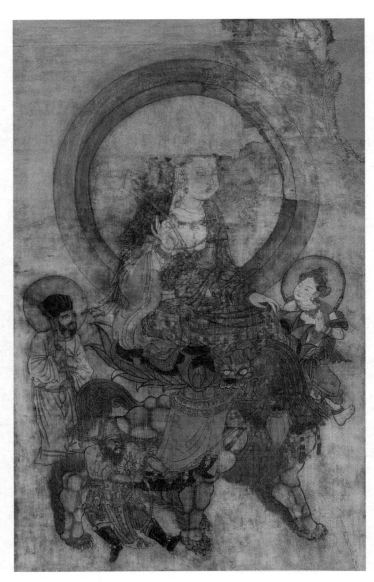

《骑狮文殊图》 绢本彩绘 纵96厘米，横60厘米
内蒙古额济纳旗黑水城遗址出土
俄罗斯圣彼得堡艾尔米塔什博物馆藏

织锦画所表现的题材仍为藏传佛教密宗曼荼罗，如《降魔明王图》，工细、严谨，虚灵神秘，四周有繁密的装饰花纹，在织锦的丝光效果映衬下，平添了几分华丽。

西夏黑水城遗址出土的纸画、麻画、绢画、织锦画，多被外国"探险队"盗走，其中大部分收藏在俄罗斯圣彼得堡艾尔米塔什博物馆、英国伦敦大英博物馆等地。

雕 塑

西夏雕塑工艺品十分丰富，无论泥塑、石雕，还是木雕、竹雕皆有成就，其中，泥塑、石雕尤为发达。在西夏王陵、额济纳旗古庙、黑水城遗址、敦煌石窟、贺兰县宏佛塔等地的文物遗存中，有一些构思巧妙、制作精美的雕塑艺术品，其技法上吸收了中原雕塑的典雅、中亚雕塑的细谨，并融以北方民族浑厚、质朴的艺风，从而更见优美、凝重，显示了西夏各族雕塑工匠高超的造型艺术水平。

彩绘泥塑力士面像
宁夏贺兰县宏佛塔出土
宁夏博物馆藏

彩绘泥塑佛头像
宁夏贺兰县宏佛塔出土
宁夏博物馆藏

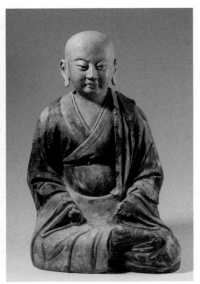

彩绘泥塑罗汉像
宁夏贺兰县宏佛塔出土
宁夏博物馆藏

（一）泥塑

现存西夏泥塑，主要保存在敦煌石窟中，此外，在内蒙古额济纳旗达来呼布镇东40公里的古庙遗址，以及黑水城遗址、贺兰县宏佛塔等地也有发现。

敦煌石窟彩塑　从敦煌石窟的情况来看，由于西夏时期创建洞窟不多，因而这一时期造像相对较少，[1] 但西夏注重对前代洞窟的保护，曾重修重绘过数十个前代的洞窟，很少有意损毁原

[1]　段文杰：《莫高窟晚期的艺术》，载敦煌文物研究所编：《中国石窟·敦煌莫高窟·五》，中国文物出版社、日本平凡社1987年9月出版。

塑而重塑新像。在莫高窟留存下来的佛、菩萨、弟子、释迦与多宝并坐说法像等二三十尊西夏彩塑，大多属于修补前人遗作之列，因而受唐、宋艺风影响甚深，具有婀娜富丽的典雅气质，体态丰满圆润。其中，菩萨造像身姿呈三折式，衣纹贴身，有犍陀罗艺风成分。但人物形象总体上缺乏灵动之感，显得比较僵硬，比丘像、供养人像等更是如此，这也许是西夏尚武之风在审美观上的折射：喜好健壮之躯，不做娇柔之态。这种审美观在莫高窟第130窟前室西壁甬道口的天王、小鬼造像中，表现尤为突出，人物粗壮浑圆，厚重结实。

如果说敦煌石窟的西夏彩塑还有什么特点，那就是人物多为修眉细眼，鼻梁高与额齐平。菩萨、天女造像往往唇微启而齿略露，带有含笑欲语的神情，端庄的仪态中流露出高贵，显得慈爱可亲。现实主义世俗化的倾向与宗教崇拜的神秘感相互融合，和谐地统一在这些彩塑中。如第491窟天女像彩塑，高67厘米，头梳双重环髻，身穿褙衣，脚着尖头鞋，宽额圆腮，鼻梁高与额平齐，面带微笑，一副美丽典雅的中原贵族女子打扮，宛然若生。

在敦煌石窟中原来可能有一些西夏晚期的密宗造像，置于中央设坛的密宗洞窟内，但因人为或自然的损毁，今已荡然无存。

内蒙古额济纳旗古庙彩塑　1963年，内蒙古额济纳旗达来呼布镇东古庙遗址出土二十五尊西夏彩塑，现藏于内蒙古自治区博物馆，有佛、菩萨、供养人、力士、化生童子等造像。佛、菩萨的造像与敦煌同期的造像相同，赤裸的上身披饰着璎珞，身姿三折，束腰丰乳，带有犍陀罗与中原汉风相融的特点。其余造像则充满了浓郁的现实生活气息。男女供养人身材匀称，造型准确、优美，所着衣饰亦为中原汉风。如女供养人簪发贴花，方圆脸，身披通肩长

袍，胸饰璎珞，下着长裙，裙外垂带，袖口宽博，脚穿云头绣鞋，双手上提，似为举花礼佛状。其衣饰纹理疏密有致，飘逸流畅，凹凸起伏，随势而动；绮罗纤缕披挂下的婀娜体态亦绰约可见，形体饱满，质感强烈。女供养人温柔恭顺的神态，更透过其微闭的修目、美丽的小嘴，和低首伫立祈祷的姿势得到了淋漓尽致的表现。另一些供养人也莫不栩栩如生：皓首白须、束发莲冠的老人做低首礼佛之状，高冠长者端坐佛前似在遐思佛国美景，面相丰圆的贵妇人则欲举花献佛。而天真活泼的化生童子和怒瞪双目的赳赳武士，则袒露上身，下着裙袍，一副北方马背民族健壮、敦实的体魄，装束质朴自然。尤其是武士，筋肉丰满，孔武刚健，欲做摔跤决胜之状，无畏无惧，颇见骁勇豪爽。这些济济一堂的男女老少彩塑，无不与真人酷肖，人物姿态各异，汉装、胡服，文柔、武刚，互不雷同，每尊皆为一件独立完美的艺术形象，气韵生动。同时，它们又共同表现着一个民间崇佛的统一主题，展示了西夏多民族的社会风采，远观近赏，均有很高的艺术价值，故被视作"西夏彩塑艺术中的奇葩"[1]。

黑水城遗址彩塑　该地出土的西夏佛教彩塑属于藏传佛教密宗风格，其显著的特征是佛像色彩较单纯，面相饱满，双眼下垂，做俯视众生状；另外，有双头四臂等造像，表现佛力的无所不在。西夏艺人对佛像身体的起伏、虚实、曲直处理，恰到好处，惟妙惟肖。敦煌石窟的西夏佛教密宗造像没有得到保存，而黑水城遗址的这些彩塑恰好弥补了这一缺憾，与该遗址出土的木

[1]　参史金波：《西夏文化》（中国少数民族文库），吉林教育出版社1986年出版。

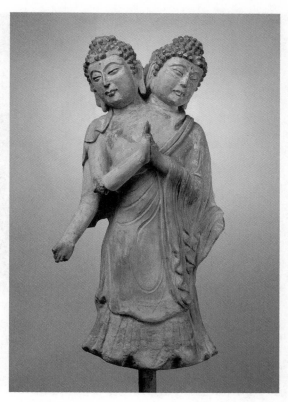

彩绘泥塑双头四臂佛像
内蒙古额济纳旗黑水城遗址出土
俄罗斯圣彼得堡艾尔米塔什博物馆藏

板彩绘曼荼罗、麻画坛城图、织锦坛城图等共同构成了西夏藏传
佛教密宗寺宇的立体坛城艺术。这对我们认识西夏文化与吐蕃文
化的交流是大有裨益的。与黑水城遗址出土的其他西夏文物一
样，这些珍贵的彩塑已被俄国、英国的"探险队"掠走，现散藏
于俄罗斯圣彼得堡艾尔米塔什博物馆等地。

（二）石雕

银川西夏陵区遗存石雕较为集中地展示了当时的石雕工艺水平，题材有人物、动物，碑座、栏柱装饰等。

西夏人物石雕现存数量较少[1]，仅有一尊人头像较为完整，然而其注重神态表达的技艺已令人赞叹不已。这尊头像圆雕系白砂石质，出土于陵区陪葬墓中，为一伟岸男子的形象，脸型方长，深目高鼻，八字胡须，带有北方民族雄健、剽悍的气质；而其双唇略张，嘴角

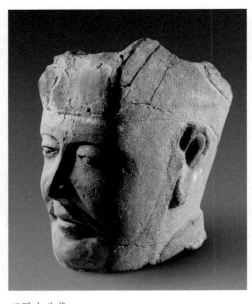

石雕人头像
宁夏银川市西郊西夏陵区 101 号陪葬墓（现编号为 177 号）墓室中出土

微收，面带笑意，给人以安详之感，既威武，又和善，似为墓室的保护神；头像雕刻的刀法洗练，线条刚劲、饱满有力，曲直转折严谨准确，形象浑厚、质朴，具有庄严敦厚的艺术效果。

狗、马在古代北方少数民族的生产、生活中是不可或缺的动物，为人们所熟悉、钟爱，因此动物雕像也大多以此为题材，西夏陵墓中就有不少石卧马、石卧狗作为陪葬物。其中101号陪葬墓出土的青白砂石卧马体形硕大，长1.3米，重335公斤，比例适宜，经

[1] 按：西夏8号陵区也有石雕人像出土，惜仅为头部及身段残躯，而且人的脸部已毁，唯见头戴方形八瓣莲花帽，可能为佛教密宗菩萨像；人像身段亦残破过甚，只能辨认腰束宽带而已。

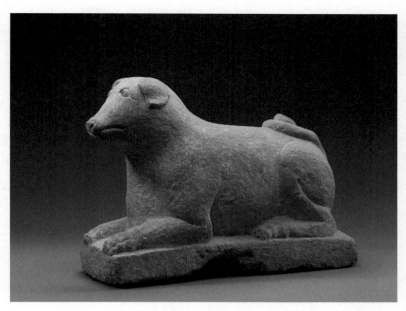

石卧狗　宁夏银川市西郊西夏陵区陪葬墓出土

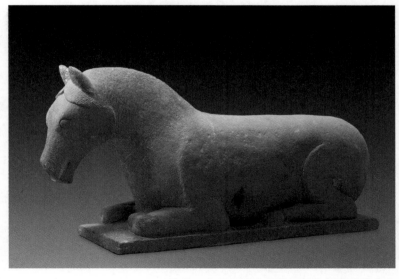

石卧马　宁夏银川市西郊西夏陵区陪葬墓出土

石螭首　宁夏银川市西郊西夏陵区 6 号陵出土

过西夏工匠的艺术再现，石马显得格外膘肥体壮，引人注目。虽然石雕艺人的刀法较粗犷，但却善于以平直刀法来雕刻出马体外轮廓线的变化，简练概括地突出了卧马健壮的外形和蓄势待发的神情，动态处理自然；艺人还在局部处理上采用了细腻的手法，如马鬃细如丝缕，飘柔自然，富有装饰趣味。陵园还出土了几个体积较小的石卧马，有的昂首欲立，桀骜不驯，被配上了辔勒；有的马鬃散披至肩部，双耳前耸，马首微侧，显出烈马志在千里的气势；有的低首憩息，一副恬静驯服的模样。石卧狗也是颇多意趣，或俯首帖耳，温和驯服；或瞪目竖耳，神情警惕。这些石雕，皆与中原唐宋石雕粗犷、朴实、写实、传神的艺风有着密切的联系。

　　在表现神灵动物时，西夏石雕艺人用夸张的手法来突出其怪异之状，又用细腻的刀法来加强其局部的刻画。如石螭首，嘴大如盆，鼻孔朝天，双眼鼓突，满脸凶悍；而螭首须眉之卷曲，唇

石雕力士志文支座（左）、石雕女力士志文支座（右）
宁夏银川市西郊西夏陵区 7 号陵出土

颚之肤纹，双角之骨斑，皆精雕细刻，不厌其烦。

　　与上述石雕艺风有所不同的，是西夏陵区多座帝陵碑亭遗址中出土的十一件人像圆雕石碑座，它们略呈正方形，边长约60厘米，平稳坚固。雕像为男女大力神，宛如汉碑之赑屃座，颇有负重耐强的神通之力。其中一座男性大力神圆雕，面部浑圆，颧骨高突，浓眉上翘，双目圆瞪，鼻孔粗大，獠牙外露；下颚靠在胸前，肩与头齐，肘部后屈，双手支膝，背部平直，做跪地负重状。石雕大力神赤裸身体，仅围胸兜，躯体强健粗壮，虎虎有生气。碑座上角刻有西夏文三行，内有"志文支座"四字，碑背部阴刻汉文六字"砌垒匠高世昌"。另一尊女大力神圆雕，亦以夸张的手法表现了神力的巨大，其形状与男大力神像相同，只是胸前双乳下垂，手腕、足胫戴有环饰，半握的双拳支撑于膝，显得孔武有力。这些碑座反映了西夏石雕艺术浑厚朴实的风格，较有特色。

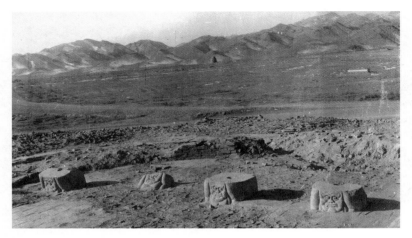

西夏王陵 8 号陵碑座出土时原状

西夏王陵 6 号陵碑座上角刻有西夏文三行，第二行四字汉译"志文支座"
（右图），碑座背部阴刻汉文六字"砌垒匠高世昌"（左图）

西夏陵区的栏柱石雕装饰则与中原风格相类，有龙云花纹栏石、龙云莲花栏柱等。龙云莲花栏柱浮雕以我国传统的"二龙戏珠"为题，凸雕了两条巨龙在云雾中翻腾戏珠的形象，龙脊飞动，龙爪腾舞，活泼生动。柱头上雕有莲花座，座上原雕刻有蹲狮，象征着佛国的庄严与欢快愉悦，现已残，仅存一足。栏柱浮雕构图完美，布局细腻，刀法娴熟，显示了西夏各族能工巧匠高超的技艺与丰富的创作才能，同时也表明无论在技法还是在题材上，西夏石雕与中原传统石雕艺术之间有着不可分割的密切关系。

（三）木雕

内蒙古额济纳旗古庙遗址出土有西夏木雕观音菩萨像，神态怡然，相貌端庄，安详地坐于佛龛内。其法衣衣纹飘逸，如当风吴带，富有动感。观音身左有一宝瓶，身右有一童子，画面背景因之充实而更富生机。此外，甘肃武威西郊林场西夏墓中也有木雕工艺品陪葬物出土，如小木塔、木宝瓶、木椽塔等，雕刻得都很精细。其中木椽塔由塔座、

雕龙栏柱
宁夏银川市西郊
西夏陵区
6号陵出土

甘肃张掖卧佛寺木雕大佛

塔身、塔顶、塔刹组成，呈八角形，各部分都由小木板雕凿榫相结合，攒尖顶式的塔顶与塔身相协调，沉稳庄重。小木塔的塔身下部呈圆柱形，上部收束后又放开，状如宝瓶，塔身上还彩绘明王像，塔顶做层层收束相轮状，顶部为葫芦状塔刹，曲线优美，造型灵巧。这些木雕都带有明显的吐蕃风格，为藏传佛教密宗法物。

西夏木雕不仅有上述的小巧玲珑之作，还有规模宏大的巨制，这就是至今保存较好的甘肃张掖卧佛寺（又名大佛寺、迦叶如来寺、宏仁寺、宝觉寺）大佛。传说该寺为西夏国师思能（本姓嵬名）在此掘地得古涅槃佛像而倡建[1]。永安元年（1098），西

[1]　按：另据《西夏书事》记载，此寺为贞观二年（1102）崇宗乾顺为母后梁氏祈求冥福而建。今从当地文管部门提供资料及国家文物局主编《中国名胜词典》（上海辞书出版社1981年出版）而记。

夏王朝开始大兴土木，耗费巨资修建大佛寺。这尊大卧佛身长34.5米，肩宽7.5米，木胎泥塑，金装彩绘，比例匀称适度，形态自然丰满。大佛飘柔的法衣、如堵的佛身、安详的佛容，展示了释迦牟尼达到佛家化境时的庄严妙相，使观者顿生崇仰之心。同时，也体现了西夏雕塑艺人在创制如此巨像时对把握三维空间基本形所具有的精湛技艺。虽然历代对卧佛进行过多次维修，但原有木胎雕刻较为完美恢宏，因此维修后仍基本保持了原样。卧佛身后的十大弟子塑像、南北两侧的十八罗汉塑像，则为后代重修。

（四）竹 雕

从西夏陵区出土的长方形竹雕《人物假山图》上，我们能领略到西夏竹雕工艺的精巧。艺人在长7.5厘米、宽不足3厘米的竹板上雕刻有形象生动的人物，一坐一立，似为主仆，人物周边还雕刻假山、花卉、树木、围墙等。浮雕与线刻相济，律动的线条、凹凸的块面，加深了画面上庭院的层次，整件作品构图饱满，刀法灵巧，质朴自然，使材料本身的自然美充分显现了出来，而装饰趣味亦更加浓郁，与中原竹雕艺风相近。

竹雕《人物假山图》　　宁夏银川市西郊西夏陵区 6 号陵墓室出土

建 筑

关于西夏的建筑情况文献记载很少，据《隋书》《旧唐书》中《党项传》记载，党项旧俗"居有栋宇，其屋织牦牛尾及羊毛覆之，每年一易"；西夏《番汉合时掌中珠》中，既有木结构建筑的各种术语，也有"毡帐""族帐"等名称，可见党项在游牧时有庐帐居住的习惯。西夏建国之后，其生产方式也从游牧向农牧、农耕发展，定居成为趋势，木结构建筑也就盛行起来，并修建了一些规模较大的建筑物，如城堡、宫室、寺宇、陵寝等。近些年来，我国考古工作者在宁夏、甘肃、内蒙古、陕西等地陆续调查和发掘了一些西夏建筑遗址，结合西夏壁画中所表现的建筑情况，我们可以获得对党项羌建筑艺术的初步认识。

（一）民居与城市建筑

民居　西夏民居有两种，在草原、山林中从事畜牧业的牧民仍住毡帐，农业人口则居住土屋。宋人曾巩在《隆平集》中记载，西夏只许有官爵者在屋上覆瓦[1]。

宋天圣二年（1024），西夏太宗李德明在定州附近建省嵬城，城址位于今宁夏石嘴山市庙台南约1公里处。1964年至1965年，考古工作者曾对遗址进行发掘，测得城垣呈方形，边长约590米，城墙高达4米，夯土筑城，上窄下宽，墙基厚13米，但城中仅出土少量砖瓦，说明当时的居民多为平民百姓，居住土屋，与史籍所记相吻合。

[1] 曾巩：《隆平集》卷二〇载："民居皆土屋，有官爵者，始得覆之以瓦。"

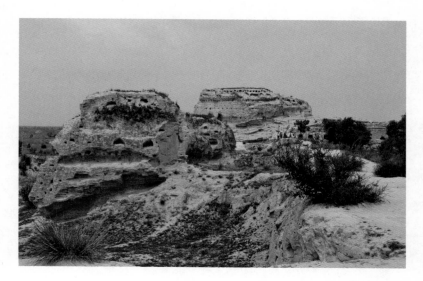

统万城遗址

古夏州统万城 今陕西榆林靖边县城北58公里红柳河北岸之统万城遗址，为西夏皇帝的远祖崛起之地，古称夏州。从拓跋思恭起，至李继捧，九任节度使于此苦心经营。李继捧族弟李继迁抗宋自立后，于北宋淳化元年（990）占领夏州，辽封其为夏国王，夏州成为当时党项羌族的政治活动中心。此城一度为宋军摧毁，北宋至道三年（997）又被党项羌占据。西夏立国后为夏州州治。

该城原为北魏赫连勃勃所建大夏国（407—431）的都城，这位匈奴贵族意欲一统天下，故名"统万城"；人们又因城墙墙土呈白色，俗称"白城子"。据史载，其城墙用蒸土夯筑，故格外坚固，"非劲弩可入"。党项羌据此继续经营，并修建祖先宗庙，以绥抚宗党。城垣布设与中原城垣相同，分内外两城，内居统治者，外居百姓。内城遗址较完整，东西492米，南北527米，城高10米，四角

设有墩楼，最高达30余米。四面城墙皆有"马面"，以利于防御。如今城墙和城内钟楼、鼓楼夯土建筑遗迹犹清晰可辨，敦厚的城墙残垣，亦可让人领略其当年坚固之状。这座党项羌族经营的古城是我国现存最完整的古城遗址之一，它巍然雄踞于大漠之中，远望宛如水泥建筑的楼群，有"沙漠海市蜃楼"之誉。

国都兴庆城 北宋咸平五年（1002），李继迁夺取宋灵州（今宁夏灵武市）后，将其改名为西平府，作为新的都城，并派其弟李继瑗与牙将李知白督工，立宗庙，置官衙。李德明在北宋大中祥符三年（1010）于陕西延州（今陕西延安市）境内的傲子山"大起宫室，绵亘二十余里，颇为壮丽"。随着形势的发展，党项羌在绥州（今陕西绥德县）建"承恩馆"，并在夏州（今陕西靖边县境内）筑"迎晖馆"，以接待宋朝使臣。北宋天禧四年（1020），李德明改怀远镇（位于今宁夏银川市）为新都，派大臣贺承珍修筑宫阙楼台、宗社籍田，号为兴州。

元昊称帝后，升兴州为兴庆府，广建宫城，殿宇鳞次栉比，皇城布局整齐、对称，雄伟壮观，一时成为河西大都。西夏天授礼法延祚九年（1046），元昊还在城内筑避暑宫殿，"逶迤数里，亭榭台池，并极其胜"。毅宗李谅祚又于西夏天祐垂圣元年（1050），动用数万军民在城西兴修承天寺，贮藏佛经，延请回鹘僧人弘法。寺内承天寺塔巍然高耸，秀俏挺拔。权臣也在兴庆府竞相修筑私宅、亭园，以满足奢侈生活的需求。

世事沧桑，如今西夏所建的城垣、宫殿已不复存在，唯有古老的承天寺塔，经历代维修，至今仍巍然昂立于银川城内。

贺兰山麓离宫 西夏天授礼法延祚五年（1042），元昊为太子宁令哥娶没叶利啰氏，但自己却被没叶利啰氏美貌所吸引，将

其纳为己有，封为妃，后又升为新皇后，并废黜皇后耶律氏。太子宁令哥颇有怨言。元昊闻讯后，派数万人在兴庆府治西北约70公里的贺兰山大水沟沟口兴修"离宫数十里"，以避父子之怨。离宫"台阁高十余丈"，元昊"日与诸妃游宴其中"[1]。但夺妻之恨，废母之仇，终于驱使宁令哥刺伤元昊。后来，元昊因伤重不治死于离宫中。

如今，这座西夏时期的宏大建筑群遗址仍绵亘10余里，台基、垣石、踏步等遗迹尚存。中心主体建筑错落有致，依山自下而上筑台成阶梯状，高达50余米，在贺兰山的映衬下，尤为壮观。遗址中曾多次出土西夏时期色泽绚丽的琉璃砖瓦等建筑残件，当年宫殿建筑的富丽堂皇，由此可以想见。

韦州城　位于今宁夏同心县东北85公里的罗山东麓，为西夏静塞监军司所在地，毅宗谅祚奲都六年（1062），改为"祥佑军"。现存古城遗址呈方形，边长约600米，城垣以黄土夯筑，残高达8米，上窄下宽，墙基宽10米，城垣四围筑"马面"四十余座；南城正中辟门，门前有方形瓮城，边长约40米，月门面东而开。古城东南隅筑有一座八角形密檐式砖塔，称"康济禅寺塔"。

黑水城　又称"黑城"，位于今内蒙古自治区额济纳旗达来呼布镇东南约25公里，两条干涸河床汇合的荒漠台地中，早在汉晋时期即为军事、交通重镇，西夏于此设置"黑水镇燕监军司"。遗址平面呈长方形，东西长约450米，南北宽约380米，残垣高达9米。与西夏的许多军事城镇建筑一样，黑水城四面城墙均筑有"马面"，东西两面开设城门，并建有瓮城，以便瞭望与守卫。

[1]　吴广成：《西夏书事》卷一八。

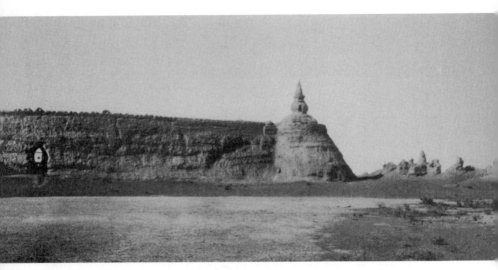

20 世纪初，俄国"探险队"拍摄的黑水城西北角城墙

　　这座西夏西北边防的军事重镇亦是该地区各族人民的政治、经济、文化中心，城内城墙西北角上有藏传佛教佛塔五座，呈覆钵形的塔身带有尼泊尔建筑风格；城内还遗存着官邸、寺庙与民房的颓垣断壁，城外西南角则有伊斯兰教建筑残基[1]。在黑水城遗址出土了大量西夏文献和绘画、雕塑等艺术品，著名的西夏文字典《番汉合时掌中珠》即出土于此。

　　西夏的著名城市建筑遗址尚有黑水城遗址东约20公里的老高苏木城，以及天都山离宫、灵州城等，惜大多残毁不堪，有的几乎无迹可觅。

[1]　按：此伊斯兰教建筑，应为入元以后伊斯兰教大规模西渐时所修，不是西夏时的建筑。

（二）佛教建筑

西夏境内主要信奉佛教，而且石窟、佛塔、佛寺等建筑十分兴盛，如《凉州重修护国寺感应塔碑铭》就写道，"近自畿甸，远及荒要，山林溪谷，村落坊聚，佛宇遗址，只椽片瓦，但仿佛有存者，无不必葺"，"浮屠梵刹，遍满天下"。由于西夏晚期受藏传佛教影响较大，故其佛教建筑有汉风与藏风等不同的类型。

石　窟　西夏注重对前人开凿石窟的保护与利用，并继续兴建、重修。据文物工作者的调查，在内蒙古的鄂托克旗百眼窑石窟，甘肃河西走廊的武威天梯山石窟、张掖马蹄寺石窟、酒泉文殊山石窟、玉门昌马石窟、安西榆林窟、敦煌莫高窟和西千佛洞，以及肃北蒙古族自治县的五个庙石窟，等等，都有一定数量西夏时期开凿或重修妆銮过的佛窟。其中以敦煌莫高窟和安西榆林窟的西夏石窟数量最多、规模最大，保存也最为系统完整。西夏时期在莫高窟新建与重修了七十七个洞窟，营建或重建了窟前木构殿堂四座。在榆林窟创建与重修了十一个洞窟。[1]

由于西夏早期和中期很少开凿新洞窟，而是利用此前北朝、隋、唐、五代、北宋等历代洞窟加以重修、装绘，因此，这部分洞窟的形制是多样而复杂的，几乎囊括了敦煌石窟从早期到晚期的各种窟形。到了晚期，西夏新开洞窟的形制特点为：覆斗顶（或穹庐顶）、平面方形、中央设坛。另外，在莫高窟宕泉河东岸的第4号塔婆形制则是平面方形、穹庐顶、正壁设坛的一种仿

[1]　按：在莫高窟，西夏洞窟主要分布于南起第96窟（俗称"大佛殿"或"九层楼"，即唐之"北大像"），北至第16窟（俗称"三层楼"，著名的藏经洞就在该窟甬道北壁）之间的这一段上下层的窟群中。在榆林窟，西夏洞窟则全部分布于榆林河之东岸崖壁上的窟群中。

"蒙古包"的形式。这些西夏晚期洞窟最突出的一个变化，是基本抛弃了窟内开龛的格局，而将各种偶像安置于中央佛坛上。不难看出，西夏早、中期的窟形大体沿袭唐、宋；而晚期出现的新式窟形，则全为藏传佛教密宗的样式，它是西夏晚期密宗盛行之后的必然结果。这种密宗样式不仅流行于西夏晚期，而且一直影响到元代。

佛　塔　西夏佛塔大致有两类，即初期、中期的汉地佛教楼阁式砖塔，晚期的藏传佛教宝瓶式（覆钵式）佛塔。前者的典型有兴庆府承天寺塔、贺兰山拜寺沟双塔；后者的典型有黑水城郊佛塔、青铜峡一百零八塔。

承天寺塔坐落在西夏都城兴庆府（今宁夏银川市）西南的承天寺内，俗称"西塔"，始建于毅宗谅祚天祐垂圣元年（1050），福圣承道三年（1055）建成。史载："没藏氏好佛，因中国所赐大藏经，役兵民数万，相兴庆府西偏起大寺，贮经其中，赐额'承天'。延回鹘僧登座演经，没藏氏与谅祚时临听焉。"原塔毁于清乾隆四年（1739）地震。现存塔身为嘉庆二十五年（1820）重修，基本保持了原塔形貌，为八角形楼阁式砖塔，共十一层，逐级收分，塔身外形为斜线轮廓收束，呈锥体，连塔尖通高64.5米。塔室方形，宽2.1米，为厚壁空心式木板楼层结构，有木梯可以盘旋登至十一层。

拜寺沟双塔位于今宁夏银川市西北约45公里的贺兰山东麓，亦建于西夏初期。塔分东西坐落，相距百米，外形和高度相近，均为八角形十三层密檐式砖塔，高约45米。塔身作密檐式，除第一层较高外，第二层以上檐与檐之间的高度骤然缩短，使塔身呈弧线收束，外廓曲线柔美舒展。塔顶为上仰莲花刹座，承托十三

璇相轮。但两塔的塔身装饰有所不同。东塔每层檐下均为两个怒目圆睁的砖雕兽头，威严凶猛；西塔每层檐下正中均设一方形浅龛，龛内塑立佛一尊，龛两侧各有一砖雕兽头，口吐串珠，状若悬河，塔棱转角处的上方，又塑坐佛一尊。两塔装饰繁缛华丽，典雅堂皇。西夏的汉风楼阁式砖塔出檐较浅，外观简洁、明快，塔身有的作斜线锥形收束，有的作弧形收束，但大多高挑挺拔、气宇轩昂，与中原佛塔建筑风格相近。

黑水城郊佛塔位于黑水城遗址西北约4公里。佛塔的形制为

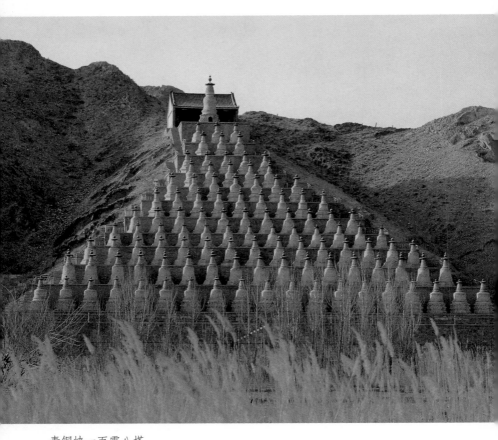

青铜峡一百零八塔

宝瓶坛城式，塔基呈亚字形，系密宗坛城；塔身形似覆钵，其上有圆锥形相轮，共有十三层，俗称"十三天"。佛塔整体状如宝瓶，通体白色，塔刹如伞盖，盖沿可缀铜铃。这种带有尼泊尔情调的佛塔，既稳重，又秀俏，外形轮廓上，圆线、斜线、直线自然结合，变化多端，白色的塔身更是给人以宁静、祥和、崇高之感。这种佛塔建筑形式随着中尼文化的交流而传入西藏，并吸收藏文化，呈现出端庄而神秘的色彩；又随着藏传佛教密宗的发展传入黄河流域等地，而且与当地文化相融，形制变得更为丰富多彩。如位于青铜峡山口黄河西岸的西夏一百零八塔，均为藏传佛教密宗实心砖塔，单层八角形须弥座，塔身外表涂有白灰，原白灰面上画有各色彩绘，塔顶一般为宝珠式。塔的高度，除塔群最上面一座形体较大，高5米外，其余均在2.5米左右。塔体形制含有西夏民族的创造，大致上可分为四类：第一行为覆钵状，第二行至第六行为八角形鼓腹尖锥状，第七行至第八行为宝瓶状，第九行至第十二行为葫芦状。它们依山势从上至下按奇数排列成十二行：第一行为一座，第二、三行各三座，第四、五行各五座，第六行以下分别为七、九、十一、十三、十五、十七、十九座，总计一百零八座，形成总体平面呈三角形的巨大塔群，背山面水，颇为壮观。

佛 寺　西夏著名的佛寺有天授礼法延祚十年（1047）创建的兴庆府高台寺，天祐垂圣元年（1050）创建的兴庆府承天寺，天祐民安五年（1094）重修的凉州护国寺，永安元年（1098）创建的甘州卧佛寺、崇庆寺等。其中卧佛寺为现存较大的古建筑，该寺坐落在甘肃省张掖市西南，大殿为木结构建筑，气势宏大，双层，重檐歇山顶，面宽九间，进深七间，飞檐秀出，雕梁画栋，具有中原传

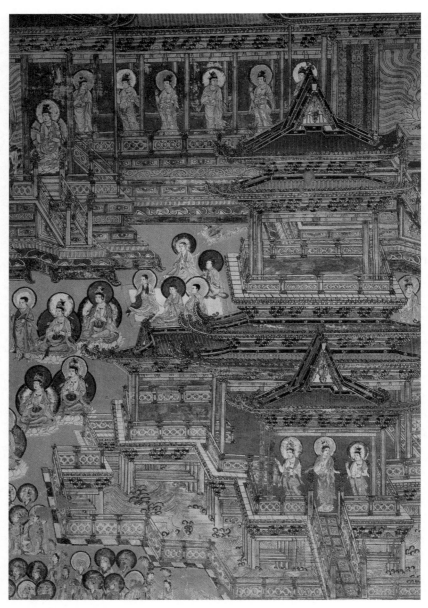

《观无量寿经变图》局部"亭台楼阁"　榆林窟第 3 窟

<p align="right">《普贤经变图》局部　榆林窟第 3 窟</p>

统楼阁式建筑风格。寺殿中央为大卧佛，卧佛两侧的菩萨、罗汉造像形态各异，生动活泼；寺中绘有绚丽的壁画，有天女、"西游记"等题材，也有道教神仙故事题材，满壁生辉。

　　在安西榆林窟《普贤经变图》《观无量寿经变图》等西夏壁画中，亦有西夏寺宇建筑的描绘，多为楼阁式木结构建筑，屋顶或为四阿式（庑殿式），或为歇山式、攒尖顶式，殿宇雕梁画栋，飞檐外挑，上饰鸱尾，寺中庭院宽敞，石栏杆曲折围绕。凡此种种，皆属中原传统建筑风格，间有穹庐式草屋，木栅栏围护，当为佛家居士屋舍。

　　从上述西夏遗存的佛寺建筑，以及西夏壁画中对寺院建筑的描绘中，我们不难看出中原文化与西夏文化之间的血肉联系。

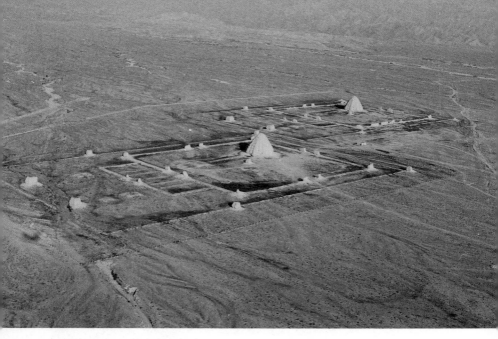

西夏陵区 1、2 号陵遗址鸟瞰

（三）陵墓建筑

银川西夏陵区概述　"贺兰山下古冢稠"，最能反映西夏
建筑民族特色的大型建筑物当数银川以西、贺兰山下的西夏陵区
了。其为西夏皇帝和陪葬大臣们的墓葬地，现存帝陵九座，陪葬
墓二百五十余座，陵邑遗址一处，还有专为陵区烧制建筑材料的
砖瓦窑址和石灰窑址数十座。它们分布在南北长10公里，东西宽
5公里，总面积约50平方公里的范围内，构成了一个完整的陵区
建筑群体。这里距国都兴庆府约40公里，坡高地阔，居高临下，
可俯视整个银川平原，极目远眺又可以看到波涛汹涌的黄河，正
是当时地理家所谓的"上吉之地"。

　　元昊建立西夏后不久，于天授礼法延祚元年（1038）开始大兴
土木，征调民夫数万集于贺兰山下，为其修建陵墓。而后，西夏诸

帝除末主睨为元人虏杀外，余者均葬于贺兰山下，其墓号：太祖李继迁（赵保吉）裕陵、太宗李德明嘉陵、景宗元昊（嵬霄）泰陵、毅宗谅祚安陵、惠宗秉常献陵、崇宗乾顺显陵、仁宗仁孝寿陵、桓宗纯祐庄陵、襄宗安全康陵、神宗遵顼（失号）、献宗德旺（失号）。陪葬墓是西夏皇亲贵臣的墓葬，分布于各帝陵的周围。每座帝陵的陪葬墓多寡不等，多者数十余座，少者两三座。陪葬墓的规模、形制与帝陵有着显著的差别，封建等级严格。

在陵区的北部，则有陵邑遗址一处，为长方形庭院式殿宇建筑，面积10万余平方米，当为护陵者及僧侣等人的居处和祭祀活动场所。

建筑豪华的西夏陵园虽在总体上与中原地区的唐、宋皇陵有许多共同之处，但范围比唐、宋皇陵要小，而且帝、后大致同穴，无附葬后陵及下宫等建筑；陪葬墓多不在兆域之内，也没有明显的排列规律；陵邑位于陵区的北部，占地面积也较小。

具体而言，西夏帝陵基本上坐北向南。从南至北由鹊台、碑亭、月城、内城以及角台等部分组成，而以鹊台和角台作为兆域范围的标界。每座陵园占地面积10余万平方米。

西夏陵区的地面建筑布局与唐、宋陵园大体相同，但也有其显著的特点。西夏帝陵不像中原帝陵从鹊台至神门之间有漫长的御道，而是将石像生群安置在月城内御道的两旁，从而缩短了陵园前后间的距离，使整座陵园的平面布局显得比唐、宋陵园更加紧凑。这种布局使西夏陵园增加了唐陵、宋陵中没有的月城建筑。

西夏帝陵墓室（即地宫）的形制与唐、宋皇陵基本相同，由甬道、中室及左右耳室组成。但其墓室不做砖室，而是在墓室四壁立护墙板，形同土屋，这与党项羌族好住土屋的传统生活习俗有关。

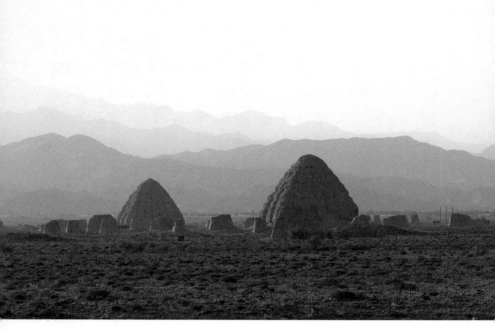

贺兰山下，西夏陵区 1、2 号陵遗址

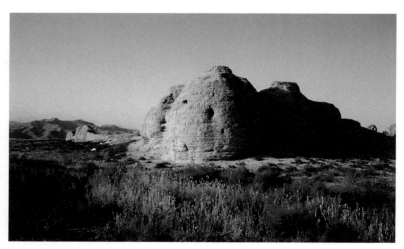

西夏陵区 3 号陵角阙遗址

西夏陵园地面建筑无疑受到中原地区汉族建筑的巨大影响，但其陵台、碑亭、角台等个体建筑却更富有自身的民族特色。

陵台 为陵园中的主体建筑之一。在中国古代陵园建筑中，陵台一般为土冢，起封土作用，即墓室上或堆土如山，或依山而掘，或夯一方形（有时为圆形）土台，再用砖或石灰砌面加以包裹。但西夏皇陵的陵台建筑却别具一格。

首先，其陵台的位置设在墓室垂直线后部约10余米处，因而实际上根本不具备封土冢的作用。这种情况是中原的唐、宋陵园中所没有的。

其次，西夏陵台以夯土筑成平面呈正八边形的高台，从下至上分作七层，逐级内收，每层收分处为出檐木结构，并挂有琉璃制作的瓦当、滴水、鸱吻、屋脊兽等精美的建筑构件，夯土台外部则砌砖包裹。陵园未破坏前，其陵台无疑是一座密檐式的七层实心高塔建筑，如8号陵台，就高达16.5米。陵台建以塔形，这在中国陵园建筑中是极为特殊的。

塔是佛教的建筑物，其本义就是坟，是埋葬佛骨的坟墓。西夏陵园修造塔形陵台，反映了西夏统治者崇奉佛教的思想。

碑 亭 为西夏陵墓建筑中重要的组成部分，是后人为自己先世歌功颂德、树碑立传的地方。其建筑结构和布局具有四个特点。

一是西夏陵区每座帝陵一般有两座或三座碑亭，它们的位置不同于唐陵和宋陵，设在了鹊台之后，月城（包括石像生群）之前。此外，多数帝陵为三座碑亭，即西边一座，东边两座。这样的布局从局部来看是极不协调的，然而综观陵园的全局就不难发现，由于西夏陵园的陵台和墓道位置都避开了子午线，而偏于南北中轴线以西，所以东、西碑亭数目的不等，反倒使整个陵园的布局避免

了"西轻东重"的缺陷，在局部的不协调中求得整体的协调。

二是各帝陵中的碑亭建筑面积互不相同。有两座碑亭的帝陵，一般来讲都是东碑亭大于西碑亭，而有三座碑亭的帝陵，则在东边的两座碑亭中，位南的一座碑亭建筑面积最小。碑亭建筑面积的大小可能是随立碑人的身份、地位不同而异，但就建筑本身而言，显然是打破了中国传统的对称格局，颇有党项羌的不羁之风。

三是同一陵园中的各碑亭建筑形式丰富多彩，如8号陵园的东、西两座碑亭，它们的台基虽均呈正方形，但东碑亭的台基高于西碑亭。西碑亭可能是一座穿堂式的殿宇建筑，而东碑亭可能是一座穹隆顶的圆形建筑。

四是碑亭内所树的墓碑都是以西夏文和汉文两种文字刻成，表明西夏与中原传统文化的密不可分。它们同西夏陵园具有民族特色的碑亭建筑相配，更增添了浓厚的民族色彩。

角台　为西夏陵园中独特的建筑。每一陵园均有四座角台，其位置建在陵园兆域的外围。后部的两座角台位于陵园的尽北端，前部的两座角台其南端多不超过碑亭所在的位置。早期陵园的角台与外神墙比较接近；中、晚期陵园由于外神墙逐渐内收，角台则成了兆域东、西、北三面的唯一标界。角台上原有楼阙，但周围没有登高的阶梯，它同鹊台上的楼阙一样，似乎仅起装饰作用，并不实用。而在唐、宋陵园中，只有建筑在神墙四周转角处之上的角阙，而没有类似西夏陵园中自成一体的角台建筑。西夏陵园中以角台为兆域的标界，是中国陵园建筑中所罕见的。

综上所述，西夏的陵园建筑吸收了我国秦汉以来，特别是唐、宋时期陵园建筑之所长，同时又受到了佛教建筑的巨大影响，使中原传统文化、佛教文化和党项羌族文化三者相融合，从

而构成了我国陵园建筑中别具一格的建筑形式。诚如吴峰云先生所说："透过西夏的陵园建筑，也可以使我们看到西夏建筑之一斑。它不仅为我们研究西夏时期的建筑工艺提供了重要的资料，同时也为中国古代建筑史增添了别开生面的重要一页。"

工艺美术

（一）服 饰

隋、唐之际，过着游牧生活的党项羌族以羊毛、动物皮做衣服，"男女并衣裘褐，仍披大毡"[1]。迁入西北后，党项羌仍保持着穿毛皮制品的传统。如在西夏黑水城遗址出土的十五件天庆年间典当残契中，记载的服装几乎都是皮毛衣物，有袄子裘、新皮裘、次皮裘、旧皮裘、毛毡、白帐毡、苦皮等。武威小西沟岘山洞中，与西夏文献同时被发现的还有牛皮靴。《番汉合时掌中珠》中列西夏日用皮毛，有帐毡、枕毡、褐衫、靴、皮裘、毡帽、马毡、毯等。《文海》中也有类似的记载。

从整个西夏社会生活看，党项羌族在服饰上逐渐接受中原影响，发生了很大变化，这首先突出地表现在统治阶层中。李德明曾对他的儿子元昊说："吾族三十年衣锦绮，此宋恩也，不可负。"可见当时的皇族依靠宋朝，已经穿着轻软华丽的锦绮服装了。可元昊却说："衣皮毛，事畜牧，蕃性所便，英雄之生，当王霸耳，何锦绮为？"元昊认为"衣皮毛"是党项羌族的传统，不应该改变。元昊年少时，好穿长袖绯衣，戴黑冠。他袭位以

[1] 欧阳修：《新唐书》卷二二一《党项传》。

后，为了突出民族特点，有别于中原服式，"始衣白窄衫，毡冠红里，冠顶后垂红结绶"。

元昊还规定了文武官员的服式："文资则幞头、靴、笏、紫衣、绯衣；武职则冠金帖起云镂冠、银帖间金镂冠、黑漆冠，衣紫旋襕，金涂银束带，垂蹀躞，佩解结锥、短刀、弓矢韣，马乘鲵皮鞍，垂红缨，打跨钹拂。便服则紫皂地绣盘毬子花旋襕，束带。民庶青绿，以别贵贱。"[1] 可以看出，西夏文职官员的装束多因袭唐宋，而武职的服装却颇多民族特色，这或许与初期文官汉族人居多，武职中又以党项人为主的情况有关。宋朝文献记西夏出使宋朝的使节服装也正是有戴金冠、衣着瘦窄的特点，与敦煌壁画所绘供养人相同，这些都是元昊称帝向宋朝所上表章中说的"制小蕃文字，改大汉衣冠"的结果。西夏"蕃礼"和"汉礼"的变化，也影响着人们的服饰，比如毅宗谅祚时，"去蕃礼，从汉仪"，宋朝就下诏允许西夏用汉族衣冠。

西夏壁画给我们留下了西夏人服饰的形象资料，榆林窟第29窟绘有西夏武官供养人像。由西夏文榜题可知，他们为当地军事首领，前两身供养人像均头戴金帖起云镂冠，身着红色圆领窄袖襕袍，黑色宽边护髀（亦称抱肚、捍腰）扎于腰间；腰间复以金束带系扎，系结后带头长垂于下。第三身像，冠服与前两身略有不同，头戴黑漆冠，身着红色圆领窄袖长袍，袍身下部未加襕，腰束革带，其官位应在前二者之下。三人均脚穿黑靴，冠后皆垂有两条飘带。武官身后的随从则多穿着短窄衫裤，或着靴，或穿麻鞋。

[1]　《宋史》卷四八五《夏国传·上》。

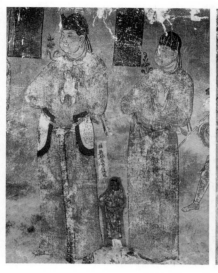

西夏武官供养人像
（榆林窟第 29 窟壁画局部）

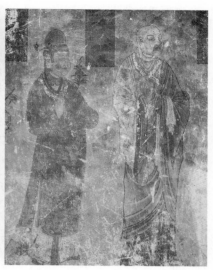

西夏比丘尼及贵族妇女供养人像
（榆林窟第 29 窟壁画局部）

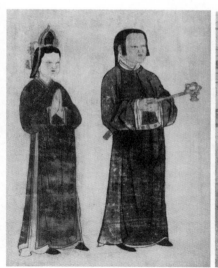

西夏男女供养人像
（黑水城遗址出土绢本彩绘画局部）

西夏贵族妇女供养人像
（黑水城遗址出土绢本彩绘画局部）

西夏贵族妇女头戴花钗金镂冠,身穿交领窄袖花长袍,内着百褶裙,足穿尖钩履,这在安西榆林窟第29窟壁画及黑水城遗址出土的绢本彩绘中得到反映。西夏王妃的服饰更为华丽,头戴宝冠,身穿大翻领拖地长袍,戴金银佩饰。

西夏石窟中保留下来的西夏塑像不多。莫高窟第491窟身着襦衣、脚穿尖头鞋的供养天女塑像,显示出西夏贵族妇女的装束。黑水城附近古庙中出土的西夏彩塑像中,有一女塑像身披通肩大衣,袖口宽博,上身穿华丽的内衣,下着长裙,裙外垂带。男供养像亦外披大衣,下着长裙,中年人内着交领衫,老年人有披巾下垂结联于腹上。这里的泥塑人像服装与洞窟壁画的供养人像有很大差别,应为西夏的汉族居民服饰。这说明,西夏因民族的多元,造成了服饰的多元,而且因阶层、行业、年龄、性别、气候等的差异,即使一个民族内也有不同的服饰。《番汉合时掌中珠》所记除毛、皮制品的服装外,还有袄子、袜肚、汗衫、布衫、衬衣、裙裤、腰绳、背心、领襟、鞋、袜、冠冕、凉笠、暖帽、耳环、绵帽、耳坠、腕钏、冠子、钗锦等服饰品。西夏文《杂字》中列有"男服""女服"类。"男服"项下有二十六种, "女服"项下有十九种。可见党项民族和其他文化比较发达的民族一样,服饰是丰富多彩的。[1]

[1] 按:《番汉合时掌中珠》中有"白叠"之词,其实为棉布。唐、宋时期,中原尚不种植棉花,而西夏辞典中已经把棉列入了纺织日用品中,说明西夏人在自己的穿着中已使用棉布。《番汉合时掌中珠》所列"袄子""汗衫""布衫""衬衣"或许是棉制品。西夏地区可能是西域的棉花传往中原的过渡地带。

（二）纺织与刺绣工艺

毛织品是党项民族传统的产品。早期党项人的居室是支木为架，上盖毛布、毡片。西夏建国后牧区仍以毡帐为室。西夏部队所用的军帐，名为"幕梁"，士兵三人共一幕梁，织毛为幕。西夏的毛织品不仅数量甚多，而且随着社会的发展和技术的进步，质量和品种都不断提高，所产毛织品有白毡、毹毯、毛褐、毡毯等。其中白毡是用骆驼毛织成的毛毡，较为著名。成吉思汗攻进西夏时，西夏武力不能抗衡，不得不以大量毛织品供奉给蒙古人，以求罢兵。

西夏的丝绸纺织也具有一定的水平。西夏一方面通过宋朝每年的"岁赐"和贸易获得大量绢、绸，另一方面也逐步发展起

自己的织绢业。西夏政府设立"织绢院",专管织绢业。为了学习中原的丝绢纺织技术,西夏曾多次要求宋朝派遣熟悉丝绸纺织的匠人前来传授技艺。因此,西夏的纺织品具有与中原近似的水平是不难理解的。西夏陵园、老高苏木遗址等地出土有罗、绫、锦等丝织品,其中的素罗和纹罗轻柔纤细,异向绫花纹若隐若现,是我国当时织物中少见的品种。特别是茂花闪色锦,丰满厚实,波形蜿蜒,经丝浮线蓬松美观,富有立体感,织物正反两面均以经线显花,增加了织物厚实、粗犷的效果,且色彩鲜艳,层次鲜明,锦上浮光闪闪,工艺十分精致。此外还有工字绫,以空心线条组成工字形图案,字形套叠合榫,粗细均匀,富有民族风格。有些出土绢、绸残片表面还有敷彩或印金粉的痕迹,色彩绚丽。乾祐七年(1176),夏仁宗还下令工匠造"百头帐"贡献于金。西夏的丝织品种类很多,《番汉合时掌中珠》中就记载有绫、罗、绣锦、绢、丝、纱、紧丝、煮丝、彩帛等有关的成品或半成品。西夏文《杂字》在"绢"类下列有"细线""薄绢""绫罗"等十四项。

西夏民间也有纺织业。武威小西沟岘发现的石纺轮和木刮布刀就是当时民间使用的纺线、织布工具。

毛织品和丝织品构成了西夏纺织品的两大部类,它们相互补充,相互为用,成为西夏居民衣着,甚至居室的主要构成部分。

与纺织品一样,受中原文化的影响,西夏的刺绣工艺也很繁荣,从黑水城遗址附近的老高苏木遗址出土的花卉绣巾上可略见一斑。这件刺绣工艺品花式疏密适体,虚实相当,绣法工细,色泽和谐;绣面主要为盛开之花,象征吉祥、幸福,四边绣以卷云纹,也含有吉祥之意,为民间喜闻乐见。绣巾的针法多变,以

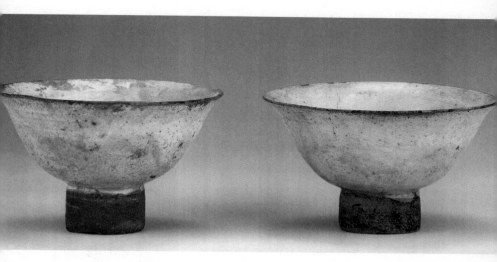

白瓷高足碗
宁夏灵武崇兴乡出土　宁夏博物馆藏

铺针、齐针为主，亦有斜缠针法，使绣面显得淳厚丰满，质感较强，达到了形象真实的艺术效果。

（三）陶瓷工艺

陶瓷制造是西夏重要和发达的手工业之一，考古工作者在宁夏、甘肃、内蒙古、陕西等地皆发现有西夏陶瓷器，分布范围甚广。总体上看，西夏陶瓷器的造型受中原影响较大，许多陶器的器形与中原陶器十分相类。但西夏陶器也有自己的特点，如高足器、扁瓷壶等。

人们在今宁夏灵武市发现有西夏窖藏瓷器，其中，完整无损的就有一百十四件。器物多呈白色，如白瓷碗、白瓷盘、白瓷碟，多是通体白釉，内壁光滑，外壁较粗糙，胎细壁薄，有的还

在内壁四面和底心绘黑色圆点纹饰，造型与中原地区出土的瓷器相类。但是其中的高足器，如高足碗、高足盘等，造型轻盈，很有特色，在西夏瓷器中具有代表性。它们大都内外壁施白釉，釉面光润，胎薄高足，圈足露胎，有的外壁绘鸟枝图案。灵武磁窑堡还出土有母子瓷俑，发冠部位施褐色釉，其余皆施浅绿色釉。这尊瓷塑像生动再现了西夏百姓的日常生活场景，颇富情趣。

甘肃省武威市南营乡也出土了西夏窖藏的瓷器三十余件，其中高足白瓷碗、白瓷盘、白瓷碟也具有灵武所出瓷器的特点。黑釉双耳罐和黑釉瓷碗则为其他处所少见。其中，黑釉双耳罐外轮廓线柔和而有力度，造型轻巧、美观，殊为难得。施黄色釉和施豆绿色釉的两个双耳扁瓷壶，尽管釉色有别，但均为小口、短颈、扁腹、双耳附于肩上，造型极为相似，具有地方与民族特色。

宁夏石嘴山市的西夏省嵬城遗址出土的西夏瓷器，釉色都比较深，多呈褐色。有一件玉壶春瓶，高26厘米，喇叭

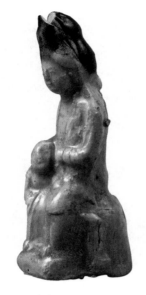

母子瓷俑
宁夏灵武磁窑堡出土
私人收藏

瓷人头像（瓷塑人像残件）
宁夏石嘴山省嵬城遗址出土
宁夏博物馆藏

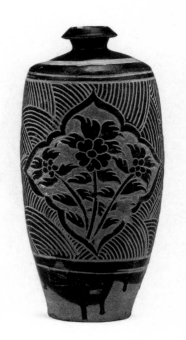

褐釉剔刻海棠花瓷经瓶
内蒙古伊金霍洛旗西夏遗址出土
内蒙古博物馆藏

形口，口径8.8厘米，细长颈，圆腹，胎壁较薄，外表和内口沿施绿色釉，造型稳重古朴，极为美观。另一件双耳罐，直口，带状耳附于双肩，有的台唇、鼓腹，有的平唇、曲腹，都显露出古朴无华的风貌。同时出土的褐釉瓷碟、棕釉瓷碗、青瓷碟、瓷砚也都具有美观、实用的特色。还有一精致的小瓷人头像，颈下部残缺，头发施褐色釉，其余部分都施白釉。人物面部圆润光滑，略带笑容，憨态可掬，顶部髡发，具有西夏党项人的特征。

内蒙古自治区伊金霍洛旗西夏遗址出土的剔花瓷瓶，台唇、直口、折肩、圆腹、平底，胎呈淡黄色，施黑色或褐色釉，色彩对比强烈，突出了纹饰的立体感。其腹部剔刻海棠花纹饰，花纹外侧刻有弧线纹，造型端庄大方，剔刻精细流畅，是西夏瓷器中烧制较为精美的艺术品。该地出土的褐釉剔花罐，腹部主体剔刻

褐釉剔刻花瓷扁壶　　　　　褐釉剔刻花四系瓷扁壶
宁夏海原县征集　　　　　　宁夏海原县征集
中国国家博物馆藏　　　　　宁夏海原县文管所藏

着两组牡丹花，象征吉祥如意；两边圈以弧线纹，中间缀有云水纹，上下各刻弦纹两道，充满了动感，生趣盎然。小瓷盖罐也有剔花，盖顶如西夏穹庐顶式建筑，富有民俗趣味。

宁夏银川出土的瓷鼎，有三组牡丹花纹饰于鼎腹，瓷鼎鼎口作平沿，直颈鼓腹，造型大方稳重。

西夏人善饮，瓷壶成为日常必备之物。艺人们巧思奇构，制作出了许多精美的扁壶，使之既很实用，又具有较高的欣赏价值。从宁夏海原县征集到的二系瓷扁壶、四系瓷扁壶来看，不仅壶体扁圆、轻巧，造型可爱，而且艺人采用剔釉露胎的技法，在壶身上剔刻牡丹等吉祥花纹，黑白对比鲜明，图案立体感较强，婆娑枝叶、吐蕊之花，皆富有装饰趣味，增添了扁瓷壶的灵巧与美观。

值得注意的是，在西夏文字中属于器皿类的字，如表示碗、匙、罐、盆、桶、盘、盏等的西夏文字，构成皆有"木"字的成

分，可以推知，这些器皿，原为木器。党项羌原是游牧民族，早先的生活器皿多使用木器。后来一部分人由游牧转向农业定居，接受中原文化，才逐渐使用、制造陶瓷器皿，并且在短时期内获得了如此惊人的进步，足见党项羌民族的聪明才智，也说明了华夏各民族之间文化艺术交流的密切。

从西夏陵区出土的建筑装饰物上，我们还会对西夏的陶器制造工艺有更进一步的认识。如8号陵地表发现的陶质琉璃鸱吻，通高152厘米，底阔58厘米，宽32厘米，表层施绿色釉，釉面光润，造型为龙头鱼尾形，龙头张口露牙，尾端前曲分成双叉，头部有鳍，双目圆睁，身有鳞纹，形象夸张，威猛生动。

琉璃鸱吻
宁夏银川西夏陵区出土
中国国家博物馆藏

长尾琉璃四足兽饰件　宁夏银川西夏陵区出土
宁夏西夏博物馆藏

琉璃花纹方砖
宁夏银川西夏陵区出土
宁夏博物馆藏

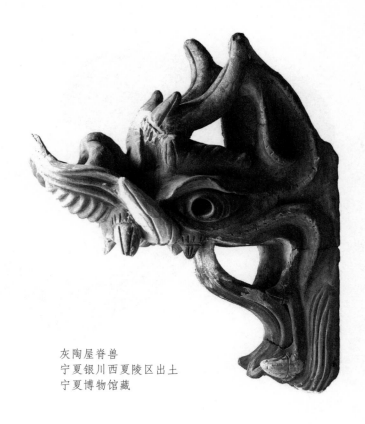

灰陶屋脊兽
宁夏银川西夏陵区出土
宁夏博物馆藏

　　该地还出土同样釉色的琉璃屋脊兽，兽形张口露牙，长舌卷曲，上唇翘起，下唇前伸，双角斜立，造型奇特。这种体形高大、色彩光亮的建筑构件，装饰在金碧辉煌的大殿或门楼的正脊两端，给整个建筑物增添了威严肃穆、富丽堂皇的色彩。史料记载，夏仁宗天盛七年（1155）五月，雷电震坏宫殿鸱尾，可见西夏宫殿也装饰有鸱尾。此外，出土的建筑装饰物中还有灰陶鸱吻和灰陶屋脊兽，未上釉彩，形象亦很夸张、生动。

　　西夏陵区还出土有精致的琉璃筒瓦和琉璃滴水，其工艺水平不亚于中原。筒瓦为陶质，前有圆形瓦当，直径13.5厘米，饰以龙

兽面纹琉璃瓦当
宁夏银川西夏陵区出土
宁夏博物馆藏

琉璃莲花纹滴水
宁夏银川西夏陵区出土
宁夏博物馆藏

头吐云纹，瓦身长34厘米。滴水也为陶质，面呈三角形，宽21.7厘米，高8厘米，中间饰莲花漫枝卷叶纹。两者所施绿色彩釉，色泽均匀，晶莹光亮。西夏陵园乃至皇宫的豪华和铺张，由此可以想见。还有一种薄白瓷板瓦亦十分引人注目，为5号陵地表所发现的遗物。瓦系瓷质，呈长方形，长16.3厘米，宽12.1厘米，表层施白色釉，釉面光润，厚薄均匀，上有冰裂纹，自然美观，很有装饰性。

（四）金属工艺

西夏有较高的金属锻造、铸造水平，政府设有"铁工院""文思院"，专掌金属制造等。据史料记载，宋使臣出使西夏会见元昊时，曾听见厅东侧有千百人锻造、铸冶之声，可见其

规模之大。西夏所产的兵器，如"夏国剑"、鎏金铠甲等，均驰名遐迩。尤其是"夏国剑"，被称为"天下第一"，十分名贵，宋朝文学家苏轼曾给予很高评价，甚至北宋王朝最高统治者宋钦宗也随身佩带夏国剑。

西夏高超的锻造技术，与它拥有先进的鼓风设备有关，榆林窟西夏壁画《千手千眼观音变·锻铁》中所绘的锻铁炉，有鼓风用的竖式双木扇风箱，坚固耐用，鼓风量大，能提高炉火温度，是当时颇为先进的鼓风设备，为打制、铸造兵器、金属工艺品提供了技术保证。

内蒙古巴彦淖尔市临河区西夏城址曾出土了一批金器。其中有一件莲花盏托，通高5厘米，最大直径12.8厘米，喇叭口圈足，中间为宽唇狭边平底浅盘，盘中部为十瓣式空心莲花托，边沿、盘底及花托外沿均刻有西番莲花纹，制作精巧，造型亦很优美。还有金佛一尊，残高7.6厘米，为释迦牟尼跌坐像，宽袍裂裟，外披通肩大氅，腰系罗带垂至座下，衣纹飘逸，体态自然。另有同期出土的金碗两件，一件敞口花式碗，碗沿的内外侧、碗心和圈足上都刻有精细的花纹；另一件为敞口浅腹式，碗心刻凤凰团喜，并在碗腹枝生出芍药、牡丹和西番莲花卉图案，碗口为连枝牡丹，刻工十分精细。此外，还有双鱼柱形作柄的金指剔，小巧精细，殊为可爱；以及雕刻有人物及花朵的耳饰等。文献记载，西夏曾向宋朝献金带、金酒器等，这些记述和出土文物相印证，更可知西夏金器制造工艺具有较高的水平。

宁夏灵武出土的银钵、银碗也较为精致，其中一残碗内底有细线刻卧牛图案，颇具特色。该地还出土银盒，底和盖用活轴相连，可任意启合，玲珑可爱。

金佛像（残件）
内蒙古巴彦淖尔市临河区西夏城址出土
内蒙古博物馆藏

高透雕人物形金耳坠
内蒙古巴彦淖尔市临河区
西夏城址出土
内蒙古博物馆藏

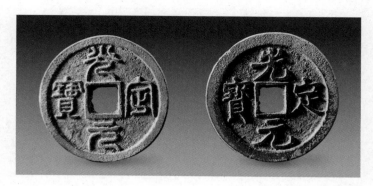

西夏光定元宝铜质钱
西夏神宗光定年间（1211—1223）铸造

"敕燃马牌"铜符　中国国家博物馆藏

　　西夏铸有大批铜牌、官印和铜钱，更表明了西夏铸造业的
发达。中国国家博物馆和西安市文物管理处收藏有西夏铜符
牌各一副，系青铜质，圆形，牌身直径分别为14.7厘米和15厘
米，皆由上下两块套合组成。上块正面刻双线卷草纹，上端刻
西夏文"敕"字；下块正面刻双线西夏文楷书"敕燃马牌"四
字（意为"敕令驿马昼夜急驰"），铸工细腻，很有装饰性。
其为西夏王朝传递文书、命令时使者的身份凭证。

鎏金铜牛　宁夏银川西夏陵区出土　宁夏博物馆藏

除一些小巧玲珑的金属工艺品之外，西夏的艺人还能制造大型金属工艺品，其中最吸引人的是西夏陵区陪葬墓出土的鎏金大铜牛。这尊铜卧牛体形硕大，长120厘米，重188公斤，以模制浇铸而成。铜卧牛空腹，外表鎏金，通体比例匀称，造型生动，为写实之作，尤其是双目鼓突的牛头，神态自然，仿佛随时准备站立起来为主人耕耘。这件形象逼真的工艺品，生动地反映了西夏艺匠具有凝固瞬间形象的空间艺术技巧和高超的金属铸造工艺水平。[1]

党项羌族宛如昨夜星辰，已消失在历史的长河中，然而党项羌所创造的美术品，必将永远在中华民族灿烂的艺术宝库中闪耀着夺目的光芒。

[1]　参史金波：《西夏文化》（中国少数民族文库），吉林教育出版社1986年出版。

元代美术家赵孟頫传论

宋元变革影响下的元代绘画

1279年（元至元十六年，南宋祥兴二年），蒙古铁骑终于如汹涌的钱江潮水闯进了南宋都城临安（今浙江杭州），中国历史上出现了以元代宋的鼎革之变，数百年的分裂局面结束了，统一的多民族国家建立了。但是元初的统治者"只识弯弓射大雕"，挟其军事上的威力，在广袤的版图内厉行野蛮的专制统治，竟然将中国人分为蒙古、色目、北人、南人四个不平等的阶层；遴选蒙古人、色目人充当达鲁花赤，控制各地的权力机构；而且还废除科举制度，杜绝了知识分子"学而优则仕"的途径。素来文化、经济较为发达的江南，读书人的地位一落千丈，以致出现"十儒九丐"的局面。即使有些人谋得一官半职，也只是为了点缀太平，并无实权可言，还必须忍受蒙古人和色目人的嚣张气焰。

因此，许多江南文人将自己的才能宣泄于诗文书画之中，寄托心思，互相投赠，揄扬声誉，交流情感，这使北宋苏轼倡导的文人画得到弘扬，写意画成为风尚，并渐渐取写实的宫廷画、民

间画工画而代之，成为元初画坛的主力军。

这些手无缚鸡之力的江南文人，虽然无回天之力，勉强在强悍的蒙古统治者治下忍辱偷生，但在艺术上，他们却自立崖岸，俨然以传统文化的继承者和发扬者自任。

当时的画坛流行着两股潮流：辽金以来的北方艺术及其继承者元代宫廷、官府的工丽写实艺风，随着蒙古铁骑的扩张而南下；南宋宫廷院体末流过于精丽巧密的画风仍在南方泛滥。二者皆以突出的装饰特点趋于合流。

对于这种画坛新趋势，江南文人十分反感。他们在思想感情上很难接受与辽、金、蒙古的统治密切相连的北方文化与绘画；与此同时，在内省亡宋教训时，他们往往把南宋末年的院体画和宋廷腐朽没落、玩敌致亡相联系，譬之为"残山剩水"的亡宋之兆，予以摈斥。

恰在此时，国家的统一、分裂的结束，使"靖康之变"后沦没于金朝的唐、北宋绘画有条件辗转流传到江南，也使许多南人有机会来到北方见到相违已久的唐、北宋之绘画；加上南宋皇室的一些书画珍藏亦因宋亡而流散民间，昔年王公贵胄堂内之物，如今流入寻常巷陌，使较多的文人能接触到它。这些古画所体现的优秀传统大大开拓了江南文人的艺术视野，启发他们找到了既能抵制元朝统治所带来的北方文化，又能摆脱衰颓的南宋院体遗风的良策。为了不使传统文化因宋元之变而断绝，他们以"师古人"为口号，存心与时流立异对抗，从而创造出一种既与北方宫廷画风迥异，又摆脱南宋院体末流影响，重在抒写情怀，而且在技法上强调以书法入画的新画风，形成了元代绘画中最具特色、前无古人的文人画流派。江南文士钱选、任仁发、赵孟頫等，就是在此种情况下另辟蹊

清　禹之鼎　《摹赵孟頫自画像》

径，转向师法唐人和北宋传统的。

其中，赵孟頫恃其学养功力，不仅正式提出"师古"的主张，并且还把它和"不求形似"的士大夫画美学理论相结合，融以"师法自然"的过硬技巧，奠定了元代文人画的理论基础。同时，在人物、鞍马、山水、花鸟、竹石等各种画类中全面实践他的文人画主张，成为转型变革时代开元初画坛风气最有影响的一代宗师。

仕隐两兼的一生

赵孟頫（1254—1322），字子昂，号松雪、水精宫道人等，南宋理宗宝祐二年（1254）生于风光如画的浙江吴兴（今属浙江湖州），系宋太祖赵匡胤十一世孙，元时官至翰林学士承旨，封魏国公，谥文敏。故而人们每以其籍贯、官职、谥号等称之为赵吴兴、王孙、鸥波、荣禄、集贤、翰林、承旨、魏公、文敏等。

他的一生历宋元之变，仕隐两兼，大致可分为以下六个阶段。

（一）青少年时期（一岁至三十三岁）

赵孟頫青少年时期是在坎坷忧患中度过的。他虽为贵胄，但

生不逢时，南宋王朝其时已如大厦将倾，朝不保夕。他的父亲赵与訔官至户部侍郎兼知临安府浙西安抚使，善诗文，富收藏，给赵孟頫以很好的文化熏陶。但赵孟頫十一岁时父亲便去世了，家境每况愈下，度日维艰。他在兄弟中排行第七，又系偏房丘氏所出，在封建大家庭中地位较低。虽然刚成年时赵孟頫以父荫补任真州（今属江苏仪征）司户参军，可是这顶微不足道的乌纱帽没戴多久，便随着南宋的灭亡而荡然无存。二十三岁正值壮志凌云之际，赵孟頫却闲居里中，无所事事。

所幸赵孟頫的母亲较有眼光，她声泪俱下地对赵孟頫说："你是庶出，父亲死后又遭改朝换代之变，条件恶劣，生活困难。元朝统一后，一定需要人才，你要争口气，好好读书，如此才能出人头地，为朝廷所用。不然我们母子便真的没有前途了！"在母亲的激励下，赵孟頫向当地名儒敖继公学习经史，向钱选学习画法，经过十年的发愤努力，学问大进，成为"吴兴八俊"之一，声闻遐迩，达于朝廷。

其时，民族矛盾与阶级矛盾相当尖锐，江南为南宋故地，反元情绪尤为炽烈。元世祖忽必烈接受了御史程文海的建议，命他到江南搜访有名望的知识分子，委以官职，借此笼络江南汉族知识分子，以缓和矛盾，稳定民心，巩固统治，点缀升平。赵孟頫这个有学问的宋室后裔自然成为元廷网罗的重点猎物。此前，赵孟頫曾多次拒绝地方官府的征召，甚至避地他乡，但这次是儒雅的汉人达官程文海奉旨邀他赴京，盛情难却。同时，赵氏闲居里中多年，生活窘迫，且屡遭势利之徒的欺凌，此时亦有施展抱负之愿。于是在半推半就中，赵孟頫告别妻小，登上了北去的旅舟。

（二）出仕元朝初赴大都和总管济南府时期（三十三岁至四十一岁）

初至京城，赵孟頫即受到元世祖的接见，世祖赞誉其才貌，惊呼为"神仙中人"，给予种种礼遇。赵孟頫受宠若惊，积极投身于仕途之中。为世祖草诏，挥笔立就，才气横溢；参与论钞法，旁征博引，高见迭出。当议论南宋君臣功过时，他写诗道："往事已非那可说，且将忠直报皇元。"凡此种种，皆使元世祖感到满意。赵孟頫也对自己的前程充满了信心与希望，在《初至都下即事诗》中写道：

> 海上春深柳色浓，蓬莱宫阙五云中。
> 半生落魄江湖上，今日钧天一梦同。

然而赵孟頫高兴得未免太早，他的得宠引起许多蒙古族大臣的妒忌，而且元世祖对其特殊礼遇，只不过是出于政治上的需要而已，并非真心实意。赵孟頫被任命为从五品官阶的兵部郎中，两年后任从四品的集贤直学士，仅为文学侍从一类的闲职。

尽管他的爱妻管道昇也来到了北方，家人团聚，但赵孟頫仕元以施展政治抱负的美梦却落空了。他既为受到元廷的猜忌而苦恼，又为自己不守气节有负祖先而感到内疚，更为此时的进退已身不由己而惆怅。其《罪出》诗道：

> 在山为远志，出山为小草。
> 古语已云然，见事苦不早。
> ……

昔为水上鸥，今如笼中鸟。

哀鸣谁复顾？毛羽日摧槁。

……

愁深无一语，目断南云杳。

恸哭悲风来，如何诉穹昊！

随着元世祖年迈，元廷皇室政局变幻莫测，作为故宋宗室，赵孟頫深知京中宦海波澜的险恶，曾发出"虎豹夹路啼，熊罴复纵横。我前鬼长啸，我后啼鼯鼪"的感叹。为了躲避是非，免遭奇祸，赵孟頫力求补外，终于在至元二十九年（1292）出任同知济南路总管府事。行前，他写了一首《咏逸民》诗，把自己比作古代的鲁仲连，"功成不受赏，高举振六翮。布衣终其身，岂复为世役"。在京中六年，赵孟頫并没有实现自己的政治抱负，反而看到了元朝统治集团的不少丑恶与黑暗，他对元朝政府是失望的。"空有丹心依魏阙，又携十口过齐州。闲身却羡沙头鹭，飞去飞来百自由"，这就是他发自内心的感慨。

不过，赵孟頫在大都有缘见到唐人王维、李思训等的绘画，萌发"复古"之风，这却是仕途之外意想不到的收获。

在济南总管任上，赵孟頫尽力想做个好官，为政清简宽厚，他平冤狱，办学校，以德感人。但屡屡受到蒙古官员的中伤，令其左右为难，进退维谷。他曾为诗曰：

致君泽物已无由，梦想田园雪水头。

老子难同非子传，齐人终困楚人咻。

濯缨久判随渔父，束带宁堪见督邮。

准拟新年弃官去，百无拘系似沙鸥。

元贞元年（1295），因世祖去世，成宗修《世祖实录》，赵孟頫乃被召回京城。可是元廷内部矛盾重重，他能否进入史馆亦成是非之争。为此，对官场生活日益厌倦的赵孟頫便借病乞归，夏秋之交终于得准返回故乡吴兴。

（三）休病江南时期（四十二岁至四十五岁）

赵孟頫宦游十年后，携家带口，清风两袖，遗老遗少们难免侧目而视。但是，诗人兼收藏家周密（公谨）却善解人意，对他一往情深，令人感动。赵孟頫因而写了《次韵周公谨见赠诗》，既吐露自己如"池鱼思故渊"的思乡情感，又抒发知音难觅之慨，同时也表达了对周密的感激。赵孟頫还把自己在北方收购的书画、古物拿给周密欣赏，向这位祖籍山东的遗民讲述济南山川的旷逸秀美，并为他绘制了著名的《鹊华秋色图》。

赵孟頫在江南闲居四年，无官一身轻，闲情逸致寄于山水、诗文、书画，颇感自在。他时常到山清水秀、人文荟萃的杭州活动，与鲜于枢、仇远、戴表元、邓文原等四方才士聚于西子湖畔，谈艺论道，挥毫遣兴。有时则隐居于管夫人家乡德清，在东衡山麓的"阳林堂"静心欣赏文物书画，阅读前人佳篇，朝起听鸟鸣，日落观暮霭，过着与世无争的宁静生活。

可以说这四年赵孟頫在仕途上毫无发展，但暂时摆脱宦海风波后，其艺术修养、书画技艺却与日俱增。他以唐、北宋古画为楷模，为友人写山水、绘人物、作花鸟、画鞍马，抒发胸中纵横逸气，妙趣蔼然；他为佛寺道观书篆、书隶、书楷、书行、书

草，行楷多王羲之笔意，如花舞风中，云生眼底，潇洒遒劲；他还考订编辑了《书今古文集注》，并将自己历年诗文辑成《松雪斋诗文集》。戴表元评之曰："古赋凌厉顿迅，在楚、汉之间；古诗沉涵鲍、谢；自余诸作，犹傲睨高适、李翱云。"虽然朝廷曾任命他为太原路汾州知州，但赵孟頫对此离乡背井的官职毫无兴趣，托人说情后，没有去上任。他只是应召一度赴京书写《藏经》，完成任务后又力辞翰苑之任，悄然南返。

元　赵孟頫　《鹊华秋色图》卷　纸本设色
纵 28.4 厘米　横 93.2 厘米
台北故宫博物院藏

（四）任江浙等处儒学提举时期（四十六岁至五十六岁）

大德三年（1299），赵孟頫终于未能摆脱官场羁绊，被任命为集贤直学士行江浙等处儒学提举，官位虽未升迁，但此职不须离开江南，"统诸路府、州、县学校，祭祀，教养钱粮之事及考校呈进著述文字"，"惟江浙、湖广、江西三省有之"（见《元史·百官》），且与文化界联系密切，相对儒雅而闲适，比较适合赵孟頫的旨趣，故在此任上他一直干了十一年。

在江浙当文化官员，无疑对赵孟頫书画诗文技艺的发展增添了许多更为优越的条件。他利用公务之暇，广交文人学士、书画家和文物收藏家，遍游江浙佳山秀水，饱游饫看，心摹手追，书画创作进入旺盛时期。同时，他在江南文化人中的声望也随着"儒学提举"之职而更为隆盛，许多人依附其门下，求教问艺，使之俨然成为江南文人首领。尽管元廷没有重用他，多年未见升迁，但赵孟頫似乎已习惯了"吏隐"生活，他为三教人士作画书碑、兴儒学、跋古画、访文物，诗酒雅集，兴味盎然。四方文士来浙者，亦以能登门造访、结识赵孟頫为荣。

（五）再次赴京时期（五十七岁至六十五岁）

至大三年（1310），赵孟頫的命运发生了变化，即皇太子爱育黎拔力八达对他发生了兴趣。爱育黎拔力八达是一位受汉文化影响较深的蒙古人，亦颇懂文治武功之道，他非常喜欢文学艺术，而且希图利用文学艺术之士的"博雅渊深之学"，来"藻饰太平之美"。虽然他尚未掌权，但他建议朝廷将各地艺文之士网罗到大都，以歌功颂德，感化世风。赵孟頫自然又成了被征召的人选。

这年冬天，赵氏夫妇再度进京，赵孟頫拜翰林侍读学士、知制诰同修国史，朝夕与商琦、王振鹏、元明善等才艺之士相处，侍从于皇太子左右，谈论儒学、文艺，颇为相得。次年五月，爱育黎拔力八达即皇帝位，是为仁宗。他登基后不久，立即将赵孟頫升为从二品官的集贤侍讲学士、中奉大夫，管夫人亦被封为吴兴郡夫人。

皇庆元年（1312），仁宗又借改元之庆，封赠赵孟頫父、

祖，并"恩准"赵孟𫖯返乡为先人立碑修墓，"郡官偕来，亲党毕集"，仪式颇为隆重。同时，夫人管道昇也回家建造了"管公孝思楼道院"。

延祐三年（1316），元仁宗又将赵孟𫖯晋升为翰林学士承旨、荣禄大夫、知制诰兼修国史，官居从一品，"推恩三代"；管夫人也被加封为"魏国夫人"。至此，赵氏政治地位达到了一生中的顶峰。元仁宗把他譬作唐朝的李白、宋朝的苏轼，称他"操履纯正，博学多闻，书画绝伦，旁通佛老之旨，皆人所不及"（见《元史》），并屡赐钱钞及贵重裘皮等物，以示恩宠。有些蒙古族官员不理解仁宗有意宣扬赵孟𫖯来缓和民族矛盾的用心，攻击赵孟𫖯，结果往往遭到仁宗的训斥。

由于仁宗的青睐和赵氏艺术的出类拔萃，赵孟𫖯晚年名声显赫，时时在皇帝左右活动；其妻管道昇也经常出入内廷，成为皇后、皇姐大长公主等贵妇人的座上客；赵氏的门生，如虞集、杨载、唐棣、朱德润等，在其荐举下也纷纷进京为官；而许多政治地位较高的北方书画家，如色目人刑部尚书高克恭、色目人翰林学士承旨康里子山、吏部尚书李仲宾、秘书监何澄等，多与他有交往；一些较年轻的画家，如黄公望、商琦、柯九思等，也纷纷拜其门下。外国使臣、僧人，则以能求得赵氏墨宝为荣。

然而，赵孟𫖯虽官居一品，但仍须经常奉敕撰写大量的制、表、经卷、墓志、碑文、颂词等，还要忙于日常书画应酬，几无闲暇。他对自己的双重处境颇有感慨，扪心自问，不禁悲从中来，就在官至荣禄大夫的那一年，赵孟𫖯写下《自警》诗曰：

齿豁头童六十三，一生事事总堪惭。

唯余笔砚情犹在，留与人间作笑谈。

赵孟頫认为，自己因出身亡宋宗室，政治上受元廷摆布，成为"花瓶"，做了一些没有选择余地的违心事，或许也不为同代人所理解，心情矛盾而惭愧；但是在艺术上，他通过自己辛勤努力，诗文书画作品却可流传后代，颇堪欣慰。夫人管道昇也认为丈夫这种徒慕虚名、忙忙碌碌、受人使役的处境没有意思，曾填《渔父词》数首，劝其归隐。其一曰：

人生贵极是王侯，浮名浮利不自由。
争得似，一扁舟，弄月吟风归去休。

延祐五年（1318），管夫人脚气旧疾复发，虽经太医诊治，亦不见好转。经赵孟頫多次请求，次年四月，方得准假送夫人南归。五月中旬，途经山东临清，管夫人病逝舟中。赵孟頫拜官京中，除去虚名浮利，家庭竟落得如此下场，他悲痛万分，号啕之余，给天目山中峰和尚写信道：

孟頫得旨南还，何图病妻道卒，哀痛之极，不如无生！酷暑长途三千里，护柩来归，与死为邻。年过耳顺，罹此荼毒……

相濡以沫的管夫人撒手西去，给赵孟頫以很大的打击，他对官场的虚名也因此而彻底看破。

元 赵孟頫 致中峰明本《南还札》册 纸本行草书
纵 30.7 厘米 横 62.7 厘米
台北故宫博物院藏

（六）晚年居家时期（六十六岁至六十九岁）

由于丧偶的打击，加之长途跋涉、操理丧事，晚年赵孟頫的健康状况急剧下降。延祐七年（1320），仁宗特遣使臣赐衣缎，并召赵孟頫返京，但此时赵孟頫竟因病不能做长途跋涉了。次年英宗即位，再次遣使召其回京书写《孝经》，赵孟頫以年迈体弱为由要求致仕，终于得到朝廷的应允。此时，赵孟頫已是耳鸣目花，颓然老矣。但他倾心于佛、道之旨，每日以书写经文为乐，并留下许多书画作品和题跋。他认为"人谁无死，如空华然"，因而在平淡之中度过人生最后的光阴。英宗至治二年（1322）六月，赵孟頫逝于吴兴，享年六十九岁，临死前还观书作字，谈笑如常。

一代书画大家经历了矛盾复杂而又荣华尴尬的一生，终于安息了。借以安慰的是，赵孟頫死后，其子赵雍等将他与心爱的管夫人合葬于德清县千秋乡东衡山"阳林堂"别业东南侧。恩爱夫妻得以相伴泉下，在魂牵梦萦的故乡日夜聆听溪泉松涛之声。

至顺三年（1332），元政府又追赠赵孟頫为荣禄大夫、江浙等处行中书省平章政事，追封魏国公，谥文敏。后至元五年（1339），赵雍将其诗文《松雪斋集》辑集付梓。

多才多艺的美术家

在中国美术史，乃至中国文化史上，赵孟頫都是一位博学多才的杰出人物。他在画山水、人物、竹石、鸟兽等方面，均享有盛名。此外，赵孟頫善于诗文、考据学，精通音乐，并在篆刻艺术、鉴定古器物上皆有一定的成就。其书法，篆、隶、楷、行、草，无所不精，更为一代之冠。

赵孟頫所作诗赋清俊有致，记事、抒情相得益彰。《松雪斋集》所收四百余首诗歌，风格流转圆润，直抒胸臆，大多表达了他对祖国自然山川景物的热爱，吐露追求自由的情感，较为奔放、疏散。如《怀德清别业》云：

阳林堂下百株梅，傲雪凌寒次第开。

枝上山禽晓喁唽，定应唤我早归来。

又如《题苕溪绝句》云：

自有天地有此溪，泓渟百折净无泥。

我居溪上尘不到，只疑家在青玻璃。

可谓对故乡的眷恋时时萦怀，溢于楮表。尤其是他作为赵宋宗室后裔而入仕元朝，心中常感负疚，加上元廷中某些人对他的猜忌，更使他的内心交织着仕与隐的矛盾。他眷恋京中"簪笏千官列，箫韶九奏成"（《元日朝贺》）的堂皇景象，歌颂元帝大一统那"经天纬地规模远"的"圣德"（《钦颂世祖皇帝圣德诗》）；却又向往故乡"馀不溪上扁舟好"的美景，自问"何日归休理钓蓑"（《海上即事》）。他还写道"在山为远志，出山为小草"（《罪出》）；"重嗟出处寸心违"（《和姚子敬韵》），楚楚自怜。故而在某些诗作中，赵孟頫就未免痛惜宋室的覆亡，流露身世之感，显得较为沉痛，倾吐出由衷的哀音。如《岳鄂王墓》云：

鄂王坟上草离离，秋日荒凉石兽危。

南渡君臣轻社稷，中原父老望旌旗。

英雄已死嗟何及，天下中分遂不支。

莫向西湖歌此曲，水光山色不胜悲。

又如《绝句·次韵刚父即事》云：

溪头月色白如沙，近水楼台一万家。

谁向夜深吹玉笛，伤心莫听后庭花。

可以说赵孟頫的诗歌既是他矛盾人生的折射，也是他文学修养的高度反映，因此，倪瓒对赵氏诗作有"珊瑚玉树，自足照映清时"之誉。

赵孟頫还善于填词，除写闲情逸致之外，也有歌颂新朝的应制之作，风格和婉，格律优美，如美女簪花，典雅清丽。

诗文辞赋之外，赵孟頫笃于儒家经史典籍，曾对《尚书》进行专门研究，收集《尚书》今文、古文及前人注解，为之进行集注，编成《书今古文集注》，以明其复兴儒学之意；他还针对儒家礼崩乐坏的事实，专研音乐，自操"大雅"古琴，探究琴理声学，著《乐原》《琴原》，对乐律做了总结。可惜这些文献今皆亡佚，仅有序言收录于《松雪斋集》。

赵孟頫还是篆刻高手，他汲取汉魏古印典雅质朴之风，融以当时流行的九叠篆书体多变之美，而成柔中有刚的"圆珠体"（亦称"元朱体"），以其明显的时代特色而在元初印学史上占有一席之地。他还涉猎篆刻印稿，在前人成果的基础上，依《宝章集古》之古印样式钩摹了二卷本《印史》，对宋末元初士大夫徒以"新奇相矜"的俚俗之弊大加纠正，以倡导古雅质朴之风。他的《印史》从书法、章法、刀法、风格上收录三百四十方古印，以作范例。这种"印中求印"的研究方法对后世编选印谱可谓是有益的启迪。

在文物鉴赏上，赵孟頫因宦游南北、出入内廷，故所见甚广，三代钟鼎彝器、魏晋书法碑帖、隋唐古画、两宋砚印，寓目甚多，仅据《松雪斋集》和周密《云烟过眼录》所载，赵孟頫收藏有珤玉盘、周丰鼎、"羲献"之法帖、虞永兴《枕卧帖》、李邕《葛粉帖》、颜真卿《乞米帖》、顾恺之《秋嶂横云图》、曹不兴《海戌

赵孟頫书画印"大雅"　　　　　赵孟頫书画印"澄怀观道"

图》、王维《松岩石室图》、郑虔《山水》，及李思训、赵大年、苏东坡、黄庭坚、米友仁、朱锐等名家书画。他以丰厚的学养为这些古书画文物写下了许多题跋识语，叙述历史，品评艺风，颇具功力。欧阳玄在《圭斋文集》中对赵氏的鉴赏水平给予高度的评价，称其"鉴定古器物、名书画，望而知之，百不失一"。

　　自五岁起，赵孟頫就开始学书，几无间日，直至临死前犹观书作字，可谓对书法艺术情有独钟。他初学书法以王羲之《兰亭集序》、智永辑王羲之《千字文》为宗，后学王献之、钟繇、李邕、宋高宗等，泛览百家，而一直以二王为本，追溯东晋之风。他曾说："右军总百家之功，极众体之妙，传于献之，超轶特甚。"可见其对王羲之十分崇拜。在赵孟頫的大力倡导下，宋代以来苏、黄、米、蔡"书札体"独领风骚的局面得到改观，王羲之不激不厉、秀丽平正、蕴藉沉稳的平和书风得到复兴。

　　在"赵书"各体中，成就最大者首推行草，传世最多，对后世影响也最大。他的行草直入右军之室，形聚而神逸，秀美潇洒，宛若魏晋名士，风流倜傥，传世《归去来辞》《兰亭十三

定武舊帖在人間者如晨星矣此又
崔苕曆明者耶元貞元年夏六月僕
將歸吳興持亮因翰以此卷求是正
為鑒定如右甲寅日甲寅人趙孟頫書

元　赵孟頫　题晋王羲之《兰亭序神龙本》（冯承素摹本）
故宫博物院藏

266

右二帖皆東坡早年真迹與其鄉僧者也字畫風流韻勝難与晚年同論情文勤至稱可趙見於世間墨寶孟頫

元　赵孟頫　题宋苏轼《治平帖》
故宫博物院藏

眷眷遂寻程氏妹丧于
武昌情在骏奔自免去职
仲秋及冬在官八十馀日因
事顺心命篇曰归去来兮
乙巳岁十一月也

归去来兮田园将芜胡不归
既自以心为形役奚惆怅而
独悲悟已往之不谏知来者
之可追实迷途其未远觉
今是而昨非舟遥遥以轻飏
风飘飘而吹衣问征夫以前路
恨晨光之熹微乃瞻衡宇
载欣载奔僮仆欢迎稚子
候门三迳就荒松菊犹存
携幼入室有酒盈樽

跋》《赤壁赋》等，可窥见一斑。他的草书纵横放逸，气韵高古，笔法精熟，却无草率之弊，于其尺牍中可见之，传世有《与中峰明本书》《与鲜于枢尺牍》等。

赵孟頫的楷书作品亦很精彩，其中小楷尤为世人所重，书写佛、道经卷，儒学名篇，往往首尾万言，而字字结体妍丽，落笔遒劲，流畅绵延，气韵生动如一，有《法华经》《心经》《道德经》《洛神赋》等传世。赵氏的大楷则绝去唐人颜、柳顿挫之笔，而增以飞动之势与峭拔之力，风姿流动，深得晋人灵髓，如《胆巴法师碑》《仇锷墓碑铭》《故总管张公墓志铭》等。

在赵氏所擅各体中，章草颇见特色。他主要临写《皇象急

元　赵孟頫　《归去来辞》卷（局部）　纸本行书
纵 27.2 厘米　横 74.3 厘米
辽宁省博物院藏

就章》，虽从刻帖中来，但由于其熟谙二王法度，故所作《急就章》毫无枣木之味，用笔刚劲有力；晚年所书，杂以苍茫，高雅古朴。虽然赵氏之章草与汉简章草朴拙之风不同，但从文人书法角度审视，其章草则有潇洒、精巧之风，颇具创意。他所写的《绝交书》《酒德颂》等行草书中亦融入许多章草笔意，成为康里子山、俞和、宋克等元明书家秀逸章草流派之嚆矢。

赵孟頫还善作篆书，古朴大方，却不失典雅秀丽，将金石之味与笔墨之趣融为一体，如《故总管张公墓志铭》（篆额）等。其隶书法梁鹄、钟繇，肥瘦得体，平稳而蓄有灵动，舒展而富有筋骨，在《六体千字文》中即可领略其隶书散朗而端庄之风韵。

不知其所止飘飘乎如遗世独立
羽化而登仙於是饮酒乐甚扣
舷而歌之歌曰桂棹兮兰桨击
空明兮溯流光渺渺兮余怀望

美人兮天一方客有吹洞箫者
倚歌而和之其声呜呜然如怨如
慕如泣如诉余音嫋嫋不绝如缕
舞幽壑之潜蛟泣孤舟之嫠妇

赤壁賦

壬戌之秋七月既望蘇子與客泛舟遊于赤壁之下清風徐來水波不興舉酒屬客誦明月之詩歌窈窕之章少焉月出于東山之上徘徊於斗牛之間白露橫江水光接天縱一葦之所如凌萬頃之茫然浩浩乎如馮虛御風而

元　赵孟頫　《赤壁赋》册（局部）　纸本行楷书
每页纵 27.2 厘米　横 11.1 厘米
台北故宫博物院藏

大開上侍筆筆一朝暴況轉以去冊

後之中弟子與聽者有文字之交

故敢干

瞭方盛著中求法悟者無所度

老師必大啟之而盖顺又復有請不惮

慈悲故以　　　　　　　峰

恐之而曲涼之章甚盛士竹峰

珠重之不備　筆趙老顔和南

六月廿日

手上 和南禅上

中峯大和上老師 侍者

弟子趙孟頫 和南拜覆

中峯和上老師侍者

孝知

道體安隐

弟子趙孟頫 謹封

元　赵孟頫　致中峰明本《山上札》册　纸本行草书
纵 28.3 厘米　横 51.7 厘米
台北故宫博物院藏

苦集滅道無智亦無得以無所

得故菩提薩埵依般若波羅蜜
多故心無罣礙無罣礙故無有恐
怖遠離顛倒夢想究竟涅槃
三世諸佛依般若波羅蜜多故

得阿耨多羅三藐三菩提故知
般若波羅蜜多是大神呪是大
明呪是無上呪是無等等呪能除一
切苦真實不虛故說般若波羅

般若波羅蜜多心經

觀自在菩薩行深般若波羅蜜
多時照見五蘊皆空度一切苦厄
舍利子色不異空空不異色色即
是空空即是色受想行識亦復
如是舍利子是諸法空相不生不滅
不垢不淨不增不減是故空中無
色無受想行識無眼耳鼻舌身
意無色聲香味觸法無眼界乃

元　趙孟頫《般若波羅蜜多心經》册（局部）　紙本行書
每頁縱28.8厘米　橫10.8厘米
辽宁省博物院藏

兮朝霞迫而察之灼若芙蕖出渌波

秾纤得衷修短合度肩若削成腰

如约素延颈秀项皓质呈露芳泽

无加铅华弗御云髻峨峨修眉联娟

丹唇外朗皓齿内鲜明眸善睐靥

辅承权瓌姿艳逸仪静体闲柔情

绰态媚于语言奇服旷世骨像应

备披罗衣之璀粲兮珥瑶碧之华

琚戴金翠之首饰缀明珠以耀躯

践远游之文履曳雾绡之轻裾

兰之芳蔼兮步踟蹰于山隅于是

纵体以遨以嬉左倚采旄右荫桂旗

攘皓腕于神浒兮采湍濑之玄芝余

情悦其淑美兮心振荡而不怡无良

综观赵氏书法，始终有遒媚、秀逸之特色。他在追取古人法度中，不论师法何家，都以"中和"态度取之、变之，钟繇之质朴沉稳、羲之之蕴藉潇洒、献之之流丽恣肆、李邕之崛傲欹侧，皆能融入其笔端，华美而不乏骨力，流丽而不落甜俗，潇洒中见高雅，秀逸中吐清气，这是赵氏深厚的功力、丰富的学养、超凡脱俗的气

元　赵孟頫　《洛神赋》卷（局部）　纸本
纵 29.5 厘米　横 192.6 厘米
天津博物馆藏

质所致。明人何良俊在《四友斋丛说》中称他为"唐以后集书法之大成者"。王世贞在《弇山堂笔记》中称他为"上下五百年，纵横一万里"，"复二王之古，开一代风气"，这都并非虚言。

　　赵孟頫这样具有多方面艺术才能和文化修养的书画家，在中国美术史上是十分罕见的。

故捴管管張公墓志銘有序

通議大夫前建德路捴管

無府尹方回誤

集賢直學士朝列大夫前

行江浙等處儒學提舉趙

元　赵孟頫　《故总管张公墓志铭》（篆额）　纸本　故宫博物院藏

赵孟頫的绘画

在绘画上，赵孟頫是有元一代的泰斗，人物、马羊、山水、花木、竹石、禽鸟，各种题材，下笔皆成妙品。犹如学习书法一样，他学画亦是在复古的精神下博采众长，而后自成一格。尤其是他在书法、诗文、音乐、鉴赏和考据诸方面的学养，以及奔走南北的阅历，对他的绘画风貌、艺术思想产生了深刻影响。现分几个画种来对其绘画艺术进行分析。

（一）人物与鞍马图

在赵孟頫传世的绘画作品中，以人物与鞍马，或人骑图为题材的比重最大，据刘龙庭先生统计，见于著录者即达百件之多。

以技法而论，赵孟頫的人物鞍马，主要继承唐人传统，具有刚健、华美的特色，工写结合，设色高雅。他曾说："宋人画人物，不及唐人远甚，予刻意学唐人，殆欲尽去宋人笔墨。"（詹景凤《东图玄览》）他又说："吾自幼好画马，自谓颇尽物之性。友人郭佑之尝赠余诗云：'世人但解比龙眠，那知已出曹韩上。'曹、韩固是过许，使龙眠无恙，当与之并驱耳。"（《书画汇考》）可见赵孟頫是自诩在宋人之上的。

在学唐人以复古的基础上，他还在技法上予以创新，如元贞二年（1296）所作《人骑图》《人马图》，画面突出人物和马，不画背景；人物衣衫用朱色染出重彩，但面部与手皆以赭色杂入朱色而敷以淡彩；马匹以细墨线勾勒，再以墨色烘染后敷以极薄的淡彩。这种舍去背景之法源于唐人韩幹《牧马图》，而重彩与淡彩兼施，层层渲染，以增强质感，则是赵氏较韩幹有所创新的。

余自幼年便愛畫馬爾來得見韓

幹真跡三卷乃知浮其畫意云

子昂題

元貞丙申歲作　子昂印

畫固難識畫馬尤難吾好畫馬蓋浮之於天故頗盡其妙今若此畫自謂不愧唐人世有識者許樂具眼大德己亥子昂重題

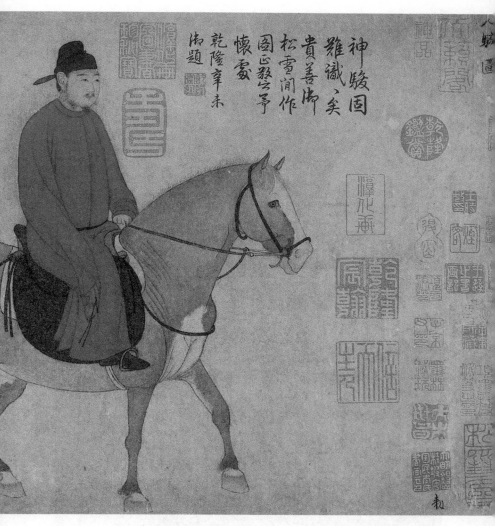

神駿固
難識、矣
貴善御
松雪閒作
圖正教云爭
懷蜜
乾隆辛未
御題

元　赵孟頫《人骑图》卷　纸本设色　纵30厘米　横52厘米
故宫博物院藏

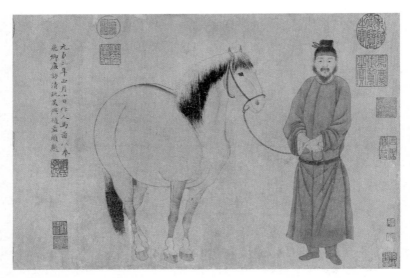

元　赵孟頫　《人马图》卷　纸本设色　纵 30.3 厘米　横 41.5 厘米
美国纽约大都会艺术博物馆藏

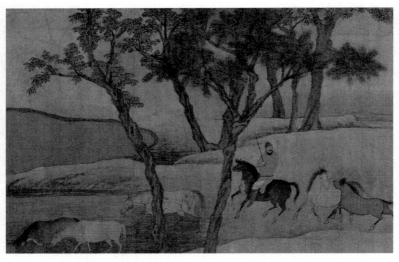

元　赵孟頫　《秋郊饮马图》卷（局部）　绢本设色　纵 23.6 厘米　横 59 厘米
故宫博物院藏

又如，皇庆元年（1312）所绘绢本《秋郊饮马图》，画面利用绢质原色作空旷湖泊，仅用淡墨拖出几笔线条和擦痕，便使湖岸凸现于前，概括简率。近处偶画一石，淡墨轻皴，染以石青，调和画面，其余地面平坡染以石绿，表现绿草华滋，与朱衣奚官形成明快的对比。作为"画眼"的奚官，浓须壮躯，稳稳骑在马上，正侧身观望后面的马群，形态自若；十匹骏马，色分黑、白、青、黄、棕、灰、花斑等，或奔驰、或追逐、或饮水、或吃草、或低首漫行、或回眸顾盼，各不相同，极尽变化。整个马群散漫而不乱，错落有致。全图只画地景，不绘天云，采用鸟瞰式的俯视构图，而不落前人天、地、山水的"三段式"窠臼。图中偏右的老树丛，枝干虬曲，苍劲傲岸，枫红松绿，层次深厚，一派秋意。图上的人物、马匹，眉目清晰，须发分明，形神兼备，栩栩如生；老木躯干纹理凹凸，脉络有序。全图工而不滞，细而不涩，十分形象。这幅画突破了五代以来的那种把背景和人物平均对待的倾向，更与只要人马不画背景的表现方法不同，显得较为饱满。同时，设色则较唐人为淡逸典雅。

再如《浴马图》，画面共绘奚官九人，骏马十四匹，场面宏大。马姿生动多变，各不相同，皆悠闲自在，温顺驯服，显示出百无聊赖的感觉。奚官或半裸、或赤足，年龄、外貌、动作都富有个性。他们态度雍和，有的牵马缓行，有的泼水洗马，个个谨守职责，显出对御马的宠爱。图中背景与人、马融成一体。树干槎枒，遒劲古朴；坡岸平迤，苇草间出；水面深阔，波澜不惊。情景协调，一派宁和气氛。赵氏用笔纤细准确，连人、马站在水下的部分亦以淡笔表现出来，以见湖水之清澈。至于人物须眉之动静、衣纹之飘逸，马匹鬃鬣之舒展、四蹄之抑扬，皆丝丝

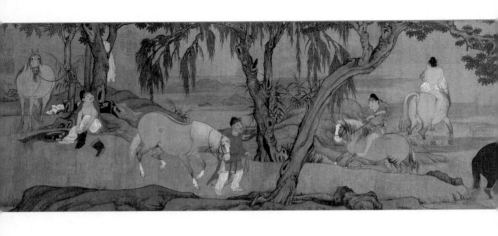

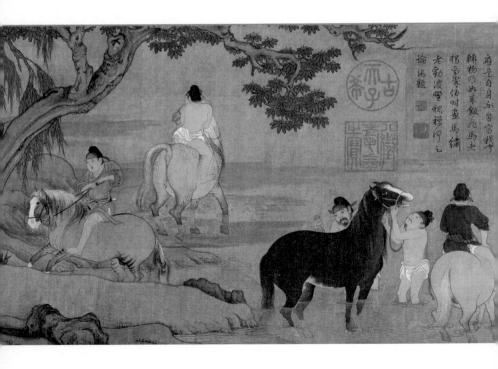

應是自身不自窮我辛
轉物乃以未銀九馬老
楊勛筆伯時畫馬繡
老勛浸墨觀楮河元
論術題

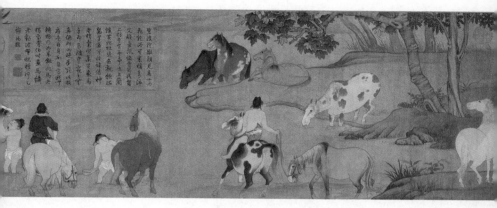

元　赵孟頫　《浴马图》卷　绢本设色
纵 28.5 厘米　横 155 厘米
故宫博物院藏

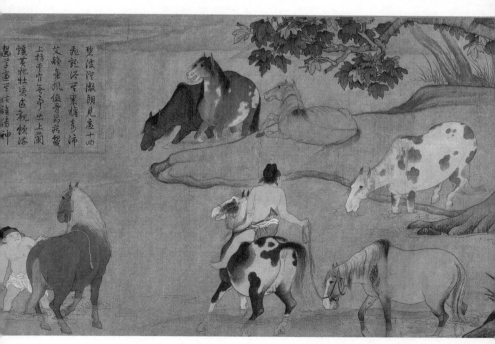

元　赵孟頫　《浴马图》卷（局部）

余尝见卢楞伽罗汉像凡得西域人情态故优入圣域盖唐时京师多有西域人耳目所接语言相通故也至五代王齐翰辈善画要与汉僧何异余仕京师久颇尝与天竺僧游故于罗汉像自谓有得此卷余十七年前所作粗有古意未知观者以为妙何也庚申岁四月一日孟頫书

入扣，刻画具体而生动，处处照应，体现了画家的心细与手巧。全图宏观布局高妙，聚散合理自然，而微观刻画精到，设色富有层次感。展观全图，画家所要表达皇宫御苑的太平景象与堂皇气度，得以跃然于楮上。

《红衣罗汉图》是赵孟頫人物画的又一杰作。该图描绘西域僧人趺坐之状，人物深目高鼻、浓髯大耳，一手作平伸说法相，宁静而和善，又不失庄重慈祥之态。僧人的脸部，敷色细腻、落笔精巧，质感强烈，形象生动；红垫、红屐，亦刻画工细；红衣则以意为之，着笔不多而大略可观；身旁之岸石，染以绿色，对比之下，更映衬出僧人红衣域外客的特征；其前牡丹香花开放，其后菩提大树挺拔，给全图增添了佛家吉祥、庄重之感。赵孟頫

自题于画后云，曾在大都见到过西域僧人，又见到过唐人卢楞伽所作西域罗汉像，因此该图既有唐人古朴之态，又有元人现实之意，借古开今，形神相兼。

　　赵孟頫的人物与鞍马图不仅以高超的技能给人以形象美感，而且更重要的是，他往往在这些母题的绘画作品中寄托着自己的思想情绪。赵孟頫笔下的马，雄姿英发，皆有千里骏马之相。实际上，这些马是拟人化的，是赵氏人才自许的象征，流露了他的儒家行义达道思想及怀才不遇情感。

　　赵孟頫年轻时发愤苦学，《元史》称他"幼聪敏，读书过目辄成诵，成文操笔立就"。他自视也很高，曾称"世俗方尚同兮，余独异乎今之人"（《赵孟頫集·求友赋》）。出仕之后，

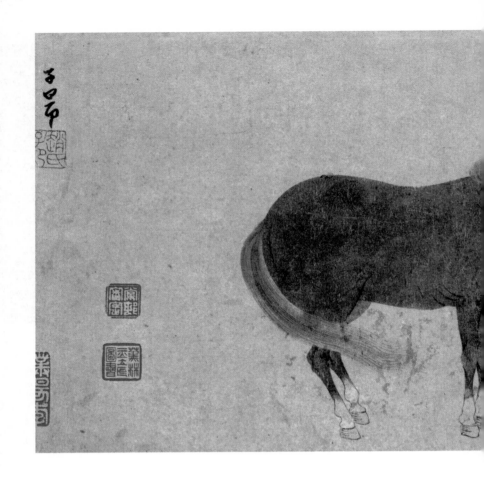

赵孟𫖯碍于面子，又怕人猜忌，虽心中以人才自许，而口上却不敢造次，但济世之心迫切，乃画千里马以自况，借此浇胸中块垒。元代儒士刘岳申在《题赵孟𫖯画照夜白图》时，就明白地点出赵氏画马的象征意义，认为赵氏与唐人曹霸一样，有文武才略，然不能自道，只能向"一二知者以托微意"，"用心良苦"。赵的友人戴表元在《题赵子昂画马》中，更直接地指出"赵子奇才似天马"，并为赵孟𫖯能受到朝廷的赏识而高兴，有

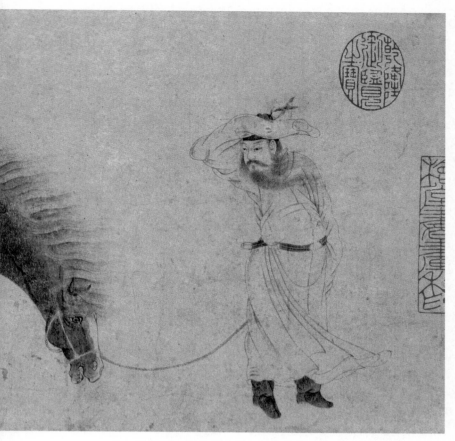

元　赵孟頫 《调良图》页　纸本墨笔　纵 22.7 厘米　横 49 厘米
台北故宫博物院藏

"为君昂首一慰意，犹胜无逢老岩野"之句。

　　然而赵孟頫虽自喻为千里马，但他的济世愿望只是一厢情愿，元廷并没有让他施展政治抱负与经济之才，而是让他在发颂词、写经文中消磨岁月，他的行义达道自然成为泡影。对此，赵孟頫十分苦恼，在《次韵叶公右丞纪梦》中写道：

　　前年有诏举逸民，一旦驰驿登天府。

岂知佐理自有才，勉强尽瘁终无补。

青春憔悴过花鸟，白日勾稽困文簿。

栖栖颜汗逐英俊，往往笑谈来讪侮。

倦仆思归语见侵，瘦马长饥骨相拄。

　　他壮志难酬，又难以摆脱元廷的羁绊，宛若和平时代禁苑中的千里马，只能充当"太平盛世"的车卫仪仗，"老向天闲无战功"而已。赵孟𫖯郁郁不得志的楚楚自怜之心，乃在《浴马图》《人骑图》《调良图》《秋郊饮马图》等作品中宣泄无遗。

　　这些图中的骏马，虽然蹄势潇洒、毛色亮丽，显得逸态飞腾又矫健不凡，却只能在奚官的调教下活动于禁苑，嬉戏于溪涧，或到京郊放风舒展筋络，仅为皇家气派的点缀，碌碌无为。赵孟𫖯曾自题《百骏图》，以"肥哉肥哉空老死"之句，道出了这些千里马的不遇悲剧。元末杨维桢阅赵氏马图后，也颇为伤感，写下"将军铁甲抛何处，独趁奚官缓步行"的诗句（《铁崖先生诗集·题松雪翁五马图二首》），对赵氏在政治上无用武之地表示同情。

　　因此，赵孟𫖯的马图用意含蓄深沉，以骏马百无聊赖之形象巧妙地折射出他怀才不遇、失去自由的内心痛楚，也与其"在山为远志"，秉承母训应召仕元，却遭人猜忌，落得个"出山为小草"的尴尬结局相一致。

　　在这种心境下，赵孟𫖯对亡宋的怀念也是很自然的，其人物图，如《红衣罗汉图》，虽表现西域僧人，实际上却寄托着对被流放到西藏（元时属西域）成为萨迦派喇嘛的南宋末代皇帝恭宗赵㬎的怀念。而《谢幼舆丘壑图》，则以南朝名士谢鲲（幼舆）置身丘壑、不问时事的故事来表达自己向往山林自由的情思。《百尺梧桐

轩图》，亦是赵氏怀才不遇、向往林泉的自我写照。

（二）山水图

赵孟頫所画山水，大致有仿古与创新两类，前者如《吴兴清远图》《洞庭东山图》《鹊华秋色图》《江村鱼乐图》等，后者有《重江叠嶂图》《水村图》《双松平远图》等。而且前者所写山水大致以实景为题材，后者所写山水则大致以虚景为题材。在绘画风貌上，他的山水作品并无一贯的作风与格调，而是在追求广泛的古意，追求集大成的古意，汲取多方面的艺术营养，并融以自己的创新成分。同时力图以深秀、苍润、含蓄，来改变南宋刘、李、马、夏以斧劈皴、墨块为特征的挺拔刚健的画风。

赵孟頫少年时虽已学画，但因所见古人名作不多，故早期画艺并不突出。后来出仕元朝，在北方见到许多内府收藏及私家珍藏，眼界大开，尤其是晋人顾恺之，唐人王维、李思训，五代董源，北宋王诜等人的画作，给他很多的启迪，遂萌生回归古风的念头，并以家乡山川为落点，迈开师古的步履。

他初至北方所作的《吴兴清远图》，便是回归古风的尝试之作。该图从右至左在画幅中间涂上连绵的青山和堤岸，右边景致用笔稍多，以实其景，左边景致则以简率笔墨为之，以虚其景，这样山岸伸入太湖水天之中的清远特色就得到了形象的表现。天远水阔，舟船出没，以虚代实，空旷无边。此图基本采用单线勾廓，而后平涂青绿重色的方法，色彩单纯而厚实，不仅摒弃了南宋精艳之风，而且越过北宋赵令穰、赵伯驹一派青绿金碧山水的规范，而直追晋唐的古朴风仪。

作于元贞元年（1295）的《鹊华秋色图》是赵氏在追求古朴

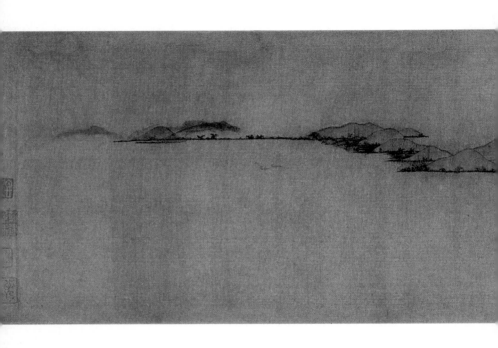

画风的基础上，向温润清雅艺风发展的代表作，也是赵氏青绿山水趋于成熟的标志。该图描绘济南北郊鹊山、华不注山的风景，凭记忆而成。画面中一山高耸，一山低伏，其间平畴如砥，古木成林；湖港纵横，村舍散处；蒹草芦苇，疏朗于湖岸；渔夫村翁，劳作于山水田园；人们或举网，或撑篙，萧散平和，与世无争。画面左方，还有羊群自由地觅食，呈现出安详宁静的气氛。

赵孟頫的这幅画，虽写北方景致，却有江南水乡情趣，点景设色则明显地受董源影响，尤其是地面与水际的描绘，具有董源《夏山图》笔意。但赵氏在山脉皴法上，独创"荷叶皴"，使右面的山峰更见峻拔。此图设色以青绿与浅绛相结合，协调而统

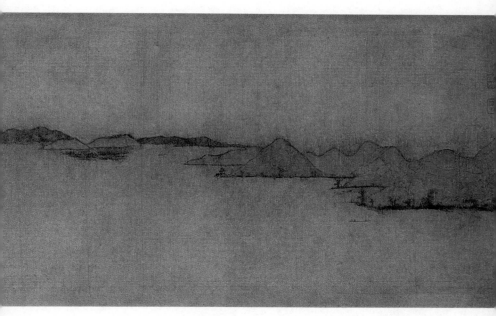

元　赵孟頫《吴兴清远图》卷　绢本设色　纵 24.9 厘米　横 88.5 厘米
上海博物馆藏

一，清雅而温润，所绘房屋轩敞，林木扶疏，风景秀美，人物平安，给人以潇洒出尘之想。这显然与元代纷争不平的社会现实相去甚远，只是赵氏理想世界的化身，带有浓厚的文学意味与诗一般的浪漫情调。

在赵孟頫的一些不受实景限制的作品中，以作于大德六年（1302）的《水村图》技法最为成熟。该图描绘江南水乡风景，但不具体强求客观景物的表象，而是侧重于画家的主观感受与自娱价值，着力于写意抒情。图中农舍三五处，竹林六七丛，天高水阔，空气澄明；山不高而有势，水不深而浩渺，一派安静闲逸的桃源情调，寄托了画家摆脱宦海烦恼、追求宁和萧散的自由

大德六年十月望日為
錢德鈞作
子昂

僕自為小學書之餘時時戲弄小筆然
於山水獨不能工蓋自唐以來如王右丞大李
將軍鄭虔盧鴻之崔子奇絕之輩不能一二見至五
代荊關董范辈出出與齊尚筆意遒絕
僕所作者雖未能與古人比較視之世率手則
呵呵雲林墨戲爾思

元　赵孟頫　《水村图》卷　纸本墨笔　纵 24.9 厘米　横 120.5 厘米
故宫博物院藏

元　赵孟頫　《双松平远图》卷　纸本墨笔　纵 26.9 厘米　横 107.4 厘米
美国纽约大都会艺术博物馆藏

生活情趣。这幅画在技法上具有用线概括的书意化特点，用笔表现出一种感情自我抒发的活泼节律和韵趣。这种强调书法化"重笔"来突破南宋院派"重墨"的画法规范，对元画审美风格的形成起到了促进作用。同时，也是元初山水画从"重景"趋向"重情"，由繁复趋向简率的代表作之一。

现存赵氏画作中，在技法上最为概括简练的山水画为《双松平远图》。此图纯用干笔白描之法，画双松于图右，虬枝纷披，左右杂出；其下坡石崖岸，纵横相间；对岸远山巅连，辽辽而至极远；湖中仅见一叶渔舟，既点活了湖面，又显出了空阔。咫尺之内，简笔之下，天高山远，湖阔松挺的平远景致跃然于纸上。全图用笔虽有粗细之分，用墨虽有干湿之变，但无一笔晕染，纯以干笔白描为之，较北宋乔仲常《赤壁图》的笔墨章法更为洗练、概括，显示出赵孟頫"以书入画"的境界，和巧妙把握线条变化的深厚书法功力。尤其是画幅左边之六行行楷题跋，字字珠玑，如行云流水，自然流畅，更给画面增添了变化韵律与书卷逸气，让人得到宁静致远的美的享受。

通观赵孟頫的山水画，虽然每幅的面貌、技法不尽相同，但他注意研究传统，重视师法自然，而又在作品中寄托自己的江湖之思和笔墨创意，表达了热爱大自然、热爱自由的情感，则是前后一致的。他的这种探索与尝试，为整个元代山水画风格的形成起到了积极的推动作用。

（三）枯木竹石与花鸟图

赵孟頫所作的枯木竹石，主要是继承了北宋文同、苏轼，南宋赵孟坚等人的画法，以写竹之潇洒、石之峥嵘、枯木之奇崛，

不求形似，以意韵为胜，吐露自己的清高与独立人格。他在仕元之后惭愧不已，但赵氏聊可自慰的是，在官场中他并没有与欺压百姓的贪官污吏狼狈为奸，而是保持着廉洁与正直。因此，赵孟頫要努力表白自己的清高，弥补仕元之憾。而有"不改柯、不易节、虚心踏实"美誉的竹子，便成为赵氏坚贞忠直的自喻。如在《题所画梅竹赠石民瞻》中，他自喻为江南翠竹，诗中写道：

> 江南翠竹动成林，谁折寒枝寄赏音。
> 说与双清堂上客，萧然应见此君心。

赵氏借竹子被折，既倾吐人在朝廷身不由己的由衷哀情，又阐述自己保持高节、无愧家乡亲友的真挚情感。因此他的友人虞集要说"吴兴之竹乃非竹"，而文学家刘岳申则更明确地指出赵氏竹图有着自喻的功能：

> 其倏然也，有儒者之意；其温然也，有王孙之贵；
> 其颓然也，有茅檐之味；其俨然也，有玉堂之气。清而
> 不寒，高而不畏，古之人与？今之人瑞也。

除阐发宋人的写意功能外，赵孟頫在总结前人实践经验的基础上，提出了以书法入画的理论。他作《秀石疏林图》，跋其后云：

> 石如飞白木如籀，写竹还于八法通。
> 若也有人能会此，方知书画本来同。

　　这首诗反映了赵氏的某些艺术观点与欣赏趣味，也反映了他力图将书法和绘画技法结合起来的愿望与追求。这种结合，将书法中的各种用笔技巧融入画法中去，丰富了绘画的表现力。可以说，赵孟頫在绘画上不仅继承了宋人所强调的绘画与文学的关系，而且还进一步强调了绘画与思想精神、绘画与书法的关系，使之更加含蓄，更富有文化气息。他的《兰竹石图》《竹石图》《古木竹石图》《墨竹图》等，无一不是书画结合的佳作，运笔以写代描，与拘泥于肖似刻画者相异趣，而将其所要表达的清丽高华精神尽情宣

元　赵孟頫　《秀石疏林图》卷　纸本墨笔
纵 27.5 厘米　横 62.8 厘米
故宫博物院藏

泄于画中。

　　赵孟頫的花鸟画相对较为工细，文献记载，他曾画过杏花、秋
葵、秋菊、梅花、雁、鸳鸯、游鱼等，但流传至今的仅有《幽篁戴
胜图》《秋葵图》。

　　《幽篁戴胜图》绘戴胜鸟栖于幽篁之上，赵氏以工笔手法画
鸟，鸟的颜色以墨色为主，只在眼睛处圈以金黄，局部翎毛染以
花青，羽毛丰满，精神奕奕。鸟后竹枝及叶片均以双钩画成，密
而不乱，工中带写，笔法精致而饶有变化，颇见功力。竹枝挺秀

元　赵孟頫　《兰石图》轴
绢本墨笔
纵 44.6 厘米　横 33.5 厘米
上海博物馆藏

元　赵孟頫　《幽篁戴胜图》卷
绢本设色
纵 25.5 厘米　横 36.2 厘米
故宫博物院藏

繁密，笔笔见力，一波三折，富有弹性，似乎鸟一飞走，竹枝就会回复直伸之状，形态生动。《秋葵图》则以双钩写出，设色淡雅、层次丰富，花叶之向背舒张，花瓣之卷曲吐蕊，皆得以细腻的表现。这两幅花鸟画，工而不艳，细而不拘，既无南宋花鸟画的秾艳之弊，又无北宋以来士夫画逸笔墨戏之陋，在强调文人作画重神情的同时，又摒弃文人落笔忽视形象的游戏态度，较好地展示了赵孟頫花鸟画形神兼备的风采。

（四）走兽图

在赵孟頫存世的作品中，《二羊图》是唯一的除画马以外的走兽图，画左自题云：

> 余尝画马，未尝画羊。因仲信求画，余故戏为写生，虽不能逼近古人，颇于气韵有得。

由此可知这是一件一时乘兴之作。该图画面较简单，共写两只羊，皆为湖州常见的家畜：左边毛团团者为湖羊，白地褐色花斑，肥壮饱满，仰首而视，姿态安详平静；右边为山羊，长毛飘垂，体态轻盈，目圆睁而有神，翘尾弓身，正低首做啮草状。赵氏采用对比手法，画出了湖羊与山羊各自的特色，并以一静一动的姿势来丰富画面的表现力，增强美感。图中以湿笔润出湖羊的卷毛，斑斓丰满，毛质厚实；而以干笔拖出山羊柔软的长毛，随势飘拂。此图虽是不经意之作，却较准确地表现了羊的身体结构和各部分的形状，反映出赵氏熟悉江南生活，有敏锐的观察力，并有较强的捕捉动物形象的写实能力。特别是在不添任何背景的情况下，二羊仍

元　赵孟頫　《二羊图主》卷　纸本墨笔
纵 25 厘米　横 48 厘米
美国华盛顿弗利尔美术馆藏

能稳稳地站在画面上，活灵活现，颇有肖物之妙。

这幅气韵生动的《二羊图》，本是画家无意之墨戏，但明清时期却引来许多好事者的借题发挥，他们对赵氏仕元大加责难，有些人还对二羊不同的形态进行穿凿附会，自行聪明地拟人化，这实在是不懂得画家作画在技法表现上力求避免雷同，以多变为上的要旨。这些借题发挥，既让人感到可笑，又令人感到无聊。

若将赵孟頫传世画作按画科分类，我们会发现他孜孜以求的"古意"，大致上以人马、山水、花鸟、竹石依次组合了一个由古趋近的序列，即人物、鞍马、走兽，以唐人风尚为旨，往往笔线雍容，赋色高华，造型精严，意趣峻拔；山水一类则以五代宋

初风尚为旨，学董源、巨然、李成、郭熙，而又面目一新，以疏秀之淡墨干皴来代替繁复的乱云皴和大面积多层次的水墨渲染，具有清新而含蓄的文人气质，萧散、平和，力却南宋萎靡柔媚风规；花鸟一类，延接五代两宋写实传统，而尽洗院体工丽纤微的积习，笔法上融会书法意味，色彩上讲求雅淡情趣；枯木竹石一类，有两宋文人写意传统，而存庄去谐，援书入画，重视笔墨韵味。可以说，赵孟頫是个集大成的高手，在这个由古趋近的序列中，既表现为从造境到写意的过渡，也呈示着从丹青到水墨的渐变，更透露出从诗意化向书法化的移替。

赵孟頫的绘画具有丰富的美学内涵，面对拘于形似的职业正规画，它揭示着士夫的寄兴写意精神；面对高人胜士的游戏翰墨，它又强调着绘画本体的功力修炼；面对严酷的技术标准，它关注着简率萧散的意兴；面对缺乏规则的竞争，它呼唤着传统价值的回归。从这些多元的表现上，我们可以看到赵孟頫绘画艺术的完美性，虽不说是绝后，却可称得上是空前的。

一代宗师四海扬名

明人王世贞曾说："文人画起自东坡，至松雪敞开大门。"这句话基本上客观地道出了赵孟頫在中国绘画史上的地位。无论是研究中国绘画史，还是研究中国文人画史，赵孟頫都是一个不可绕开的关键人物。如果说，唐宋绘画的意趣在于以文学化造境，而元以后的绘画意趣更多地体现在书法化的写意上，那么，赵孟頫在其间起到了桥梁作用。如果说，元以前的文人画运动主要表现为舆论上的准备，元以后的文人画运动以其成功的实践逐

步取代正规画而演为画坛的主流，那么，引发这种变化的巨擘仍是赵孟頫。作为一位变革转型时期承前启后的大家，赵孟頫有以下几方面突出成就为前人所不及。

一是他提出"作画贵有古意"的口号，扭转了北宋以来古风渐湮的画坛颓势，使绘画从工艳琐细之风而转向质朴自然。

二是他提出以"云山为师"的口号，强调了画家的写实基本功与实践技巧，克服"墨戏"的陋习。

三是他提出"书画本来同"的口号，以书法入画，使绘画的文人气质更为浓烈，韵味变化增强。

四是他提出"不假丹青笔，何以写远愁"的口号，以画为寄，使绘画的内在功能得到深化，涵盖更为广泛。

五是他在人物、山水、花鸟、马兽诸画科皆有成就，画艺全面，并有创新。

六是他的绘画兼有诗、书、印之美，相得益彰。

七是他在南北一统、蒙古族入主中原的政治形势下，吸收南北绘画之长，复兴中原传统画艺，使其得以维持并有所延续发展。

八是他能团结包括高克恭、康里子山等在内的少数民族美术家，共同繁荣中华文化。

综观赵孟頫的画迹，并结合其相关论述，我们可以知道，赵氏通过批评"近世"、倡导"古意"，从而确立了元代绘画艺术思维的审美标准。这个标准不仅体现在绘画上，而且也广泛地渗透于诗文、书法、篆刻等领域中。

诚如卢辅圣先生所指出那样，每当沧桑变易、文化失范之际，人们总是以史为鉴，从古代的启示中去寻找医时救弊的良方，

如孔子的"克己复礼"、魏晋"竹林七贤"的返璞归真、唐宋的"古文运动"等，重视传统成为中国文化的特色之一。赵孟𫖯提倡"古意"的出发点亦不例外，他引晋唐为法鉴，批评南宋险怪霸悍和琐细浓艳之风。不仅如此，作为一位士大夫画家，他还针对北宋以来文人画的墨戏态度作了救弊，这是十分可贵的。作为价值学原则，赵孟𫖯既维护了文人画的人格趣味，又摈弃文人画的游戏态度；作为形态学原则，赵孟𫖯既创建文人特有的表现形式，又使之无愧于正规画的功力格法，并在绘画的各种画科中进行全面的实践，从而确立了文人画在画坛上成为正规画的地位。应该说，赵孟𫖯使职业正规画与业余文人画这两种原本对立或并行的绘画传统得以交流融会。从此，一个以文人画家为主角，以建构文人画图式为主题的绘画新时代，拉开了序幕。

应当特别指出，赵孟𫖯的山水画将钩斫和渲淡、丹青和水墨、重墨和重笔、师古和创新，乃至高逸的士夫气息与散逸的文人气息综合于一体，使"游观山水"向"抒情山水"转化；而且使造境与写意、诗意化与书法化在绘画中得到调和与融洽，为"元季四大家"（黄公望、王蒙、倪瓒、吴镇）那种以诗意化、书法化来抒发隐逸之情的逸格文人画的出现，奠定了坚实的基础。

上述这些理论与实践，将赵孟𫖯推向了开元代绘画风气宗师的地位。作为一代宗师，不仅他的友人高克恭、李仲宾，妻子管道昇，儿子赵雍，孙子赵麟受到他的画艺影响，而且弟子唐棣、朱德润、陈琳、商琦、王渊、姚彦卿，外孙王蒙，乃至元末黄公望、倪瓒等都在不同程度上继承或弘扬了赵孟𫖯的美学观点，使元代文人画久盛不衰，在中国绘画史上写下了绮丽奇特的篇章。

"先画后书此一纸，咫尺之间兼二美。"赵孟𫖯书、画、诗、

元　赵孟頫　《自写小像》页　绢本设色

纵 23.9 厘米　横 22.9 厘米

故宫博物院藏

印四绝，当时即被天竺（今印巴次大陆一带）及日本等外国使者及僧侣所珍爱，声誉远播海外，为中外文化交流做出了贡献。

尽管很多人因赵孟頫的仕元而对其画艺提出非难，但是将非艺术因素作为品评画家艺术水平高低的做法，已越来越没有市场，因为这种方法是不科学的。鉴于赵孟頫在美术与文化史上的成就，1987年，国际天文学会以赵孟頫的名字命名了水星环山，以纪念他对人类文化史做出的贡献。散藏在日本、美国等地的赵孟頫书画墨迹，都被人们视作珍品妥善保存。

"赵氏王孙嗟宋亡，笔情墨趣寄惆怅。文人书画开风气，从此吴兴名更扬。"（任道斌《和王伯敏教授游德清赵氏阳林堂诗》）赵孟頫这位元代伟大的美术家，已走出国门，迈入了世界。

宁为玉碎 不为瓦全
——陈洪绶死因新探

　　清顺治八年（1651），客居杭州的大画家陈洪绶突然如痴若狂，十一天中在东躲西藏、居无定所的状况下匆匆为友人周亮工作大小四十二幅画[1]。次年春，又忽然离开东南都会杭州，回到第二故乡绍兴，与旧时交游流连不忍相舍，不久悲愤逝世[2]。关于陈洪绶的死因，向有两种不同的说法，一是以朱彝尊为代表，

[1]　（清）周亮工：《赖古堂书画跋·题陈章侯寄林铁岩》载："章侯与予交二十年。十五年前只在都门为予作《归去图》一幅。再索之，后散颖秃弗应也。庚寅北上，与此君晤于湖上，其坚不落笔如昔。明年，予复入闽，再晤于定香桥，君欣然曰：'此予为作画时矣。急命绢素，或拈黄菜叶佐绍兴深黑酿；或令萧数青倚槛歌，然不数声辄令止；或以一手爬头垢；或以双指搔脚爪；或瞪目不语；或手持不聿，口戏顽童，率无半刻定静。自定香桥移予寓，自予寓移湖干，移道观，移舫，移昭庆，迫祖予津亭，独携笔墨凡十又一日，计为予作大小横直幅四十有二。其急急为予落笔之意，客疑之，予亦疑之。岂意予入闽后，君遂作古人哉！"见黄宾虹、邓实编《美术丛书》第一册。江苏古籍出版社1986年版，第204—205页。

[2]　（清）孟远：《陈洪绶传》，见陈洪绶《宝纶堂集》卷首，文中载："岁壬辰，忽归故里，日与昔时交游流连不忍去。一日趺坐床箦，瞑目欲逝，子妇环哭。急戒无哭，恐动吾挂碍心。喃喃念佛号而卒。"

说他"以疾卒",即得病而死[1]；二是以丁耀亢为代表，说他"多才不自谋"，"有黄祖之祸"，即如东汉末恃才当众羞辱曹操的祢衡，祢衡后被押赴江夏，死于太守黄祖刀下[2]。

陈洪绶像

限于清初民族矛盾的复杂形势，文网森严，人人自危，丁耀亢虽然暗示陈洪绶被粗蠢武人所害，但详情不明。而且丁氏的文字一直到近代才被人们所注意，因此，一般的记载或后人的评传，多以陈氏病死说为准。

今人黄涌泉、裘沙两先生对丁耀亢之说做了深入的研究，剖析清初复杂的政治形势后，认为陈洪绶晚年确实是遭到不测之祸，被迫害而死于非命。

[1] （清）朱彝尊：《曝书亭集》卷六四，《崔子忠陈洪绶合传》。

[2] （清）丁耀亢：《丁野鹤集》，《陆舫诗草》卷四，《壬辰（计一百六十四篇）》，《哀浙士陈章侯（时有黄祖之祸）》。该诗全文如下："到处看君图画游，每从兰社问陈侯。西湖未隐林逋鹤，北海难同郭泰舟。鼓就三挝仍作赋，名高百尺莫登楼。惊看溺影山鸡舞，始信才多不自谋。"参见近人邓之诚：《清诗纪事初编》，上海古籍出版社1984年版，第683—684页。

黄涌泉先生在《中国画家丛书·陈洪绶》中指出，陈洪绶晚年在杭州应友人马白生的转求，为小说《生绡剪》封面题了三个字，而此书内容触犯了当地权贵卢子由，卢误认为此书系陈氏所作，频频兴师问罪。陈洪绶被逼得走投无路，最后写了《辩揭》，诉说《生绡剪》非他所作，但也无济于事。"顺治九年（1652）初，或许是《生绡剪》余波未息，杭州难以容身"，陈洪绶突然离杭而归，"就在这一年，他以五十五岁的年龄，结束了那义愤填膺的一生"[1]。

裴沙先生则认为陈洪绶触怒了清朝某位显赫的权贵，是在大祸临头的紧急关头，匆匆为周亮工作画，然后"急归故里"的，目的在于向亲友计谋应变之策。"陈洪绶是自杀，而不是被杀，而且很可能是步其师刘宗周的后尘绝粒而亡。""而当时被陈洪绶所触怒的权贵，地位虽然显赫，恐怕也慑于陈洪绶的文名，若追究下去，怕引起社会的扰动而于己不利，也就不了了之，竟容忍陈洪绶这个狂士就此解脱了。"[2]

我赞同黄、裴两位先生关于陈氏死于非命的观点，而且更倾向于裴先生的看法，认为陈洪绶是被迫自杀的。其原因有二：

一是陈洪绶酷爱西湖，视之如家，偿还友人画债后，顺治九年突然匆匆离杭而归，与亲友流连不忍去，说明他不想死，非大祸临头是不会死的。

二是他并不怕死。他的两位老师刘宗周、黄道周，皆在明清

[1] 黄涌泉：《中国画家丛书·陈洪绶》，上海人民美术出版社1988年版，第24页。

[2] 裴沙：《陈洪绶死于"黄祖之祸"初探》，见《新美术》1996年第2期，中国美术学院出版社1996年版，第28页。

鼎革之变中，一绝食死，一被捕杀死；还有他的姻亲王毓蓍，投水自杀；友人祁彪佳、祝渊，亦投水自尽[1]。陈洪绶对他们的民族气节与视死如归的豪情，十分敬佩，曾写下《挽正义先生》等诗加以称颂[2]，并改名"悔迟"以自责；他还写下"国破家亡身不死，此身不死不胜哀"的诗句。故而，陈洪绶对死并不惧怕，而是有心理准备的。

不想死，却又不怕死，唯有大祸临头，迫不得已，陈洪绶才会匆匆为友人画完画，回乡向亲友道别，然后走上自杀的绝路。

那么，陈洪绶触怒的那位不可一世的权贵究竟是谁呢？裘沙先生提出了这一问题。显然，他对黄涌泉先生所说的卢子由是不敢苟同的，黄先生自己亦对此说无把握，用了"或许"一词，"我想，卢子由不过是杭城的劣绅而已，《生绡剪》也确非陈氏所作，以陈氏秉性，决不会为此文祸而屈于卢子由，并导致自杀"。

那么，这位权势显赫的人物又究竟是谁呢？清初浙东学派史学家邵廷采（1648—1711）在《思复堂文集》中回答了这一问题，他在该书卷三《明遗民所知传》上写道：

> 诸暨陈洪绶，字章侯。工于画，画独有奇气。崇祯间与北平崔青蚪齐名，号"南陈北崔"……午余，饮酒放豪；醉辄骂当事人。第闻刘蕺山先生（按：即刘宗周）语音，则缩颈咋舌却步……（刘）先生既没，朝夕仰礼遗像，题壁云："浪得虚名，山鬼窃笑。国亡不

[1] 参（清）计六奇：《明季南略》卷五、卷六，中华书局1984年版。

[2] （明）陈洪绶：《陈洪绶集》卷五，浙江古籍出版社1994年版，第86页。

死，不忠不孝。"晚岁在田雄坐尝使酒大骂，雄错愕而已。喜着僧服，称老莲，天下因称陈老莲云[1]。

由此可见，原来陈洪绶晚年触怒了田雄，在田雄所设的酒席上当众大骂田雄，使之措手不及，狼狈不堪。

田雄是何许人也？且让我们看一下他的真面目。

据《清世祖实录》《明清史科》甲编与丁编，及清人计六奇《明季南略》、郑达《野史无文》、史惇《恸余杂记》、徐鼒《小腆记年附考》、陈坦《康熙宣化县志》等书记载，及今人李格先生的研究[2]，田雄是宣府左卫（今河北宣化）人，他身魁力壮，年轻时投军，明末官至总兵，南明弘光时，任"江北四镇"之一黄得功标下中军。

他虽然吃的是明朝皇粮，却干起了叛明的勾当。顺治二年（1645），清军追捕弘光帝至芜湖，黄得功挥师御敌，此时，田雄见大势已去，拒不从命。黄得功牺牲后，田雄立即抓住弘光帝，强行背他上肩准备降清。弘光帝恸哭哀求，田雄竟大声斥责说："我之功名在此，不能放你也！"虽然弘光帝情急之中狠咬田雄的脖子，田雄仍忍痛不松手，劫持弘光帝作为投名状献给了清军，以此博得清廷的信任，后被封为浙江总兵，镇守杭州。

此后，卖主求荣的田雄誓言要"肝脑涂地"报效清廷[3]。他

[1] （清）邵廷采：《思复堂文集》卷三，浙江古籍出版社1987年版，第218页。

[2] 参李格：《田雄》，见清史编委会：《清代人物传稿》上编第二卷，中华书局1986年版，第173—178页。

[3] 《明清史料》甲编，第二本，第173页，《镇守浙江总兵官田雄奏本》。

血腥镇压浙东张名振、方国安的抗清义师，并得到清廷赏赐的朝服、玉带、鞍马。顺治三年（1646），田雄被封为浙江提督。

顺治六年（1649），全国掀起抗清高潮，广东李成栋、江西金声垣等降清将领纷纷反正，李成栋还派使者赴浙联络田雄。但无耻的田雄却将来使缚献清廷，为此，他再次获得清廷的嘉奖，次年二月被加封为右都督。

顺治八年（1651）五月，田雄被授为一等子爵。他受宠若惊，变本加厉镇压反清武装。六月，田雄率部疯狂围剿余姚大岚山义师，擒义师首领王翊，并在镇海亲手用箭射杀王翊；九月，率清军渡海攻克舟山，鲁王朱以海被迫逃离浙江，大将张肯堂自焚殉明。

田雄的所作所为，深得清廷赞赏。清将张存仁夸他："清朝开国，我等何足道？若田老爷有斩将擒王之功，真功臣也！"[1] 可以说，他的叛明降清，心毒手狠，并不亚于千古罪人吴三桂、洪承畴之流。也可以想象，此时的田雄，双手沾满反清义士的鲜血，在浙江又是如何地大施淫威，称霸一方。

就在这一年的冬天，炙手可热、权势显赫的田雄居功自傲，附庸风雅，请陈洪绶赴酒宴。不料被富有民族正义感的陈洪绶借着酒性当众大骂一顿，错愕不已。此事对陈洪绶而言，痛斥叛明之徒，满腔义愤一吐为快，暂时解了心头之恨；对田雄而言，却是自讨没趣，大失脸面，自然怀恨在心。事后，陈洪绶知道惹了大祸，为免遭田雄报复，他东躲西藏，在居无定所的情况下为挚友周亮工作画，心情十分复杂，行为乖张异常，以致周亮工惊诧

[1]　（清）史惇：《恸余杂记》，《张存仁》。

不已。顺治九年（1652）初他便匆匆离开杭州，返回故里，与亲友作别，然后自杀而死。他终于能像刘宗周那样，死而无憾了。

田雄这个死心塌地为清廷卖命的赳赳武夫，后来继续为清廷效尽犬马之劳，一直镇守浙江，得晋为三等侯，顺治帝称赞他"功绩懋著"。康熙二年（1663），田雄患恶疾死，清廷赠他太傅，谥"毅勇"，以从子象坤袭爵位；乾隆十五年（1750），又定为世袭侯爵，号"顺义"[1]。这在叛明的武夫中并不多见。

翻阅史书，我们虽然找不到田雄迫害陈氏的直接材料，但邵廷采的记述，却间接地道明了陈氏晚年异常行为及死亡的原因是得罪了田雄。参以丁耀亢隐晦的诗句，周亮工、孟远等人的记载，这点则是不容置疑的了。丁耀亢说陈洪绶"时有黄祖之祸"，亦非空穴来风。

陈洪绶是个有民族气节的人，顺治三年（1646），当田雄率清军下浙东时，陈洪绶不幸被俘，在凶暴的敌人面前表现出对立的情绪，后来逃出虎口，一度削发为僧[2]。他早已恨透了叛敌的田雄，醉后借机大骂，这是他性格的必然。事后他自知死祸难免，于是乘田雄尚未下毒手之际，以自尽来表达抗争。"士可杀而不可辱"，这古老的传统，师友的榜样，在他的气质中坚固地凝聚着。陈洪绶的自杀，并非示弱，而是在暴力下最强烈的抗议。作为清朝宠臣的浙江都督田雄，虽有生杀予夺之权，但他哪

[1] 参李格：《田雄》，见清史编委会：《清代人物传稿》上编第二卷，中华书局1986年版，第173—178页。

[2] （清）毛奇龄：《陈老莲别传》载："王师下浙东，大将军固山从围城中搜得莲，大喜。急令画，不画。刃迫之，不画；以酒与妇人诱之，画。久之，请汇所为画署名，且有粉本渲染。已大饮。夜抱画寝，及伺之，遁矣。"见《陈洪绶集》，第590页。

明　陈洪绶　《摹古花鸟人物山水册》选页
绢本设色
美国克利夫兰艺术博物馆藏

怕再用十倍的暴力都不会征服大义凛然的陈洪绶。这正是陈洪绶民族气节之所在，也是他视死如归的原因。

毫无疑问，陈洪绶在民族矛盾尖锐的时刻，不愿与清廷合作，大骂权势显赫、血债累累的叛明武夫田雄，表现了民族的浩然正气。

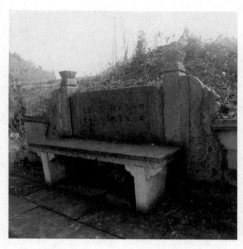

陈洪绶墓位于浙江绍兴鉴湖镇官山岙村东南

他自杀而死，堪称抗清英雄。尽管当时因时事的繁杂，史书记录语焉不详，但陈洪绶的大无畏行为，得到了时人的敬重。清初另一位浙东学派史学家全祖望（1705—1755），将陈洪绶与自杀殉明的刘宗周、王毓蓍相提并论，载入《子刘子祠堂配享碑》中[1]。康熙年间的文士胡其毅、程象复，在为陈洪绶遗文作序跋时，都强调了陈洪绶的民族气节，认为足以"奉为矜式"[2]。

"变体宣泄豪放情，鼎革吐露奇倔气"[3]。陈洪绶既对画史有杰出的贡献，又富有强烈的民族正义感，是明清之际的英才。俗云"画如其人"，对耿耿丹心、铮铮铁骨的陈洪绶来说，斯言不虚！

[1] 裘沙：《陈洪绶死于"黄祖之祸"初探》，见《新美术》1996年第2期，中国美术学院出版社1996年版，第28页。

[2] 参《陈洪绶集》。

[3] 任道斌：《题陈洪绶故居》。

空谷传声 · 艺术与历史

后　记

学习美术史，除注重文献史料外，与学习其他专史（如政治史、经济史、军事史）最大的不同，还在于要注重美术作品史料的收集整理和研究。精美的图像史料是学习美术史的灵魂。

这次拙著的出版，在原有的文字基础上补充了大量的图像史料，以便读者在阅读过程中能欣赏相关佳作，领略中国古代艺术的魅力。

然而要做到图文并茂，一方面要感恩时代的进步，另一方面我更要感谢校友张磊先生，他不辞辛劳，以专业的眼光、负责的态度，利用摄影出版社自身的优势，主动帮我寻找并配置了这些珍贵的图像史料，丰富了拙文的视觉美感和内涵真情。他甘为他人做嫁衣的精神，令我感动不已，如沐西湖三月天的春风！

故欣然命笔，是为后记。

任道斌
2022年春日于杭州